매혹의 문화,
유혹의 인간

매혹의 문화, 유혹의 인간

초판 1쇄 발행 · 2017년 6월 27일
초판 2쇄 발행 · 2019년 1월 2일

지은이 · 정해성
펴낸이 · 한봉숙
펴낸곳 · 푸른사상사

주간 · 맹문재 | 편집 · 지순이 | 교정 · 김수란
등록 · 1999년 7월 8일 제2-2876호
주소 · 경기도 파주시 회동길 337-16
대표전화 · 031) 955-9111~2 | 팩시밀리 · 031) 955-9114
이메일 · prun21c@hanmail.net
홈페이지 · http://www.prun21c.com

ⓒ 정해성, 2017

ISBN 979-11-308-1198-7 93800
값 22,000원

이 도서의 국립중앙도서관 출판예정도서목록(CIP)은 서지정보유통지원시스템
홈페이지(http://seoji.nl.go.kr)와 국가자료공동목록시스템(http://www.nl.go.kr/
kolisnet)에서 이용하실 수 있습니다.(CIP제어번호 : CIP2017014170)

이론과비평총서 21

매혹의 문화, 유혹의 인간

정해성

Fascinating Culture and Seductive Human Being

푸른사상
PRUNSASANG

　　문화는 매혹적이다. 문화는 감상자의 마음을 사로잡고, 대상
에 몰입하게 한다. 문화는 사막 같은 일상에 목마름을 해소시킬 딱 한
모금 정도의 생명수이다. 예술가들은 혼신의 힘을 다해 그 한 모금의
생명을 세상에 내보낸다. 우리는 그 생명수를 통해 잠시 척박한 현실
에서 눈을 돌려 상처를 치유하고, 새로이 세상에 나갈 힘을 얻는다.
그러나 딱 한 모금의 양은 우리를 목마름으로 내몬 현실을 송두리째
망각하게 하지 못한다. 오히려 현실을 직시하게 한다. 우리는 문화를
통해 순간적으로 현실을 초월하여 평안과 안식을 얻지만, 곧 문화를
통해 나와 네가 누구인가를 그리고 우리를 둘러싼 삶의 현실이 어떠
한가를 때론 절박하게, 때론 무의식적으로 느끼고 인식한다.

　　인간은 유혹적이다. 인간은 문화를 통해 타자를 유혹한다. 인
간은 특히 한 사회의 정치, 경제, 문화의 담론 형성 주체(Self)들은 문

화의 매혹적 속성을 잘 알고, 그것을 이용한다. 권력과 자본을 동원해 문화를 생산하고, 생산된 문화를 유포시킴으로써 타자들(others)을 자신들 장(場)의 수단으로 이끈다. 주체들은 문화를 통해 자신들의 권력과 자본을 영속화하려 한다. 이러한 문화 생산의 매커니즘에 반발하는 타자들 역시 매혹적 문화를 활용하여 주체들의 의도를 폭로하고, 그에 저항할 것을 유도한다. 때론 이분법적이고, 때론 보다 다양한 수많은 고원으로 이루어진 매혹적 문화의 장은 유혹적 인간들에 의해 이미 거대한 콜로세움이 되었다. 유혹적 인간은 매혹적 문화를 매달아 전시 유포하고, 강한 자만 살아남는 '헝거게임'은 시공을 초월하여 현재 진행중에 있다.

1부에서는 사랑, 불륜, 여성, 결혼, 죽음 등의 화두를 재현하는 예술품들이 생산되고, 소비되는 과정을 추적한다. 시대에 따라 다양한 스펙트럼을 지닌 매혹적 예술품들은 우리에게 진정한 사랑과 삶을 성찰하게 한다. 그러나 작품의 이면을 면밀히 살펴보면 예술작품들을 통해 전달되는 주체들의 유혹 의도를 읽을 수 있다. 다양한 모습을 지닌 사랑과 죽음, 여성상과 결혼관들은 각 시대가 추구하는 가치에 따라 재배치되어 특정한 양상과 인물들이 전경화/배경화되기도 하고, 긍정/부정적으로 전달되기도 한다. 그 과정들의 고찰을 통해 문화와 작품이 갖는 사회적 의미와 역할을 기술하였다.

음악은 그 속성상 절대와 이데아에 가장 근접한 예술이다. 절대와 이데아는 하나의 특정 언어로 규정할 수 없다. 그래서 절대 음악

에서는 음 그 자체에서 어떠한 서사를 추출해내는 것을 거부한다. 안톤 루빈스타인에 의해 '피아노의 시인'이라 불린 쇼팽은 피아노 선율을 통해 그 절대와 이데아를 가늠하려 한다. 그래서 쇼팽의 음악을 우리는 '표제음악'에 대비되는 '절대음악'이라고 규정한다. 그럼에도 불구하고 쇼팽의 피아노곡만큼 수많은 '표제'들(혁명, 대양, 겨울바람, 이별의 노래, 빗방울 전주곡, 강아지 왈츠, 장송 소타나 등등)이 붙어 있는 예를 찾아보기 힘들다. 작곡가의 의도 그리고 음악의 속성과 무관하게 우리는 음악을 통해 다양한 서사를 읽어낸다. 2부에서는 작곡가들의 의지와 표명과 유·무관한 주제들 아래 몇몇 매혹적 음악을 해석하였다. 이는 음악의 효용을 축소하고 제한하려는 것이 아니다. 오히려 음악이 지닌 가능성의 일부분을 현시함으로써, 순간이란 시간에 연주되는 음악들이 보다 넓은 공간에서 많은 사람들에게 지속적인 공감대를 형성하길 바라는 음악애호가의 마음이다.

3부에서는 2017년 현재 세계 속에서 한국 미술의 정체성과 의의를 각인시키는 탁월한 작가 네 분의 작품 세계를 소개한다. 전 세계를 무대로 〈익명의 땅〉이란 포괄적 표제하에 '바람의 땅', '원시향', '연우의 숲', '창' 등의 폭은 넓지만 일관된 작품 세계를 재현하는 채성필 작가는 2017년 5월 '블루'라는 단 하나의 색의 역사를 통해 폭력적인 세계사를 성찰하고 진정한 자유와 역동적이고 근원적인 생명의 회복을 기원하는 야심찬 프로젝트를 기획, 실행한다. 손파, 김완, 심향 작가는 2017년 제57회 베니스 비엔날레 특별전 〈시간, 공간, 존재〉에 초청받은 작가들이다. 손파 작가는 역사와 더불어 시작된 인간

자유를 억압하는 기제들을 고무, 칼, 소뿔 등 다양한 재료를 통해서 재현하고, 한방침을 비롯한 예술 활동을 통해 근원적 치유를 시도한다. 김완 작가는 버려진 포장 재료인 골판지를 겹겹이 쌓아서 빛과 색을 부여하는 작업을 통해 아름다운 예술품으로 재탄생시킴으로써 존재 의미와 상호 관계를 탐색한다. 심향 작가는 한지 공간에 별처럼 가치 있는 존재가 되고자 하는 개체의 갈망과 타인과 소통하고자 하는 열망을 실로 연결시켜 거대한 우주인 '별들의 들판'을 형상화한다.

4부는 주체들의 억압으로부터 벗어나려는 타자들(others)의 유혹 양상이 잘 드러나는 영화와 드라마들에 대한 단평들이다. 남성, 아버지, 지배자, 자본, 지위에 대한 욕망 등에 휘둘려 자기 자신의 모습과 욕망대로 살지 못하는 현대인들의 모습, 억압을 극복하여 자유를 향해 부단히 노력하는 타자의 모습들을 다양한 텍스트를 분석함으로써 제시한다. 저항과 투쟁엔 그에 상응하는 고통과 난관이 따르지만, 끝까지 최선을 다하여 자유를 쟁취하는 모습 속에서 미래에 대한 희망의 씨앗을 마음에 심어본다.

5부에서는 사유를 요구하는 현대 예술과 문화들의 입각점을 제시하기 위해 현대 예술을 해석하고 분석할 수 있는 이론들을 기술해보았다. 현실의 재현을 거부하는 마네와 마티스의 평면적 회화가 지니는 미술사적인 의의를 통해 새로운 시대에 새로운 화두를 던지는 예술의 시대적 의미를 강조하였다. 데리다는 현대 예술의 특성을 파레르곤, 차연, 파르마콘 등의 개념을 통해서 규정하고, 기존 개념과

고정관념을 '전복'하는 현대 문화의 역할을 역설한다. 추상적이고 불협적인 현대 문화는 재현성을 상실한 듯하지만, 미메시스의 관점에서 보면 결국 하나로 규정할 수 없는 현대사회의 면모를 재현하는 미메시스의 역설 또한 살펴보았다. 프레드릭 제임슨의 이론을 통해 포스트모던 문화의 형식과 내용이 지향하는 메시지의 의미를 읽어내는 방법을 제시하였다. 이를 통해 오늘날 예술이 가지고 있는 매력적인 면모와 예술가의 유혹적인 위력을 다시금 강조하였다.

매혹적인 문화를 활용해 타자를 유혹하려는 인간 행위 자체는 당연하고, 정당하기도 하다. 그러나 문화를 통해 타자를 유혹하는 행위의 결과가 특정 소수의 강한 자들이 자신들이 지닌 권력과 부를 영속화하는 것에만 귀착된다면, 이는 문화와 예술의 본질을 언급하기 이전에 수많은 선량한 예술가들에게 박탈감과 좌절감을 가져다주는 것은 아닐지……. 오늘날 자본은 각종 아트페어, 콩쿠르, 비엔날레 등의 세계적 무대 속에서 문화와 예술을 서열화하고, 예술가들을 서로 경쟁하게 한다. 물론 질적 수준의 고양 등 경쟁이 가지고 있는 장점도 있다. 뿐만 아니라 소비자의 입장에서 국내외 화랑의 작품을 한꺼번에 볼 수 있는 아트페어와 특정 주제에 따른 현대미술의 경향을 조망하게 하는 비엔날레는 무척 편리한 제도이기는 하다. 또한 탁월한 역량을 지닌 예술가들을 단번에 세상의 주목을 받게 하기도 한다. 그러나 자본과 편함이라는 논리에 의해 배제되는 다수의 예술가들의 좌절과 고통을 지켜보는 것은 문화예술을 사랑하는 모든 사람들을 무척 안타깝게 한다. 획일화된 잣대에 의한 경쟁 없이, 비교 없이 예술

가 자신이 가진 독자적인 작품 세계만으로 관객들과 진심으로 소통하는 구조가 이루어지기 위해선 어떠한 물적 토대, 사회적 가치 그리고 구성원들의 문화적 소양이 요구되는 것는 것인지, 그것은 정말 불가능하기만 한 영역인지……. 후배 음악가들의 줄세우기가 '쇼팽', '부조니', '루빈스타인', '차이코프스키' 등등이 진정 원하는 것이고, 그들의 음악 정신을 계승하는 것인지……. 최후에 승리자 1등만 남겨두고, 그 1등마저도 상품화해서 소모시키는 '헝거게임'의 끝은 과연 언제인지…….

수천 년의 인류 역사를 돌이켜 볼 때, 예술과 문화보다 더 강력한 것은 없다. 주변 약소국을 점령하며 자신들만의 '평화'와 '번영'을 누렸던 고대, 중세 그리고 근대의 제국들과 자본들은 일정 기간이 흐르면 모두 사라졌다. 그러나 당대 생산된 문화예술품들은 영속한다. 예술품들은 당시 유통되는 담론과는 또다른 문맥으로 현대인들의 심금을 울리고 삶을 변화시킨다. 나아가 개인과 사회가 지향해야 할 향방을 제시하기도 한다. 비평이란 작품을 언어로 번역하는 작업이다. 작품이 말하고자 하는 바의 표면적, 이면적 의미와 시대적 의의를 구체적 언어로 전달함으로써 작품이 제대로 말하고 소통하게 하는 것이 바로 비평의 역할이라고 생각한다. 특히 실험성의 극단을 추구함으로써 대중의 현실과 더 유리되어가는 현대 예술과 문화는 사유를 요구하기에 비평이란 도구없이 사회 구성원들과 소통하기가 무척 힘들다. 비평이란 매개를 통해서 보다 많은 다수의 사람들이 문화와 예술이 지향하는 자유와 해방의 메시지를 공유할 수 있기를, 우리 모두의

삶에 진정한 행복과 평안이 가득한 세상이 되기를 꿈꾼다. 비평이란 매개를 통해 작가들 또한 자본의 메커니즘을 초월하여 자신의 작품과 활동이 세상과 진정으로 소통하는 장이 이루어지길 소망한다. 문화는 매혹적이며, 인간은 유혹적이다. 인간의 유혹 의도가 자본과 특권층의 이익을 위한 것이 아닌, 다수의 바람직한 삶과 사회를 위한 것이길 갈망한다. 이 책이 나오기까지 격려와 응원을 보내준 작가분들과 모든 분들, 그리고 푸른사상사에 진심 어린 고마움을 전한다.

2017. 5.
정 해 성

제2부 주제로 듣는 음악

1

주제로 보는
문학과 예술

Fascinating Culture and Seductive Human Being

제1장

'사랑'의 문화사
— 영원에서 순간으로, 순수에서 퇴폐로

1. 불멸의 연인 슈만과 클라라 : 슈만-리스트, 〈헌정〉

슈만과 클라라의 러브 스토리는 이미 세기의 사랑을 넘어 오늘날에 이르기까지도 불멸의 사랑으로 언급되고 있다. 이들의 사랑이 불멸인 이유는 바로 슈만의 음악, 그리고 이후 죽을 때까지 클라라에 대한 순수한 사랑을 유지한 브람스의 음악과 결부되어 있기 때문이다. 슈만과 브람스의 음악이 지속되는 한, 이들의 러브 스토리도 영원한 신화와 전설로 남을 것이다.

슈만과 클라라의 불멸의 사랑

슈만은 열한 살 때부터 작곡과 연주 등 음악에 재능을 보였고, 10대 중반에는 시를 쓰고 글을 발표하는 문학적 소양 또한 상당했다.

그러나 17세에 아버지를 잃은 슈만은 어머니의 뜻을 받들어 20세에 라이프치히 법대에 진학한다. 그러나 슈만은 몇 주 만에 당대 최고의 피아노 교사였던 프리드리히 비크 교수의 제자가 되어 피아노 연습에 몰두한다. 슈만은 당시 11세였던 비크의 딸 클라라와 자연스럽게 만났고, 오누이처럼 시작된 둘의 관계는 이성 간의 사랑으로 발전한다. 그리고 5년 뒤 16세의 클라라와 25세의 슈만은 서로의 사랑을 확인하고, 결혼하려 한다. 클라라는 9세 때 라이프치히 게반트하우스에서 공식 연주회를 가졌고, 이후 국외 연주회만 38회에 이르는 등 리스트와 함께 당대 최고의 피아니스트로 이름을 떨친 천재였다. 괴테, 파가니니, 멘델스존, 리스트 등 수많은 예술가들이 클라라의 피아노 연주를 극찬하였고, 여러 귀족들의 후원도 받고 있었다. 스승 비크가 보기에 슈만은 실패한 피아니스트이자 무명의 작곡가였고, 더구나 딸보다 아홉 살이나 많았다. 비크는 이 둘의 결혼을 완강히 반대하였고, 둘의 결혼을 방해하기 위해 슈만을 중상모략하고 음악계에서 매장시키려 한다. 그러나 성인이 된 클라라와 슈만은 라이프치히 교외의 한 교회에서 조촐한 결혼식을 올린다. 클라라의 나이 21세, 슈만의 나이 30세였다. 이들의 결혼에 분노한 비크는 결혼 무효 소송을 제기하여 법정 투쟁까지 벌이지만 패소하고, 슈만과 클라라의 사랑은 세기의 사랑으로 자리매김된다.

클라라에게 바친 사랑의 노래 〈헌정〉

강력한 반대와 역경을 딛고 이룬 이들의 사랑으로 탄생한 슈

만의 음악은 슈만을 음악사에 길이 남을, 주옥 같은 서정적 음악을 남긴, 낭만주의의 대표적 작곡가로 만든다. 결혼한 해인 1840년(후세에 슈만의 1840년은 '사랑의 해' 또는 '가곡의 해'라고 불린다.)에 슈만은 138곡이란 양적으로도 질적으로 엄청난 음악적 성과를 이루어낸다. 특히 작품번호 25번 〈미르테의 꽃〉은 괴테, 뤼케르트, 바이런, 하이네, 모젠, 무어 등의 위대한 시에 곡을 붙인 총 26편의 아름다운 가곡으로, 결혼 전에 클라라에게 결혼 선물로 헌정된다. 그중 뤼케르트의 시에 붙인 제1곡 〈헌정〉은 백미로 손꼽힌다.

> 당신은 나의 영혼, 나의 심장
> 당신은 나의 환희, 나의 고통
> 당신은 나의 세계, 그 안에서 나는 살아갑니다.
> 나의 하늘인 당신, 그곳으로 나는 날아갑니다.
> 당신은 나의 무덤, 그 속에 나는 슬픔을 영원히 묻어버렸습니다.
> 당신은 나의 휴식, 나의 평화, 나의 운명
> 당신은 하늘이 내게 주신 사람
> 당신의 사랑은 나의 인생을 가치 있게 해줍니다.
> 당신의 눈빛은 내 마음을 정화시키고
> 당신은 나를 사랑으로 이끌어 나를 보다 나은 사람으로 만들어줍니다.
> 나의 선한 영혼이여, 나의 선한 몸이여.

읽기만 해도 가슴 설레는 이 가사에 붙여진 슈만의 가곡은 서정적이지만, 열정을 넘어 격정적이다. 슈만의 가곡은 뤼케르트의 시에 적합하다는 차원을 넘어서 그 이상의 것, '사랑의 이데아'를 이루

어낸다. 리스트는 이를 피아노 독주곡으로 편곡함으로써 언어의 범위를 넘어서는 음악의 이상을 현실에서 실현한다.

슈만-리스트 〈헌정〉은 크게 세 부분으로 나뉜다. 첫 부분은 달콤하고 부드러운 선율로 시작하며, 오른손 왼손이 주선율을 주고받으면서 감정의 상승을 표현한다. 두 번째 부분은 새로운 선율이 등장하고 반주의 음형이 바뀌는데, 이는 클라라를 향한 슈만의 두근거리는 심장을 표현한 것이라고 한다. 세 번째 부분에서 슈만은 격정적 선율과 강력한 포르테, 거대한 화성으로 클라라를 향한 사랑의 전부를 내쏟듯이 표현한다. 리스트가 이를 피아노 독주곡으로 편곡하고, 수많은 연주가들에 의해 연주되고, 시공을 초월한 음악 애호가들에 의해 사랑을 받고 있다.[*]

이상화된 담론으로서의 영원한 사랑

결혼 후 슈만과 클라라는 일곱 명의 아들 딸을 낳았다. 그러나 동화의 상투적 결말처럼 '오래오래 행복하게 잘' 살지는 못했다. 슈만은 결혼 후 음악적으로 엄청난 성과와 성공을 거두지만, 정신병에

* 추천할 만한 슈만-리스트 〈헌정〉의 연주로는 윤디 리, 에프게니 키신, 랑랑 등의 연주들을 들 수 있다. 윤디 리는 정확한 타법과 탁월한 기교를 바탕으로 슈만의 격정을 상대적으로 빠른 템포로 표현한다. 에프게니 키신은 영롱한 건반 터치로 전체적인 곡의 전체적 흐름을 정서적으로 표현한다. 랑랑은 이 가운데 가장 느린 템포를 통해 〈헌정〉이 지닌 낭만적 감성을 부드럽게 표현한다.

시달리다가 라인 강에 투신 자살을 시도한다. 이후 제자 브람스와 아내 클라라의 헌신적 보살핌을 받으며, 46세의 짧은 생을 정신병원에서 마감한다. 37세의 젊고 매력적이며 탁월한 재능의 소유자인 미망인 클라라는 77세로 생을 마감할 때까지의 40년이란 긴 세월을 남편 슈만과의 사랑을 지키며 평생 독신으로 살았다. 슈만이 세상을 떠난 후, 클라라는 그의 모든 악보를 손수 정리하여 직접 출판하였고, 피아니스트로서 연주회를 통해 슈만의 작품을 세상에 알리는 것에 주력했다. 슈만의 음악이 불멸하듯, 이들의 사랑 또한 영원하다.

김정운은 『남자의 물건』이라는 책에서 클라라의 심리 분석을 통해 슈만과 클라라의 불멸의 사랑에 대해 의혹을 제기한다. 김정운은 결혼을 향한 그들의 갈망은 비크의 반대에 대한 반작용이었고, 슈만과 클라라의 결혼 생활 중 행복한 시절은 1년쯤에 불과했을 것이라고 추정한다. 클라라의 아버지 비크의 반대는 단순히 슈만의 현실적 무능에서 기인했다기보다는, 슈만의 바람기 및 인성을 신뢰하지 못했기 때문이라고 주장한다. 슈만이 죽고 난 후 40년간 클라라는 슈만을 위해 존재하는 것처럼 재혼하지 않고, 슈만의 음악을 알리는 일에만 몰두한다. 이 일의 동력은 슈만에 대한 사랑이 아니라, 자신이 선택한 삶과 사랑이 틀렸다는 것을 인정하지 못한 클라라의 자존심이라고 한다. 나아가 클라라 자신의 선택과 인생에 의미를 부여하기 위한 어쩔 수 없는 선택이었다고 주장한다. 슈만과의 사랑, 그리고 슈만의 음악을 불멸의 것으로 만들어야만 자신의 사랑과 삶에 의미가 부여된다는 것을 알기에, 브람스의 열렬한 사랑을 거부하고, 사랑이 아닌 의

지에 의해 독신으로 살았을 것이라고 클라라의 심리를 분석한다.

　　김정운의 분석은 심리학자의 개인적 추정이기에 그 사실 여부를 검증할 수 없을 뿐 아니라, 옳다 그르다는 것은 별로 중요한 것이 아니다. 슈만과 클라라의 결혼 생활이 어떠했는지, 혼자 남은 클라라의 삶은 어떠했는지, 브람스에 대한 클라라의 마음이 어떠했는지 우리는 그 사실 여부를 결코 알 수 없다. 실제로 헬마 잔더스-브람스 감독의 영화 〈클라라〉에서는 클라라 또한 브람스를 사랑했고, 이 둘은 결혼을 하지 않았을 뿐이지 평생 사랑하는 관계로 살았다고 클라라와 브람스의 관계를 형상화한다. 어쨌든 분명한 것은 김정운의 주장처럼, 그리고 영화 〈클라라〉에서처럼 여기저기서 다른 담론이 언급된다 할지라도, 슈만과 클라라의 사랑을 지지하고 숭배하는 담론은 결코 소멸되지 않을 것이라는 점이다. 여기서 중요한 점은 우리는 클라라와 슈만의 사랑이 실체와 유관하든 무관하든 영원한 사랑으로 불멸의 담론, 즉 신화를 형성시킨 자들의 의도를 짐작해야 한다는 것이다.

　　낭만주의는 프랑스 대혁명 이후인 18세기 말에서 19세기 중엽까지 유럽 전역과 그 문화권인 남북 아메리카에 전파된 문예사조이자 예술 운동이다. 고전주의처럼 귀족과 왕의 권위에 종속된 예술이기를 거부하는 낭만주의는 역사의 새로운 주체로 등장한 시민계급을 중심으로 새로운 시대를 여는 예술의 형태로, 근대 이후 형성된 새로운 가치와 지배를 확립하는 매개 중 하나이다. 이들은 전체의 질서와 균형과 조화보다는 개인의 감성, 놀라움, 황홀함, 독특함 등의 개인의 주관적 감성을 중시한다. 이 가운데 자유연애, 낭만적 사랑은 가부장적

질서 체계에서 벗어나려는 신세대 개인의 자유를 향한 갈망 중 가장 강력한 제재이다. 슈만과 클라라의 자유연애와 탈가부장적 결혼이 만일 중세나 근대 바로크 시대에 있었다면, 이들은 영원한 사랑 또는 불멸의 연인으로 숭상되기보다는 패륜과 일탈의 장본인으로 낙인 찍히거나 그렇지 않으면 세인의 관심도 끌지 못한 채 사라졌을 가능성이 더 높지 않을까? 슈만과 클라라의 낭만적 사랑, 불멸의 사랑, 영원한 사랑, 신화적 사랑은 실체를 확인할 수 없는 시대의 산물, 낭만주의와 근대의 산물이다. 슈만의 음악을 들으며 이들의 사랑을 떠올리는 현대인들은 지금도 탈가부장적 질서와 억압으로부터의 일탈, 즉 낭만주의의 이념과 이상에 기꺼이 호출된다.

2. 이별을 대하는 두 가지 방법 : 에릭 사티와 아폴리네르

영원한 짝사랑 : 19세기의 에릭 사티, 〈Je Te Veux〉

에릭 사티 〈Je Te Veux(난 당신을 원해요)〉는 19세기 자유로운 영혼의 소유자인 수잔 발라동을 향한 노래이다. 수잔 발라동은 로트레크과 르누아르 그리고 샤반의 그림에 등장하는 모델로 본명은 마리 클레망틴이다. 수잔 발라동이란 이름은 그녀의 연인이었던 로트레크가 지어준 것으로 알려져 있다. 르누아르의 그림에서 수잔 발라동은 건강하고 아름다운 육체를 지닌 여성으로 형상화되고, 연인이었던 로트레크의 그림에서는 삶의 피로와 허망함을 깊이 있게 표출하는 여성

으로 형상화된다. 수잔 발라동은 당대 최고의 자유로운 영혼으로 수 많은 남자들과 연애를 했고, 두 번 결혼했다. 두 번째 결혼 상대는 아 들 위트릴로의 친구였다. 인상화 화가들의 모델이기도 했지만, 그녀 스스로 화가로서 그림을 그렸고, 여성 혐오자인 드가에게 그림으로 인정받아 아들 모리스 위트릴로와 함께 전시회를 개최하기도 한다. 남성의 관음적 시선에서 바라보는 여성의 누드가 아니라, 자신의 육 체 심지어 임신하여 선이 둔탁해진 육체를 당당하고 거침없는 선을 통해 그려낸다. 수잔 발라동은 남녀평등이란 개념이 확립된 21세기 도 아닌 19세기 말, 20세기 초에 도시 하층민이라는 사회계층적 한계 에도 불구하고 자신의 삶과 예술을 통해 스스로 당당한 주체인 여성 화가로서 당대 미술사에 자리매김을 한다.

살아생전엔 자신의 음악으로 세상에서 인정받지 못했지만, 오 늘날 〈짐노페디〉의 작곡가로 또한 프랑스 신고전주의 음악가들의 선 구자로 널리 알려진 에릭 사티는 한때 수잔 발라동의 연인이었다. 당 시 에릭 사티는 19세기 예술의 중심 도시인 파리의 몽마르트에서 피 아노를 치며 연명하던 가난한 음악가였다. 에릭 사티는 술집에서 만 난 수잔 발라동에게 첫눈에 반해 그녀에게 빠져들게 되고, 그녀에게 청혼한다. 〈Je Te Veux〉는 수잔 발라동과 열렬히 연애를 하고 있던 시 기에 만들어진 노래이다.

이 노래는 헨리 패코리(Henry Pacory)의 시에 모티브를 두고 작 곡된 성악곡이다. 헨리 패코리의 시는 매우 저속해서, 작곡하면서 상 당 부분 바꿨었기에 노래 가사 역시 에릭 사티의 심정을 대변한 것이 라고 할 수 있을 듯하다. "나는 당신의 고독을 이해하고, 후회도 질투

도 하지 않는다. 당신의 삶의 방식을 이해하니 당신 곁 가까이에서 내 삶을 살아가게 해달라. 나의 심장과 몸과 마음 모든 것은 당신의 것이다. 서로 영원히 얽혀 불꽃 속에서 꿈속에서 서로의 영혼을 느끼자. 나는 당신을 원한다"는 가사이다. 이 노래 가사엔 에릭 사티가 자유로운 영혼인 수잔 발라동을 사랑하는 방식, 즉 '있는 그대로의 모습 그대로 수용하겠다', 단지 당신의 곁에만 머물게 해달라는 자세가 보인다. 수잔 발라동을 향한 에릭 사티의 맘을 표현한 절절한 가사는 왈츠풍의 가벼운 곡조에 실려 비교적 경쾌하게 전달된다. 이후 이 노래는 피아노 실내악, 오케스트라 등의 곡으로 편곡되어 결혼식 축가나 연회나 연주회 등 다양한 장소에서 다양한 방식으로 연주된다.

수잔 발라동은 에릭 사티의 곁을 떠난다. 그들이 함께 지낸 시간은 너무나 짧은 6개월에 지나지 않지만, 에릭 사티의 시계는 이 6개월에서 멈춘다. 에릭 사티는 수잔 발라동과 헤어진 후 생을 마감하기까지 25년이란 기나긴 시간 동안 평생 독신으로 지내며 그 누구도 자신의 아파트에 들이지 않았다고 한다. 에릭 사티가 사망한 뒤, 그의 방 문 위에는 두 장의 그림이 걸려 있었다고 한다. 한 장은 에릭 사티가 그린 수잔 발라동의 그림이고, 다른 한 장은 수잔 발라동이 그린 에릭 사티의 그림이다. 그리고 책상 위엔 수잔 발라동에게 부쳐지지 않은 편지 한 묶음과 사진이 한 장 있었다고 한다. 에릭 사티에게 수잔 발라동은 첫사랑이자 마지막 사랑, 즉 유일하고 영원한 사랑으로 알려져 있다.

이별은 또 다른 사랑의 시작 : 20세기 아폴리네르, 「미라보 다리」

미라보 다리 아래 센 강은 흐르고
우리들 사랑도 흐른다.
그러나 괴로움에 이어 오는 기쁨을
나는 또한 기억한다.
밤이여 오라 종은 울려라
세월은 흐르고 나는 여기 있다.

손과 손을 맞잡고 마주 대하자
우리들의 마주 잡은 손 밑으로
매끄러운 물결의
영원한 눈길이 흐를 때

밤이여 오라 종은 울려라
세월은 흐르고 나는 여기 있다.

흐르는 강물처럼 사랑은 흐른다.
우리의 사랑도 흐른다.
삶이 느리듯
희망이 강렬하듯

밤이여 오라 종은 울려라
세월은 흐르고 나는 여기 있다.

날이 가고 세월이 지나면
흘러간 시간도

사랑도 돌아오지 않고
미라보 다리 아래 센 강만 흐른다.

밤이여 오라 종은 울려라
세월은 흐르고 나는 여기 있다.

참신하고 새로운 예술적 감각으로 피카소, 브라크, 샤갈, 모딜리아니 등의 현대미술의 거장들과 어울려 미술과 문학계에 새로운 방향을 제시한 시인 기욤 아폴리네르는 짧고 슬픈 삶을 살았다. 사생아로 로마에서 태어나 아버지로부터 버림을 받았고, 프랑스에서 은행 말단 직원과 가정교사를 전전하면서 힘겨운 삶을 이어간다. 첫 번째 여인인 가정부 애니에게 버림을 받았고, 두 번째 여인인 화가 마리 로랑생과도 이별한다.

독특하고 몽환적인 화풍과 색채 그리고 형상으로 자신만의 독자적인 예술 세계를 구축한 마리 로랑생은 아폴리네르처럼 사생아였다. 부유한 아버지는 마리를 낳은 마리의 어머니를 버리고 유력한 가문의 딸과 결혼한다. 마리의 어머니는 숨겨진 여인으로 비밀스럽게 마리를 길러냈고, 이러한 출생과 성장 과정이 아폴리네르와의 공감을 형성하면서 둘은 5년간 '더 이상의 사랑은 있을 수 없다'고 고백할 정도로 열렬한 사랑을 나눈다. 이 시기 아폴리네르의 미술평론가로서 시인으로의 역량은 절정을 치달았고, 마리 로랑생 역시 입체파 화가들과 교류하며 왕성한 작품 활동을 펼친다.

그러나 개성과 자의식이 강했던 이 두 사람은 결국 이별하게

된다. 기욤 아폴리네르가 『입체파 화가』라는 책 집필을 위해 결혼을 미룬 것이 계기가 되어 이별한 것으로 알려져 있다. 이후 두 사람은 각기 다른 사람과 결혼한다. 아폴리네르는 1차 대전 참전 후 뇌를 관통하는 부상에서 수술로 용케 살아나지만, 이후 후유증과 독감에 걸려 38세의 젊은 나이에 사망한다. 아폴리네르는 그의 시에서 마리 로랑생을 '머무르지 않는 숄을 두른 왕녀', '매혹적인 색이 본성인 너'로 묘사하며 '너의 길을 가라'고 한다. 마리 로랑생 역시 '나를 열광시키는 것은 오직 그림이며, 그림만이 영원토록 나를 괴롭히는 진정한 가치'라는 말을 통해 사랑보다 소중한 자신의 세계가 분명함을 명시한다. 서로의 내면에 존재하는 강한 예술적 개성과 자의식을 소유한 두 사람의 사랑이 시간과 세월이란 폭력 속에서 조화로운 공존을 이루어 내는 것은 거의 불가능에 가깝다는 것을 이 둘은 증명한다.

　　마리 로랑생은 아폴리네르와 헤어진 다음 해 독일인과 결혼한다. 이 결혼으로 독일 국적이 된 마리 로랑생은 1차 대전 발발 후 프랑스에서 살지 못하고 스페인으로 망명하여 떠돈다. 종전 후 파리로 돌아온 마리 로랑생에겐 아폴리네르의 죽음 소식이 전해진다. 마리 로랑생은 생전에 자신이 아폴리네르에겐 잊혀진 여인임을 잘 인식하고 있었다. 아폴리네르 「미라보 다리」의 답시로 알려진 마리 로랑생의 시 「잊혀진 여인」은 바로 자신의 모습이다. 시에서 마리 로랑생은 자신을 '슬픔에 싸인 여인보다, 병을 앓고 있는 여인보다, 버림받은 여인보다, 쫓겨난 여인보다, 죽은 여인보다 더 불쌍한 잊혀진 여인'으로 형상화한다. 그럼에도 불구하고 마리 로랑생은 자신을 버린 연인처럼 아폴리네르를 강물에 흘려 보내지 못한다. 마리 로랑생은 이후

이혼, 동성애 등 개인적으로는 파란만장한 삶을 살았고, 화가로서 인정받아 왕성한 활동과 수많은 작품들을 남긴다. 그러나 마리 로랑생은 세월이 흘러도, 왕성한 사회적 활동 가운데에서도 언제나 아폴리네르를 맘에 품고 있었다. 그녀가 죽을 때, 마리 로랑생은 아폴리네르의 편지를 가슴에 품고 있었다.

반면 기욤 아폴리네르의 시「미라보 다리」는 마리 로랑생과 헤어진 다음 해에 출판된 그의 첫 시집『알코올』의 대표작 중 하나이다. 이 시는 아주 쿨하고 가벼운 이별의 시이다. 이별의 쓰라린 감성은 그대로 살리면서, 새로움이라는 당시 예술의 시대적 이상을 제대로 형상화한다. 이 시에서 아폴리네르는 마리 로랑생과 그녀와의 시간과 사랑 그리고 사랑의 아픔을 센 강의 흐름에 그저 흘려 보낸다. 그리고 항상 새로움을 추구한 예술과 삶의 혁명가답게 고통 뒤에 오는 기쁨에 대한 새로운 희망 또한 가진다. '동일한 강물에 두번 발을 담글 수 없다'는 고대 그리스 철학자 페라클레이토스처럼 아폴리네르는 늘 새로운 강물이 흘러가는 센 강과 같은 새로운 사랑을 꿈꾼다.

에릭 사티와 아폴리네르는 거의 유사한 시대의 인물들이다. 그러나 간발의 차이로 에릭 사티와 수잔 발라동은 19세기의 사랑이었고, 기욤 아폴리네르와 마리 로랑생은 20세기의 사랑이었다. 하나의 사랑, 옛사랑을 지키는 것이 19세기의 사랑이었다면, 열렬히 사랑하고, 그 사랑이 끝나면 슬퍼하는 것 그러나 그 사랑에 집착하지 않고, 이후의 새로운 사랑의 기쁨을 기대하고 또한 누리는 것이 바로 20세기의 사랑임을 아폴리네르는「미라보 다리」에서 말한다. 영원한 사

랑에 대한 환상과 이상이 존재하던 19세기식의 사랑은 20세기의 순
간과 새로움에 대한 기대감으로 교체된다. 진지함과 무게감 대신 산
뜻함과 가벼움이, 변함없는 지속 대신 속도감 있는 변화가 새로운 시
대의 가치로 자리매김한 것이다. 이전의 여자를 잊었다고, 새로운 사
랑을 기뻐하며 그 사랑에 최선을 다한다고 해서 아폴리네르에게 돌을
던질 사람은 아무도 없었다.

동시성과 박애적 사랑 : 박현욱, 『아내가 결혼했다』

　　박현욱의 소설 『아내가 결혼했다』의 주인공 인아는 매우 특별
하다. 사학을 전공하고도 '컴퓨터'가 재미있어서 컴퓨터 프로그래머
로 활동하는 인아는 여러 가지 측면에서 삶의 방식과 취향이 독특하
다. 요리 솜씨도 탁월하고, 청소와 정리 정돈이 취미인 인아는 현모
양처로서의 자질이 충분하다. 집 전체가 책으로 이루어졌을 정도로
나름의 지성을 갖췄다. 뿐만 아니라 축구까지 좋아하는 팔색조의 매
력을 지닌 여자다. 반면 철학을 전공하고 영업 관리 사원이 된 덕훈
은 지극히 평범한 대한민국의 남자다. 이 둘은 회식 후 인아의 집에서
'커피 한잔'을 하다가, 애인 관계로 발전한다. 덕훈은 인아와는 달리
상식적이고 일반적인 연애 스타일을 지닌, 이른바 '한국 남자'이다.
연애 중 다른 여자에게 관심을 갖기도 하고, 인아가 자신을 '애인'이
아닌 단지 '섹스 파트너'로 여길 뿐이라는 것을 알면서도, '유쾌하진
않지만 남자이기에 손해 볼 것 없다'는 이유로 인아를 만나는, 스스로
가 규정하는 소위 '정상적'인 남자다. 덕훈에게 인아와의 만남은 그냥

'저지름'에 불과한 관계였다. '남자란 운명적으로 일부러 저지른 다음에 후회를 하게 되어 있는' 존재라고 말하며 인아를 대하는 자신의 태도를 합리화한다. 그러나 덕훈은 시간이 흐를수록 점점 인아의 매력에 빠져들어 헤어 나오지 못한다.

인아와 덕훈의 사랑의 방식은 상식을 초월하며, 나아가 자신들만의 연애와 결혼의 법칙을 창조한다. 인아는 처음부터 난 당신만을 사랑할 수 없다고, 배타적이고 독점적인 연애를 할 자신이 없다는 것을 분명히 밝힌다. 덕훈은 이 낯선 연애를 주장하는 '낯선' 여자인 인아에게 불만을 토로하면서도, 인아를 떠나지 못한다. 심지어 인아가 다른 남자와 잤다는 사실을 고백해서, 화를 내고 결별을 고하고 헤어졌어도 덕훈은 다시 인아에게 돌아온다. 결국 서로를 불행해지게 만들 결혼이기에 절대로 결혼하지 않고 연애만 하겠다는 인아를 덕훈은 끈질기게 설득해서 결혼에 골인한다. 이 과정에서도 소설의 서사는 덕훈의 사랑이 부각되기보다는, '한 사람과 결혼해서 평생 서로 사랑하며 행복하게 지낼' 확률은 단 1%도 안 된다는 것, 결혼이란 제도가 얼마나 불완전하고 억압적인 제도인가라는 인아의 주장을 전면에 배치한다. 덕훈은 이 모든 주장을 인정하면서, 인아랑 결혼한다. 나아가 인아가 몇 명의 남자랑 바람을 피우건, 아내가 자신을 사랑하고 자신이 아내를 사랑하는 한 아내를 떠나지 않겠고 다짐한다. 자신도 바람을 피웠으면서, 아내의 불륜을 고민하는 친구 병수를 괘씸하게 생각할 정도로 덕훈은 '쿨한' 남자로 변모한다.

『아내가 결혼했다』의 폭주는 여기서 멈추지 않는다. 인아의 자유분방하고 솔직한 연애는 결혼 생활 중에도 계속된다. 인아는 덕훈

을 사랑하지 않아서가 아니라, 새로 생긴 남자도 사랑하기에 그와 동거가 아닌 정식 결혼을 할 것이라 덕훈에게 통고한다. 인아는 법적으로 인정받지 못해도, 두 명의 남자와 동시에 결혼 생활을 유지하겠다는 그녀만의 새로운 결혼 생활을 창조해낸다. 덕훈은 아내 인아의 중혼을 결사 반대하지만, 인아는 일부일처제가 오히려 소수이고 비자연적이란 학문적 담론을 동원해가며 덕훈을 설득한다. 결국 이 소설은 주인공 인아가 두 남자와 정식으로 결혼해서, 누구의 아이인지도 모를 딸을 낳고 흔히 있을 수 있는 난관과 역경을 모두 극복하고 행복하게 사는 모습으로 끝맺는다.

박현욱의 소설『아내가 결혼했다』의 두 주인공 인아와 덕훈의 사랑과 결혼의 방식은 매우 특별하다. 그래서 이 둘의 사랑과 결혼 방식, 그리고 사랑과 결혼, 가정과 출산에 대한 생각들을 오늘날 현대인들의 전형적이고 일반적인 방식이라고는 결코 말할 수 없다. 그러나 일반적이고 평균의 사고방식을 가진 덕훈과 자유롭고 자신의 감정과 본성에 솔직한 인아의 토론에 가까운 대화의 내용들은 현대 결혼과 가정에 대한 이전과 다른 가치관과 관점이 실재함을 보여준다. 나아가 오히려 오직 한 사람만 사랑하고 행복한 결혼 생활을 평생 유지하고 산다는 것이 비정상적이며 불가능하다는 것, 시공간의 통계 결과 및 분석을 종합해볼 때 일부일처의 결혼 제도는 인간의 본성 및 자연의 법칙을 거스르는 규범이라는 것을 이 소설은 시종일관 분석한다. 이러한 남다른 결혼관과 가정관은 아이에 대한 교육관에도 영향을 미친다. 아버지가 둘인 상황을 딸 지원이 어떻게 수용할 것인가를 질문하는 덕훈에게 인아는 '가족 구성과 안정적인 가정은 무관'하다는 것,

안정적인 가정과 아이의 성장과 정서에 필요한 것은 '가족의 수'가 아니라 '가족 구성원들 상호간의 관심과 애정, 화목의 여부'라는 것을 조목조목 밝힌다.

　　물론 이 소설의 서술자인 덕훈은 이런 사고 방식들에 대해 '도착증 환자', '성장기 심각한 트라우마를 지닌 사람들', '멀쩡하지 못한 인간들'이라고 상식적인 진단을 내리지만, 곧 이어 실제로 폴리가미(일부일처제의 모노가미의 반대 개념으로 일부다처제 또는 일처다부제를 뜻함)를 주창하는 사람들은 환자가 아니라 오히려 안정적인 성장 과정과 높은 학력 그리고 경제적으로도 풍요로운 사람들이 주장하고 있다는 사실을 기재함으로써 자신의 생각이 틀렸음을 바로 인정한다. 따라서 덕훈의 서술은 인아의 혁명적 애정관과 가족관에 대한 저항의 목소리가 아니다. 소설을 읽는, 일반적인 가치관을 가진 독자들이 흔히 할 수 있는 의문을 덕훈의 목소리로 제기하게 하고, 그것에 대해 답변을 더 부각시키는 일종의 소설적 장치이다. 만약 이 소설이 인아의 목소리로 서술되었다면, 많은 사람들이 그저 자유분방한 여자의 자기 합리화 정도로 비난했거나 최소한 외면했을 것이다. 그러나 인아의 혁명이라고 할 수 있는 결혼과 가정에 대한 관점은 덕훈의 목소리에 의해 끊임없이 검증 과정을 거치면서, 아직까지는 이렇게 살 수 없겠지만 이것이 더 인간적 진실에 가깝고 자연의 법칙에 순응하는 것으로 강력하게 부각된다.

　　'영원한 사랑'은 20세기에 와서 이미 무너졌다. 이제 21세기의 사랑에서 '영원'은 물론 상대방에 대한 순간의 진실과 성실함마저도 자취를 감춘다.

3. 시대적 담론의 산물, 사랑

밀란 쿤데라가 『불멸』에서 지적하듯이 세상에 알려진 러브 스토리들의 실체는 그 누구도 알 수 없다. 세계적 대문호 괴테는 말년에 문학소녀와 정신적 교감을 나누며 애틋한 사랑을 한 것으로 알려져 있지만, 사실상 문학소녀는 늙은 괴테를 혐오했고 괴테와의 교감에서 소녀가 얻고자 한 것은 바로 사랑이 아닌 불멸이었다고 밀란 쿤데라는 지적한다. 사실은 그 누구도 알 수 없다. 동시대인들은 물론 가족이라 할지라도 어쩌면 괴테 본인도, 문학소녀 당사자라 할지라도 그들이 품었던 감정의 실체가 무엇인지 제대로 규정하기 어려울 듯하다. 규정하기 힘든 애매모호한 것, 그것이 바로 사랑이란 것이 가지고 있는 속성이다.

슈만과 클라라의 사랑이 수많은 작품을 탄생시켰듯이, 아폴리네르와 마리 로랑생의 역시 이 시기에 놀라운 예술적 성취를 이룩한다. 이 두 커플들의 사랑은 그들의 예술작품들과 함께 시대를 초월해 세상 사람들에게 회자된다. 슈만과 클라라의 사랑은 영원한 사랑으로, 아폴리네르와 마리 로랑생의 사랑은 순간적이고 실패한 사랑으로 알려져 있다. 과연 사생아라는 출생과 성장 과정에서 치명적 트라우마를 지닌 아폴리네르와 마리 로랑생의 사랑이 비크의 강력한 반대에 부딪힌 슈만과 클라라의 사랑보다 강렬하지 못했을까? 아폴리네르와 마리 로랑생의 5년과 슈만과 클라라의 평생이라는 물리적 시간이 과연 그들의 사랑을 정도와 크기를 가늠하는 기준이 될까? 이들 사랑의 무게가 다르게 전해지는 것은, 그들 사랑의 방식과 깊이의 차이가 아

닌 그들이 살았던 시대가 추구하는 가치에 의해 정립된 담론은 아닐까?

여성의 아름다움에 대한 기준이 시대마다 다른 이유는 각 시대가 요구하는 이상적 여성에 대한 가치가 다르기 때문이다. 고대 농경사회에서 이상적 여성은 빌렌도르프의 비너스 상에서 보여지듯 풍요와 다산을 실현시킬 여성이었다. 오늘날 모델같이 깡마른 여성들이 아름답다고 규정되는 이유는 성형과 다이어트 및 의류와 미용 산업에 의해 이윤을 창출해낼 수 있는 여성이 선호되는 자본의 논리에 의해서이다. 그 시대가 추구하는 가치에 의해 동일한 것들이 다르게 평가되는 것은 거의 모든 대상, 사건들에 적용된다. 사랑도 다르지 않다.

제2장

'불륜'의 역사
ㅡ 연대성과 단독성의 역설적 공존

1. 불륜, 성차에 따른 이중 잣대의 아성

불륜은 함께, 책임은 따로

　문학 속에서 불륜은 이혼의 충분조건이다. 혼외의 남녀관계는 정신적 관계이든 육체적 관계이든 결혼이란 제도를 위협하는 요소로 충분한 위력을 지녔다. 기독교가 국교로 지정되고 권력화되면서, 기독교적 윤리관은 생활의 도덕관으로 선포된다. 그러나 사제들의 금욕적 설교에도 불구하고, 중세인들은 '간음하지 말라'는 십계명 중 여섯 번째 계명을 빈번히 어겼다. 그런데 남성과 여성에게 결혼의 의미와 영향이 다르듯이, 불륜과 이혼이 다루어지는 방식 역시 역사적으로 남성과 여성에게 있어 현격한 차이를 지닌다. 불륜은 남성에게는 있을 수 있는 일로 관대하게 여겨진 반면, 문화권을 막론하고 여성의

불륜은 사형에 처해지는 중범죄였다. 이혼 또한 남성에게는 권리이자 기회이지만, 여성에게는 사회적 사망 선고였다.

플라톤은 '지고한 사랑'을 '진리를 추구하는 상대방에게 서로 감동한 두 사람이 육체적 결합이 아닌 정신적 결합을 통해서 이루는 것'으로 규정한다. 이러한 사랑은 인간을 유한성에서 끌어내어, 무한을 향해 뻗어나가게 하는 신성한 도약이라고 규정한다. 여기서 중요한 점은 플라톤 시대에 '진리를 추구'할 수 있는 권리는 오로지 남성에게만 존재했다는 것이다. 따라서 플라톤이 이야기하는 '플라토닉 러브'는 남자들 사이에만, 그리고 금욕 안에서만 이루어질 수 있었다. 여성은 진리를 추구할 만큼의 이성이 부족한 탓에, 지고한 사랑을 하기에도 또는 받기에도 부적절한 존재로 매도되어왔다.

여성은 '지고한 사랑'을 할 수 없는 존재로 규정되면서도, 다른 한편으로 여성은 남자들보다 더 깊이 사랑에 빠지는 존재로 규정된다. 오르테가 이 가세트는 『사랑에 관한 연구』에서 일반적으로 여자는 사랑에 깊이 빠지는 것에 비해, 남자는 결코 자신의 감정에 완전히 빠져들지 않는다고 말한다. 그는 여자가 남자보다 상대적으로 집중력이 높고, 자기 자신의 감정과 합일을 잘 이루며, 집중할 수 있는 하나의 심리적 기둥을 갖고 살아가는 경향이 있다고 한다. 반면 남자의 정신은 각 분야들이 서로 스며들지 않도록 정신에 여러 개의 방과 기둥들을 가지고 있다고 한다. 그래서 사랑에 빠진 여자들은 자신의 사랑에 완전히 몰두하여 모든 자유를 자발적으로 포기한다고 말한다. 이러한 여성의 수렴적 사랑의 방식과 남성의 발산적 사랑의 방식에 대한 담론들은 결혼 생활에서의 정절을 각기 다르게 규정함으로써 성차

별의 이데올로기를 형성한다. 이에 의하면 결혼 생활에서 상대방에 대해 지켜야 하는 정절이 남성에게는 인위적이고 의지적인 것이지만, 여성에게는 자연스런 것이 된다.

여성의 외도는 자연의 법칙을 위반하는 것이기에 남자의 외도보다 훨씬 더 막중한 범죄, 용서받을 수 없는 범죄가 된다. 원시 사회에서, 고대 국가에서, 중세 사회에서 여성은 부족과 국가, 가문을 위한 교환 수단이었다. 여성들은 선택권이 없는 결혼 생활에서도 온몸과 마음으로 남편에게 충성을 다해야만 했다. 이를 어길 경우, 이집트에서는 익사시켜 죽였고, 히브리인들은 돌로 쳐서 죽였다. 그리스인들은 이혼하고 사회와 격리시켰으며, 서유럽 사회에서도 불륜을 저지른 여인은 내쫓기고 아이들과 격리되었으며 악마의 피조물로 취급당했다. 여성들에게 불륜이 가혹하게 처벌되는 이유는 바로 '보호와 지배'라는 남성의 성향과도 관계되지만, '부성 콤플렉스'라는 남성의 본능에서 기인한다. 즉 자신이 자녀들의 아버지임을 확신하기 위해서, 아내를 가두고 다른 남자들의 시선으로부터 숨겨야만 했다.

불륜의 역사는 결혼과 함께 공존한다. 특히 남성들로부터 시작된다. 남성 위주의 담론들은 남자의 필요, 욕구, 열망들이 오직 한 여자에 의해서 채워질 수 없다는 견해를 수 세기 동안 사실로 입증한다. '남자들은 아내에게서는 자손을 얻었고, 매춘부에게서는 쾌락을, 이른바 정부에게서 따뜻한 보살핌을 갈망했다'고 기원전 4세기 후반 아테네의 웅변가 아폴로도로스는 공식적으로 선언했다. 그 후 역사는 오랜 세월 동안 매춘과 남성의 외도를 너그럽게 봐주었고, 결혼을

지속하는 데 필요한 배출구로 권장하기까지 한다. 19세기 스위스 철학자인 아미엘은 『아미엘의 일기』에서 "자신의 남편에게 완전히 마음을 빼앗긴 여자는 자연의 흐름을 따르고 있기에 진정한 여자이다. 반대로 자신의 삶을 부부의 사랑 속에 가두고, 사랑하는 여자의 사제가 됨으로써 만족한 삶을 살고 있다고 생각하는 남자는 완전한 남자가 아닌, 반쪽 남자이다. 그런 남자는 세상에서 멸시당한다"고 규정한다. 남자는 사회 속에서 자아를 실현시켜야 하기에 남자는 사회에 바쳐야 하고, 여자는 남자 속에서 자아를 실현하기에 여자는 남자에 바쳐야 한다는 것이 아미엘의 논리이다. 이러한 남성 중심의 이데올로기들은 여성들에 의해 내면화된다. 여성들은 이른바 남성과 가문의 '귀여운 여인'이 되기 위해 최선을 다한다. 그렇지 못한 여성들은 오랜 세월 악녀이자, 마녀로 가문뿐만 아니라 사회의 축출 대상이었다.

　　여성들이 스스로 사랑에 눈뜨기 시작한 것은 12세기 알리에노르 다키텐 왕비에서부터이다. 그녀는 루이 7세와 결혼했으나, 수많은 스캔들을 일으켰고 15년 후 이혼한다. 그리고 이후 헨리 2세와 결혼한다. 다키텐 왕비의 로맨스들은 유럽의 여러 궁정들로 확산되었고, 결혼으로 속박당하고 살아가던 사람들 내부에 '순수하고 완벽하고 영원한 사랑의 이상'을 설정한다. 이때부터 영주들의 자산으로만 여겨지던 봉건 군주의 귀부인들도 이젠 실현 불가능한 사랑의 주인공이자 숭배의 대상으로 격상된다. 궁정풍의 연애 로맨스에 이르러 여성은 완전한 사랑을 바치는 연인에게 사랑과 존중, 그리고 찬양을 받게 된 것이다. 불륜의 사랑임에도 불구하고 독자들은 트리스탄과 이졸데의 사랑을 응원하고, 그들이 죽을 때 눈물을 흘리면서 슬퍼한다. 이 시대

불륜은 트리스탄과 이졸데의 사랑처럼 여러 가지 단서를 달기도 하지만, 운명적 만남으로 격상된다. 나아가 단순히 계약 관계에 있던 부부가 각자 억압된 상황에서 질식사하지 않고 살아갈 수 있는 유일한 방법으로 이상화되기도 한다.

이혼의 합법화와 불륜

시민혁명의 시기인 18세기 말, 19세기에 들어서면서 이혼은 합법화된다. 또한 자유연애로 인해 사랑이 결혼의 전제조건이 되면서, 사랑이 식은 결혼을 파기하는 이혼은 현저하게 도덕적인 행위가 된다. 결혼처럼 이혼 역시 하나의 권리로 인정하는 법이 채택된 이후, 3년간 파리에서는 폭발적으로 이혼이 행해지면서, 공화정의 청교도주의가 새로운 도덕으로 자리 잡기까지 서구 사회는 예기치 못한 해방의 물결에 휩싸인다. 그러다가 1804년 청교도주의에 의해 '아내의 복종', '아내의 재산 소유의 불법화'가 입법화되면서, 여성의 사랑과 행복에 대한 꿈은 가정이란 울타리 안으로 다시 제한된다. 그러나 제한은 한시적으로 적용될 뿐이었다. 시대와 역사는 표면적으로나마 해방과 자유를 향해 흘렀고, 그 영향은 여성의 삶을 좌지우지하는 결혼과 이혼의 방식을 결정하는 가부장제의 권력과 영향력을 약화시킨다. 오늘날에 이르러 남녀평등의 길은 여전히 요원하지만, 여성은 상대적으로 자유를 누리고 스스로의 자립적이고 독립적인 정체성을 확립하기 위한 길찾기를 지속하고 있다. 남성 또한 마찬가지이다. 아버지와 가문의 권력과 권위로부터 상대적으로 자유롭게 된 젊은 남성들

역시 자유연애에 의해 결혼을 선택하고 자율적으로 이혼을 선택하기도 한다.

불륜 유발자들 : 사랑의 유한성과 욕망의 무한성

가부장제라는 지배의 아성은 오랜 시간 굳건히 그 영향력을 유지해왔다. 그러나 혁명의 바람은 가부장의 권력을 서서히 해체시킨다. 혁명 사상의 기반을 이루어내던 계몽주의와 개인주의는 '개인'을 독립된 주체로 역사와 사회에 우뚝 서게 한다. 개인은 이제 누구에게도 예속되지 않는 생각하는 주체, 자유롭고 주권을 지닌 책임감 있는 주체, 감정과 행동과 표현과 활동의 근원이자 주권자의 지위를 획득한다. 따라서 개인은 가문과 국가, 사회에 대한 의무감과 사명감으로부터 벗어나, 개인 주체의 행복에 인생의 진정한 의미를 부여한다. 가부장의 간섭과 권력으로부터 벗어나 개인의 자율적 사랑과 자유연애에 의한 결혼, 행복한 가정은 개인의 행복을 조화롭게 꽃피울 수 있는 가장 효율적인 수단이다.

그러나 개인의 행복을 위한 사랑에 의한 결혼은 오히려 부메랑이 되어 개인을 억압한다. 플라톤 이후 수많은 철학자가 언급하였듯이 열렬한 남녀간의 사랑은 호르몬의 작용에 의한 것으로 일정 기간이 지나면 소멸하게 되어 있기 때문이다. 그 이후 결혼 생활을 지속시키는 사랑은 부부 상호간의 노력과 이해에 의해 새로이 만들고 유지시켜가야 한다. 그러나 오늘날 자본주의 사회에서 사랑 또한 상업 자본주의의 논리를 그대로 따르고 있다. '새것에 대한 매혹, 직접성의

횡포, 사물의 필요성에 대한 인위적인 창조'라는 '실용주의 규칙들'과 '성능에 대한 강박, 유동성, 불확실성, 가변성, 교환 가능성, 타자들의 취약화'의 '노동시장의 원칙'이 바로 그것이다. 사랑 또한 불확실하고, 교환 가능한 것이기에 현대인들은 새로운 대상을 추구한다. 더 사랑하는 쪽이 약자이며, 그 약자들의 상황은 언제나 악화된다. 현대사회에서 사랑은 곧 이별할 수 있는 권리와 근거를 가지고 있다. 사랑은 이제 언제든지 해약할 수 있는 유한 책임을 지닌 계약처럼 되었다. 현대인들은 유효기간을 다 한 사랑을 회복하기 위해 노력하기보다는 이별을 더 선호한다.

사랑은 유한하지만, 욕망은 무한하다. 특히 남성의 욕망은 억제할 수 없을 정도로 강렬한 대신, 일시적이다. 라캉의 지적처럼 남자에게 여성은 '환유로서의 욕망 대상'에 불과하기 때문에, 충족되는 순간 남성은 결핍을 느낀다. 남성은 애인이 절대적으로 자신의 여자이면서, 또 낯선 이방인이 되기를 바란다. 또한 그녀가 본래 자신의 모습을 유지하면서도 전혀 다른 모습이기를 바란다. 이러한 욕망은 문자 그대로 어불성설이다. 정도에 차이가 있지만, 여성 또한 사정은 비슷하다. 여성 혹은 남성은 사랑을 지속시키기 위해, 그리고 상대방의 새로운 욕망을 충족시키기 위해 타자의 이미지를 창조해야 한다. 이러한 시도는 당연히 실패한다. 따라서 개인은 상대가 자신을 매혹시키는 시기가 지나게 되면, 남성은 그 결핍을 충족하기 위해 또 다른 욕망의 대상을 찾아 나서고, 그러한 행위는 불륜과 이혼으로 연결되는 경우가 빈번하다.

새로운 규범을 향한 금기와 위반의 변증법

　　현대에 와서 인간은 정신/육체의 이분법을 와해하고, 정신의 열등한 타자였던 육체에게 정신과 동일한 지위를 부여한다. 오늘날 육체는 정신의 단련과 수양보다 더 귀하게 여겨지고, 소중히 생각된다. 육체는 현대의 새로운 마약으로, 다양한 매체를 통해 담론을 지배한다. 욕망과 육체를 죄악시하는 시대는 끝났다. 남성뿐만 아니라 여성 역시 성적 쾌락과 희열의 공포에서 벗어나 성적 쾌락과 희열을 적극적으로 추구한다. 그러나 금기에서 해방된 인간의 육체와 성적 욕망은 인간을 오히려 결핍으로 내몬다. 조르주 바타유가 말한 것처럼 욕망은 금기에서 발생된다. 금기가 사라지면, 욕망도 사라진다. 과도하게 해방된 성적 담론들은 욕망하는 희열을 사라지게 하고, 급기야 욕망 자체를 말소시킨다.

　　욕망을 말소시키는 것엔 자연스러운 육체의 상실에서도 기인한다. 현대사회에서 아름다운 육체는 자연이 준 것이 아니라, 자기 통제나 부로 인해 획득되는 승자의 상징적 전리품이다. 현대인들은 자연스런 육체를 거부하고, 완벽한 육체를 만들기 위해 본래의 육체를 버리고 버릴 것을 강요당한다. 예전 같으면 노인으로 분류되던 50대, 60대 할머니격인 연예인들은 이른바 꽃중년, 꽃노년을 과시하며, 대중에게 육체를 통제할 것을 강요한다. 실체가 없는 육체는 상대방에게 제공될 수 없고, 실체 없는 육체를 안은 상대방은 대상에게 빠져들 수 없다. 과거 수 세기 동안 인류에게 행위 없는 육체가 강요되었다면, 오늘날엔 육체 없는 행위만 강요되는 셈이다. 또한 현대의 포르노

그라피 문화 역시 적나라하고 전방위적으로 유출되고 있다. 성은 검열되지 않고, 선전되며 강요된다. 욕망은 금기와 희소성에서 창출된다. 범람하는 포르노그라피는 성의 즉각적인 소비와 환각을 요구할 뿐, 욕망의 상승과는 무관하다. 노골적인 외설이 현실일 때, 성은 권태로운 대상이 될 뿐이다. 그래서 현대인은 고독하다.

해방된 육체와 난무하는 성적 이미지는 현대인을 권태롭고 고독하게 한다. 현대인은 더 이상 쾌락을 욕망하기보다는, 욕망을 넘어선 정신적 가치 즉 진정한 사랑을 갈망한다. 오늘날 가장 혁명적인 담론은 거침없는 욕망과 성의 표현과 추구가 아닌 오히려 도덕적이고 정신적 사랑의 주장들이다. 진정한 사랑들이 현대인의 근원적 향수를 자극하고, 새로운 욕망을 불러일으킨다. 위반의 시대에 현대인은 새로운 쾌락을 위해, 욕망의 충족을 위해 폐지시켰던 전 시대의 금기와 규칙을 재호출하고 있다. 금기와 위반은 서로 변증법적인 균형을 이루면서 인간의 욕망과 에로티시즘을 조절한다.

2. 바람과 불륜의 역사 : 제우스에서 플로베르까지

주인공 계급이 하락되는 예술사

노스럽 프라이(Herman Northrop Frye)는 『비평의 해부』에서 서사문학의 양식과 주인공의 형상화 관계를 구조화한다. '신화(Myth)'에서 주인공인 '신'은 타인보다 종(kind)과 환경에서 우세한 존재이다. '로

망스(Romance)'에서 주인공인 영웅들은 좋은 동일하지만 즉 인간이지만, 환경에서 타인보다 우세하다. 이들 주인공들은 비범하기에, 범인들에겐 자연스럽지 못한 용기와 인내, 비범함을 갖추고 있다. 상위 모방 양식(High mimetic mode)의 주인공들은 지도자(Leader)라는 정도에서만 타인보다 우세하고, 환경에 대해서는 타인과 동일하다. 이들은 권위와 정열, 위대한 표현력을 지니고 주로 사회를 비판하거나 자연 질서를 옹호한다. 하위 모방 양식(Low mimetic mode)에서 주인공은 보통 사람이다. 주로 사실주의 소설에서 등장하는 이들은 인간적 의미에서 반응하고 우리 자신의 경험적 가능성의 규범에서 크게 벗어나지 않는다. 아이러니 양식(Ironic mode)에서 주인공은 힘이나 지성에서 일반인들보다 우세해서 제약을 받고, 좌절을 경험하게 된다.

프라이가 구분한 서사 양식과 주인공의 성격은 인간 역사의 흐름 속에서 변이하는 서사 양식의 역사이다. '서사시 · 신화 · 로망스 · 소설'로 도식화되는 서사 양식사는 주인공의 하강 과정이다. 즉 소설 양식은 사회 변천에 따른 인간 의식의 변화와 상호 조응하면서 진행된다. 이른바 상동론이다. 이러한 변화는 서사문학에만 한정되지 않고, 각 예술에서 형상화하는 대상의 변화에도 적용된다. 예술가들은 봉건사회가 해체되고 르네상스를 거쳐 근대사회로 진입할 때, 종교적 세계관에서 인간을 해방시켜 인간을 인간 그 자체로 보려 한다. 교회와 왕궁, 귀족들의 전유물이었던 예술품들은 점점 광범위한 계층의 일상 속에 스며들게 된다. 시공간의 간극이 축소되면서 보다 많은 사람들의 일상들이 사회적 역사적 상황과 맥락에 의해 요동쳤고, 예술은 그 다양한 양상들의 스펙트럼을 다양한 양식들을 통해 형

상화한다.

인간적인, 너무나 인간적인 신들의 불륜

'신화'는 인간을 둘러싸고 있는 세계를 초월적이고 무한한 일체성의 세계와 존재로 설정하고, 그 테두리 내에서 이해하려는 인간 사고와 상상력의 산물이다. 고대인들에게 세계는 경이롭고 두려운 대상이었다. 당시 인간이 세계를 독해하고 이해하고 해석하기 위해서는 절대자를 설정해야만 했고, 무한한 상상력을 동원했어야만 했다. 표현에 있어서도 적확한 표현은 불가능하였기에 비유적이고 우의적인 이미지를 총동원한다.

헤브라이즘에 등장하는 유일신인 여호와는 전지전능의 완벽한 존재이다. 오직 언어로 천지를 창조했고, 시공간을 초월하는, 인간과 구별되는 문자 그대로의 신이다. 여호와는 부재하는 공간이 없고, 인류 역사 이전과 이후 즉 알파와 오메가의 존재이다. 여호와를 해석하고 형상화할 인간의 도구는 없다. 히브리인들은 지구상에서 신에게 선택받은 유일한 민족이란 신념이 있다. 그 어떤 민족보다 우월한 종으로 선택받고 축복받았음에도 불구하고, 히브리인들의 역사적 현실은 인류사상 둘째가라면 서러울 정도로 암울했다. 절대자 여호와는 히브리 민족에게 그 암울한 역사와 현재가 모두 최후에 있을 구원의 과정이라고 선포한다. 이는 어떠한 시련과 역경 속에서도 유대 민족이 우월한 민족적 정체성을 형성하고 민족의 명맥을 유지할 수 있게 하는 근거이자 신념이 된다. 즉 문자 그대로의 초월적 신앙의 대상

이다. 히브리인들의 이러한 신앙은 예수 그리스도의 강림으로 인해 전 인류의 신앙이자 소망으로 확산된다. 따라서 헤브라이즘에 등장하는 신과 악마, 천사 등의 초인간적 존재들에겐 '불륜'과 같은 인간적인 오류가 결합될 여지는 존재하지 않는다.

반면 헬레니즘 문화의 범주에 있는 그리스 신들은 진정 인간적인, 너무나 인간적인 존재들이다. 고대 그리스인들은 하늘, 땅, 바다, 저승, 시간, 사랑, 지혜, 전쟁, 승리, 복수, 질투, 희망, 무지개 등 인간과 세계를 구성하고 있는 구상적 존재와 추상적 개념 및 감정 등 등 모든 요소들을 이해하고 해석하기 위해 신들을 만들어냈다. 그래서 그리스 신들은 현세적이고 인간적이다. 이들은 인간들처럼 결혼도 하고, 바람도 피우며, 질투도 하고, 싸움도 한다. 특히 신들 가운데서 으뜸 신인 제우스는 바람과 불륜의 영역에서도 단연 으뜸의 지위를 차지한다. 또 이에 버금가는 여신으로는 존재 자체가 사랑이기에 이런저런 염문을 뿌릴 수밖에 없었던 아프로디테를 꼽을 수 있다.

■ 신성 불가침의 사면권 소유자 : 남신 제우스의 바람

제우스는 페니키아 왕의 딸 에우로페, 에우로페의 조카이자 디오니소스의 어머니인 세멜레, 아르고스의 왕 아크리시오스의 딸 다나에, 페르세우스 손녀이자 헤라클레스의 어머니 알크메네, 아르테미스의 시녀였다가 하늘의 큰곰자리가 된 칼리스토, 포세이돈의 딸 엘라라, 이오, 레다, 테베, 티오네, 아난케, 카르메, 헤르미페 등 등…… 수도 없는 여신 또는 여인들과 이른바 '부적절한 관계'를 가지고, 그 결과로 수많은 자식들을 낳는다. 제우스의 여성 편력은 그리스

인들이 영토를 확장해가는 역사적 과정을 신화적으로 재현한 것이다. 승리자 중심의 역사 기록이기에 주로 겁탈과 납치라는 폭력적 방식을 통해 정복한 여인들이지만, 그 누구도 심지어 그의 아내 헤라조차도 제우스에게 그 책임을 추궁하지 않는다. 오히려 헤라는 영원히 굴복하지 않는 여인들은 정리하고, 그들의 자식들은 단련과 시험 등을 통해 가족의 일원으로 받아들이고, 후대한다. 즉 정복민인 그리스인들은 피정복민들의 '여신'들로 대변되는 정치 및 문화 제도를 자신들의 문화 속에 편입시킨다. 물론 이들 간의 관계에는 명백한 주종관계, 상하관계가 성립하지만, 상대적인 정체성 및 자율성과 그 명맥들이 자식들을 통해 이어져나간다. 제우스의 여자들은 대다수 비극적 운명을 맞이하기도 하고 불운한 삶을 살게 된다. 그러나 그들의 자식들만큼은 제우스와 그의 아내 헤라의 가족 체계에 편입되어 갖은 시련과 역경을 극복하고 행복한 삶을 살아간다. 여기서는 역사적 현실과의 관계는 잠시 뒤로하고, 불륜의 당사자인 제우스와 배우자의 불륜으로 인한 피해자 헤라의 삶을 집중적으로 조명해보고자 한다.

제우스와 헤라는 남매 관계이다. 크로노스와 레아의 사이에서 태어난 헤라는 크로노스에 의해 삼켜졌다가, 토해진 뒤 두 명의 자연신을 양부모로 해서 자란다. 아름다운 여신으로 성장한 헤라를 본 제우스는 황금 사과가 열리는, 서쪽 바닷가 끝의 영원한 봄의 정원에서 결혼한 후, 300년에 걸친 신혼여행을 떠난다. 신혼여행에서 돌아온 제우스는 헤라를 버리고, 외도를 일삼는다. 헤라는 제우스의 수많은 여성들을 갖은 방법을 동원해 괴롭힌다. 디오니소스의 어머니 세멜레는 벼락에 맞아 타 죽고, 칼리스토는 아들 손에 죽을 뻔하다 하늘의

큰곰자리가 된다. 아폴론과 아르테미스의 어머니 레토는 헤라의 방해로 해산에 어려움을 겪었고, 소로 변한 이오는 헤라에게 끌려가 고난을 겪었다. 알크메네가 헤라클레스를 낳을 때도 해산의 어려움을 겪게 하는 등 헤라는 자신이 겪은 심리적 고통에 대한 대가를 반드시 치르게 했다.

헤라에겐 아들 헤파이스토스가 있지만, 제우스 없이 혼자 낳은 아들이었고 태어나면서 장애를 가지고 태어나 헤라는 그를 올림포스 산에서 아래로 던져버린다. 또 다른 헤라의 아들 티폰도 제우스 없이 태어났는데, 잔인한 괴물이 되었다. 전쟁의 신 아레스가 제우스와의 사이에서 태어난 아들이지만, 매번 아테나에게 지고 감정적이어서 제우스의 사랑을 받지 못한다. 그 외 연회에서 술 따르는 소녀인 헤베, 출산의 수호신 에일레이티아가 헤라의 딸이다. 한마디로 헤라는 자랑스럽게 내세울 자식이 없었다.

결혼 생활의 실체가 어떠했든 헤라는 제우스와의 결혼을 통해 짝을 이루고 싶은 내면의 욕구와, 사회에서 부부로 인정받는 외적 욕구를 충족함으로써 자아의 정체성을 완성시킨다. 헤라 신전에서 제우스는 '완성시키는 이'로 불린다. 바꿔 말하면 결혼하지 않은 헤라는 개인적으로나 사회적으로 미완성된 존재였다. 헤라는 남편을 통해 자신의 완성을 지향했다. 제우스는 항상 바람을 피워 가정과 결혼의 신인 헤라가 신성시하는 결혼을 번번이 모욕했고, 헤라가 낳은 자식들을 총애하지 않음으로써 헤라에게 굴욕감을 가져다준다. 그러나 제우스의 바람과 불륜의 행각은 사회적으로도 가정적으로도 전혀 지탄을 받지 않는다. 헤라 또한 가부장이자 통치자인 제우스의 무시와 거

부에도 불구하고 제우스를 떠나지 않는다. 굴욕감과 모욕감을 되갚아주는 보복의 화살은 항상 남편이 아닌 다른 여성들을 향할 뿐이다. 그런 헤라를 제우스는 더욱더 멀리함으로써 자기 파괴적인 악순환이 계속된다. 헤라가 지키고자 한 것은 결혼 생활이 아닌, 허울뿐인 자신의 정체성이고 권력이었기 때문이다.

■ 권력보다 달콤한 사랑과 욕망 : 여신 아프로디테의 바람

미의 신 아프로디테와 관련된 이야기들은 모두 '기승전사랑'으로 귀결된다. 아프로디테는 자신의 사랑의 감정과 행위에도 최선을 다했다. 또한 사랑을 갈망하는 사람들에겐 소원을 들어주고, 사랑을 경시하는 사람들에겐 형벌을 주는데 그 방법 역시 사랑을 이용한다. 조각을 인간으로 변하게 함으로써 자신의 작품인 갈라테이아를 사랑한 피그말리온의 기도를 이루어주었고, 달리기 선수인 아탈란테에게 반한 히포메네스의 기도를 듣고 황금 사과 세 개를 이용해 결혼할 수 있게 도와준다. 반면 히폴리토스가 사랑을 깔보는 말을 하자 저주를 걸어 계모와 불륜에 빠지게 만들어 죽임을 당하게 한다. 아프로디테의 '사랑제일주의'는 동물들에게까지 베풀어진다. 코린토스의 왕 글라우코스가 전차 경기를 앞두고 암말들의 짝짓기를 금지시키자, 그에게 저주를 내려 죽게 한다. 아프로디테에게 사랑은 자연의 섭리이고, 생물체의 본성이다. 섭리이기 때문에 통제해서는 안 되고, 통제할 수도 없는 것이다. 그래서 그리스 신화에서 아프로디테는 제우스에 버금가는 올림포스 최고의 스캔들 메이커로 활약한다.

플라톤은 『향연』에서 아프로디테의 탄생, 즉 사랑의 탄생을 두

가지로 설정한다. 우라노스의 정액이 바다에 떨어져 거품에서 태어난 아프로디테는 천상의 아프로디테로 이성적인 플라토닉 사랑을 상징해주는 존재이다. 반면 제우스와 디오네의 딸로서의 아프로디테(판데모스)는 지상의 아프로디테로 육체적인 사랑을 뜻한다. 아름다운 아프로디테가 태어나자 제우스, 포세이돈, 아폴론, 아레스, 헤르메스 등등 남신들은 아프로디테를 차지하기 위해 혈안이 되고, 갈등이 증폭된다. 제우스는 올림포스의 평화를 위해 아프로디테를 올림포스 최고의 추남인 헤파이스토스와 결혼시킨다. 결혼은 제도에 불과했고, 사랑은 본능이다. 아프로디테는 강제 결혼한 남편에게 애정이 없었고, 헤파이스토스 역시 자신의 일에만 집중할 뿐 아프로디테에게 관심이 없었다. 심지어 아프로디테에게 '케스토스 히마스'라는 마법의 허리띠를 만들어주어서, 모든 남성을 유혹할 수 있는 강력한 힘을 선사한다. 또한 아레스와 아프로디테의 외도 현장을 그물에 가둬서 남신들에게 보여준다. 이 사건은 불륜 행각을 벌이는 아내 아프로디테를 망신 주기도 했지만, 다른 한편으로는 아프로디테의 알몸을 본 남신들이 아프로디테의 매력에 빠지게 하는 결과를 초래한다. 이쯤 되면 헤파이스토스는 아내 아프로디테의 불륜을 용인했을 뿐 아니라 응원까지 했다는 혐의를 지울 수 없다.

아프로디테는 외모지상주의자이다. 그녀가 남자를 고르는 기준은 권력이나 재력이 아닌 오로지 외모였다는 점에서 아프로디테는 그 누구보다 본능과 자연에 충실한 존재이다. 아레스는 난폭하기는 했지만 미남이었고, 로마의 조상 아이네이아스의 아버지 안키세스와 아도니스는 말할 것도 없는 절세의 미남이자 미소년이었다. 또

한 아프로디테에겐 정절의 개념이 없다. 아프로디테는 남편이 있어도 아레스를 만났고, 아레스와 관계를 지속하면서도 아도니스에게 반한다. 결혼도 도덕도 인간이 만들어낸 제도이자 개념이다. 사랑은 제도와 개념을 초월한다. 그리고 권력을 지닌 강력한 신적 존재라 할지라도 아프로디테 즉 사랑 앞에서는 무력한 존재가 되고, 혼란에 빠지게 된다는 것을 아프로디테는 그녀의 삶으로 증명한다.

헤라형 여성은 혼자서 한 인간이 되기보다는 짝을 이루어 부부가 되고자 하는 여성이다. 남편을 자기 삶의 중심으로 삼는 것에서 기쁨을 느낀다. 남편은 모든 것의 우선이고, 남편에게 삶을 종속시킨다. 남편에게 헌신적이며, 결혼 생활의 유지를 중시한다. 짝이 없이는 자신의 정체성을 확립할 수 없기에 남편의 폭력이나 외도, 거부에도 불구하고 결코 이혼을 고려하지 않는다. 결혼에 위기가 닥칠 때, 질투심과 분노에 싸여 상황을 더 악화시킨다. 내면으로 향한 성찰은 일어나지 못하고, 쇼윈도 부부라 할지라도 그 모습을 유지한다. 남편이 일찍 죽으면, 삶의 의미가 없기에 우울증과 불안감 또는 외로움에 처하게 된다고 한다.

헤라는 남편의 지위와 권력을 통해 자신의 지위를 확립하는 전형적인 가부장제 여성이다. 반면 아프로디테는 자신이 지닌 외모와 사랑의 힘을 통해 스스로의 정체성을 확립한다. 아프로디테는 권력엔 관심이 없다. 천상의 최고 권력을 무화시킬 수 있는 사랑이란 강력한 무기를 마음껏 사용할 수 있기 때문이다. 권력은 일시적이지만, 사랑은 영원하다. 영원하고 강력한 권력을 지닌 아프로디테는 그야말로

제도와 개념을 초월해서 자신이 원하는 삶을 영원히 그것도 맘껏 누린다. 사랑이 권력보다 강한 존재임을 아프로디테는 그녀의 삶을 통해서 증명해낸다.

　　신화와 역사는 이런 상반되는 성격의 두 여신, 헤라와 아프로디테 가운데에서 단연코 헤라의 손을 들어준다. 헤라의 모습은 호메로스의 경우 변덕스럽고 괴팍한 모습이 부각되면서 약간 부정적 모습으로 형상화되지만, 일반적인 신화 속에서 헤라는 오히려 긍정적이다. '헤라'라는 이름 자체의 의미가 '위대한 여성'으로 영웅(hero)의 여성어이다. 또한 헤라를 상징하는 것이 소, 은하수, 석류, 백합 등인데, 이 가운데 소는 각 문화권에서 신성시되는, 풍요를 뜻하는 위대한 신을 뜻한다. 반면 아프로디테에게는 '미'의 개념만 부여할 뿐, '참됨(眞)'도 '선(善)'과는 무관한 존재로 형상화된다. 그녀의 아들들에겐 포비아(공포), 데이모스(걱정) 등 부정적 개념이 부여된다. 사랑의 신 아프로디테에겐 절대적 아군도, 그렇다고 절대적 적군도 없다. 실제로 아프로디테는 현실 속에서 그리스 본토가 아닌 바다에서, 즉 자유롭고 단독적인 존재로 태어났고, 그리스의 권력에 편입되지 않는 독자적 존재였던 것으로 추정된다. 권력으로도 포섭되지 않는 존재, 그래서 권력보다 더 강력한 존재, 갖지 못할 때는 미운 존재, 그럼에도 불구하고 '미워도 다시 한 번'의 존재, 소유와 통제가 불가능한 존재, 그래서 두렵기도 한 존재가 바로 사랑이다.

로망과 현실 사이 : 트리스탄과 이졸데, 바그너와 코지마

트리스탄과 이졸데의 러브 스토리는 유럽의 대표적 전설이다. 이 둘의 사랑의 전설은 아서왕 이야기, 성배 찾기와 함께 중세 유럽 서사문학의 대표작으로, 여러 판본으로 현재에까지 전승된다. 이 전설의 유래에 대해서는 동양 기원설, 또는 게르만 문화, 켈트 문화 기원설 등 다양하지만 콘월이라는 지명 등으로 보아 켈트 문화 기원설이 유력하다. 이 이야기는 독일 중세 시대 시인인 고트프리트 폰 슈트라스부르크에 의해 서사시로 집대성되어, '13세기 가장 아름다운 서사'란 평가를 받는다. 이후 이야기는 구전되면서 다양한 판본의 스토리가 존재한다. 단테는 『신곡』 중 연옥 제5편에서 트리스탄의 스토리를 다루고, 영국 시인 테니슨은 「왕의 목가(Idylls of the King)」에서 트리스탄의 이야기를 다룬다. 그러나 트리스탄과 이졸데의 러브 스토리가 전세계에 알려지게 된 것은 슈트라스부르크의 소설을 바탕으로 해서 작곡된 리하르트 바그너의 오페라 〈트리스탄과 이졸데〉(1865.6.10 뮌헨 초연)에 의해서이다. 이후 조제프 베디에가 『트리스탄과 이졸데』(1900)로 소설화했고, 이후 케빈 레이놀즈 감독에 의해 영화로 제작(2006)되어 이듬해 국내 개봉되었다. 트리스탄과 이졸데의 사랑 이야기가 시공간을 초월하여 세인들의 관심을 끌게 되는 원인은 이들의 사랑엔 '운명, 불륜, 죽음, 비극, 고통, 번뇌'란 인간의 감성을 자극하는 절절한 요소들이 겹겹이 둘러싸고 있기 때문이다.

로마 제국의 멸망으로 잉글랜드는 구심점을 상실하고 여러 세

력으로 분열되어 혼란기와 암흑기를 보낸다. 반면 아일랜드는 섬나라여서 로마의 지배를 받지 않고 번영을 누려왔다. 아일랜드는 강국으로 호시탐탐 잉글랜드를 침략하여 학살과 약탈을 일삼는다. 잉글랜드는 아일랜드에 대항하기 위해서 각 지역의 통합을 시도한다. 콘월의 마크 왕이 그 맹주이다. 트리스탄은 마크 왕의 조카로, 잉글랜드 최고의 기사로 성장한다. 트리스탄은 아일랜드의 맹장 몰오르트를 제거하지만, 부상을 당해 사경을 헤매다가, 아일랜드의 공주 이졸데의 간호에 의해 목숨을 구한다. 그러나 적국의 장수와 공주라는 운명의 한계를 인식하고, 둘은 헤어진다. 몰오르트를 잃고, 전란의 피해를 복구하지 못한 아일랜드는 잉글랜드에 대한 복수전을 유예한다. 그사이 잉글랜드의 단합을 파기할 계획의 일환으로 아일랜드의 공주 이졸데를 잉글랜드 연합의 맹주인 마크 왕에게 보낸다. 마크 왕은 이졸데를 왕비로 데려오기 위해 트리스탄을 잉글랜드로 보낸다. 트리스탄은 운명과 명예 그리고 사명을 지키기 위해, 삼촌 마크 왕의 아내가 될 이졸데를 애써 모른 척하지만, 결국 사랑과 번뇌에 휩쓸린다. 이졸데는 트리스탄과 동반 자살을 결심하고, 둘은 마지막으로 주저 없이 독이 든 술을 마신다. 그러나 이 둘의 관계를 안타깝게 생각한 이졸데의 유모 브랑게네의 계략에 의해 이 둘은 독약 대신 사랑의 묘약을 마시게 된다. 이후 트리스탄과 이졸데는 영원한 사랑으로 재결합하게 된다. 콘월에 도착한 이졸데는 마크 왕의 아내가 되지만, 비밀리에 트리스탄을 만나 사랑을 나눈다. 비밀 없는 세상에 이들의 사랑은 곧 탄로나고, 트리스탄은 멜로트의 칼에 찔려 혼수상태에 빠진다. 트리스탄의 충직한 하인인 쿠르베날은 부상당한 트리스탄을 간호한다. 트리스탄

은 이졸데만을 기다리지만, 결국 회생하지 못하고 뒤늦게 도착한 이졸데의 품에 안겨서 죽는다. 마크 왕은 사랑의 묘약 이야기를 들은 후, 이들의 사랑을 용서한다. 그러나 이졸데는 그 유명한 아리아 〈사랑의 죽음〉을 부른 후, 트리스탄의 시신 위에 쓰러져 숨을 거둔다. 이졸데의 아리아 〈사랑의 죽음〉은 제3막의 피날레를 장식하는, 이 오페라에서 가장 유명한 아리아이다. 이 아리아는 2막에서 트리스탄과 이졸데의 밀회 장면에서 사용된 구원의 밤을 동경하는 사랑의 2중창과 멜로디가 동일하다. 트리스탄의 죽음에 직면한 이졸데가 착란을 일으켜 열락의 황홀경과 사랑하는 자의 죽음을 동일한 멜로디로 되풀이한 것으로 알려진다.

바그너의 오페라 〈트리스탄과 이졸데〉는 작품 내부의 서사 구조뿐만 아니라 작품을 둘러싼 현실 세계 역시 열렬한 사랑의 이야기로 둘러싸여 있다. 바그너가 트리스탄과 이졸데의 전설을 토대로 대본도 직접 쓰고, 그 대본으로 오페라로 만든 동력엔 바그너 자신과 마틸데와의 이루어질 수 없는 사랑에 대한 번민이 자리 잡고 있다. 바그너는 1849년 입헌군주제, 나아가 공화제의 실현을 주창하는 드레스덴의 5월 혁명에 가담한다. 혁명은 실패로 끝나고 바그너에게 체포 명령이 떨어지자, 바그너는 첫 번째 부인인 여배우 민나를 드레스덴에 남겨둔 체 홀로 취리히로 망명한다. 바그너는 취리히에서 자신의 열렬한 후원자인 오토 베젠동크를 만난다. 부유한 상인인 오토 베젠동크는 바그너에게 조건 없이 재정을 지원한다. 베젠동크의 부인인 마틸데 베젠동크 역시 바그너 숭배자였다. 그녀는 음악과 문학에 상

당한 조예를 지닌, 지성과 감성과 미모를 소유한 여자였고, 곧바로 바그너와 후원자 이상의 관계로 발전하게 된다. 당시 바그너는 오페라 〈니벨룽겐의 반지〉를 작곡하고 있었지만, 마틸데와의 열애로 인해 이 비극적 사랑 이야기인 〈트리스탄과 이졸데〉에 집중하게 된다. 마틸데는 〈트리스탄과 이졸데〉의 대사를 도와주기도 한다. 오토 베젠동크는 이 둘의 관계를 알고도 바그너에 대한 후원을 아끼지 않을 정도로 바그너의 재능을 존중했다고 알려진다. 바그너는 마틸데 베젠동크와의 이룰 수 없는 사랑으로 인한 번민과 고뇌, 그리고 쇼펜하우어 철학의 영향에 의해 〈트리스탄과 이졸데〉를 지상에서 가장 슬픈 러브 스토리로 재탄생시킨다. 이 스토리에는 장엄하지만 이룰 수 없는 사랑으로 인한 절망, 비밀스런 만남과 내면의 번민, 그리고 모든 현실을 초월할 사랑의 본질 등이 내재되어 있다. 바그너는 이 작품을 통해서 마틸데와의 사랑은 마치 사랑의 묘약을 마신 듯, 인간의 이성으로는 제어할 수 없는 운명적인 것이었다고 자기 변명을 하고 있다. 또한 그녀와의 사랑을 통해 '내가 살아 있음을 잊게 된다고, 적막한 절대 무의 허무함과 고독'에서 구원됨을 오페라를 통해 고백한다.

그러나 바그너의 로맨스는 여기서 그치지 않는다. 바그너는 이 오페라가 완성되는 시점에 이 오페라 초연을 지휘할 지휘자 한스 폰 뷜로 남작 부부를 만나게 된다. 뷜로 부인인 코지마 뷜로는 리스트의 딸이다. 코지마는 신혼여행의 여정에 바그너 방문 일정을 넣을 정도로 바그너 숭배자였다. 바그너는 자신을 방문한 코지마, 현재 아내인 민나, 그리고 현재 연인인 마틸데 앞에서 〈지그프리드〉를 연주한다. 코지마는 바그너의 연주를 듣고 눈물을 흘렸고, 그런 코지마를 보

는 순간 바그너는 코지마를 사랑하게 된다. 당대 최고의 지휘자 한스 폰 빌로는 이 둘의 교감과 이 후 벌어질 사태를 예감하지 못하고, 〈트리스탄과 이졸데〉의 초고 사본을 지니고 베를린으로 돌아간다. 이후 바그너는 아내 민나와 헤어지고, 베젠동크를 향한 애정과 신뢰, 그녀를 향한 이룰 수 없는 사랑으로 인한 번뇌의 산물인 오페라 〈트리스탄과 이졸데〉를 완성한다. 그리고 이 오페라의 완성과 함께 바그너는 마틸데와의 사랑을 끝내고, 코지마라는 운명의 여인과 또 다른 사랑에 빠지게 된다.

바그너의 〈트리스탄과 이졸데〉는 여러 가지 이유로 완성에서 초연까지 6년이란 상당한 시간이 걸린다. 당시 빈 오케스트라는 바그너의 방대하고 복잡한 화성을 소화하지 못해서 빈에서의 초연은 좌절된다. 이때 바그너는 기적처럼 자신의 숭배자인 바이에른의 루트비히 2세를 만난다. 루트비히 2세의 전폭적인 지지하에 매년 바그너 축제가 열릴 바이로이트 축제극장을 건설하고 뮌헨에서 〈트리스탄과 이졸데〉의 초연을 준비한다. 바그너는 초연을 위해 지휘자 한스 폰 빌로와 당대 명테너인 루트비히 슈노어 폰 카롤스펠트를 초청한다. 지휘자 한스 폰 빌로는 부인 코지마와 바그너 사이에 싹튼 사랑을 예감했지만, 바그너의 음악에 대한 존중으로 초연 지휘를 수락한다. 실제로 오페라의 첫 연습이 있던 날 코지마는 바그너의 딸 이졸데 바그너를 출산한다. 그 후 코지마는 이혼도 하지 않은 채 바그너의 아이 셋을 낳은 후에야, 바그너와 결혼한다. 이후 코지마는 바그너의 말년과 죽음까지 함께한다. 또한 바그너가 죽자 50년간 자신의 인생을 바그너의 음악을 위해 헌신한다. 코지마는 바이로이트 축제극장의 예술감

독으로 활약하여 바그너 오페라 축제를 세계에서 가장 중요한 음악축제의 하나로 그 위상을 확립한다. 코지마는 죽어서 바그너와 함께 그들이 살았던 저택, 지금의 바그너 박물관에 나란히 묻힌다. 코지마를 빼앗긴 빌로는 이후 전 장인인 리스트의 곡을 단 한 번도 지휘하지 않았고, 바그너의 라이벌이었던 브람스 후원자가 되었다.

바그너 오페라 〈트리스탄과 이졸데〉는 죽음의 오페라이기도 하다. 두 달 뒤 초연할 때 소프라노는 과도한 성대 사용으로 인해 초연을 연기해야만 했고, 건장했던 명테너 루트비히는 공연이 끝난 후 3주 만에 요절한다. 바그너 반대자들은 이를 '트리스탄의 저주'라고 부르기도 했다. 〈트리스탄과 이졸데〉는 다른 오페라의 두 배 정도 되는 긴 상연 시간, 그 시간 내내 변조가 심한 곡을 소화해야만 하는 오페라이기에 엄청난 기량과 체력 또한 요구되는 곡이다. 〈트리스탄과 이졸데〉를 연주하는 가수를 이른바 '바그너 가수'라는 호칭을 얻을 정도이다. 결과적으로 이후 〈트리스탄과 이졸데〉의 재공연까지 7년이란 세월이 흘러야 했다. 그것도 하인리히와 테레제 코플 부부가 종신 연금을 지급받는 조건으로 주연을 수락했다고 할 정도로 이 작품은 당대 가수들의 외경의 대상이 된 작품이다. 이후 1911년 펠릭스 모틀은 뮌헨에서 〈트리스탄과 이졸데〉의 2막을 지휘하던 중 쓰러져 죽었으며, 1968년 요셉 카일베르트 역시 이 오페라를 지휘하다가 쓰러져 죽었다. 바그너 〈트리스탄과 이졸데〉는 가수나 지휘자 모두 온 열정과 기력을 쏟아부으며 연주해야 하므로, 체력과 기량을 모두 소진시키는 그야말로 '죽음의 오페라'로 유명하다.

〈트리스탄과 이졸데〉를 둘러싼 사랑들은 모두 현실에서 용납

될 수 없는, 이른바 불륜의 사랑들이다. 근대사회 이전의 불륜은 신성해야만 하는 결혼이란 제도를 파괴하는 위협적인 존재이기에, 이는 처단되어야 마땅한 행동이다. 그것도 한 국가를 통치하는 왕이라는 절대 권력자의 아내를 탐하는 행동은 반역에 해당하는 것이기에, 용인할 수 없는 것이다. 그러나 인간은 언제나 금기에 대한 위반을 꿈꾸는 존재이다. 뿐만 아니라 어떠한 금기를 초월하는 영원한 사랑에 대한 이상, 특히 기사의 봉건 영주의 아내에 대한 사랑은 반역이 아닌 또 다른 충성을 맹세하게 하는 수단이 되기도 한다. 봉건 영주의 결혼의 전제는 사랑이 아닌 계약의 산물이다. 전설 속에 왕비들은 기네비어(아서 왕의 왕비, 원탁의 기사인 란슬롯의 연인)나 이졸데처럼 남편의 수행 기사들, 그것도 최고의 무용과 기량을 갖춘 기사들과 사랑을 나눈다. 그리고 기사들은 그 사랑을 통해 반역을 꿈꾸는 것이 아니라, 금기를 위반한 죄책감의 반작용으로 더욱 충성을 다짐하는 기사로 재탄생한다. 자신의 주군을 지키는 것이 바로 자신의 사랑을 지키는 것이기 때문이다. 이들은 주군과 국가에 대한 충성심을 잊지 않았으며, 특히 기네비어와 란슬롯은 육체적 순결 또한 지킨다. 가부장제 사회에서 중요한 것은 혈통의 보전이기에, 왕의 혈통을 위협하지 않는 정신적 외도는 충분히 미화될 여지가 있은 듯하다.

바그너는 〈트리스탄과 이졸데〉를 둘러싼 자신의 사랑을 이 신화와 동등한 지위에 두고자 하는 개인적 욕망이 있은 듯하다. 바그너의 창작열을 불태우는 장작은 언제나 숱한 여성들과의 연애 사건들이었다. 바그너의 난잡한 연애 사건들은 코지마를 마지막으로 종지부를 찍게 된다. 25세나 연하였던, 다재다능하고 매력적인 코지마를 두고

다른 여자를 탐할 정도로 바그너의 당시 모든 상황은 여유롭지 못했을 것이라는 추측이 지배적이다.

오페라 〈트리스탄과 이졸데〉가 범죄에 해당하는 불륜의 사랑을 아름다운 사랑으로 미화 내지 승화시키기 위해서는 여러 가지 예술적 장치가 필요했다. 이졸데와 마크 왕의 결혼이 성립되기 이전에 이들에게는 이미 서로의 맘속에 서로에 대한 굳건한 사랑이 자리 잡는 알리바이가 필요했다. 그리고 독약을 먹고 죽음을 감행하는 이벤트도 필요했고, 자신들의 의지가 아닌 '사랑의 묘약'의 힘이라는, 즉 현실엔 존재하지 않는 초현실적 세계의 힘까지 빌려 와야만 했다. 초현실적인 힘과 운명에 이끌려 사랑의 열락을 나누면서도, 사명과 명예로 갈등하고 고뇌하는 장면을 곳곳에 배치해야만 했고, 모든 것이 드러났을 때에도 변명하지 않고, 주어진 형벌에 순응하는 자세 또한 보여야만 했다. 모든 사정을 알게 된 마크 왕이 이들의 사랑을 용인하는 관용의 장면도 삽입해야만 했다. 그럼에도 불구하고 이들 불륜의 결말은 행복한 결말이어서는 안 되었다. 〈트리스탄과 이졸데〉의 모든 판본은 비극적으로 끝났다. 참 애쓴다는 생각에 안쓰럽기까지 한 부분들이다. 아무튼 작가들은 트리스탄과 이졸데 이 둘을 죽임으로써 두 마리의 토끼를 잡는다. 아니 여러 마리의 토끼를 잡는다. 죽음을 통해 이 둘의 사랑을 완성시켜, 시공을 초월하여 흥행에 성공하고 있는 중이다. 비극적 사랑은 불륜이라는 비난을 받기는커녕 영원한 사랑으로 승화되어 불멸의 지위를 얻게 되었다. 이쯤 되면 작가가 이모저모 노력한 대가는 다 받은 셈이다.

예술의 강력한 파워 : 파올로와 프란체스카

서양 미술사상 회화의 '근대'를 연 사람들은 인상파 화가들로, 한 사람이 아닌 다수이다. 그러나 조각의 '근대'를 연 사람은 프랑스의 조각가 로댕(Auguste Rodin) 단 한 사람이라고 한다. 그 정도로 로댕은 조각사에 있어서 르네상스의 미켈란젤로에 해당하는 독보적인 존재이다. 그의 조각은 '표현성'에 중점을 둔다. 로댕의 작품 중 등장하는 사람들은 고대의 조각처럼 위엄과 권위를 앞세우지 않는다. 르네상스 조각처럼 완벽한 비례와 미를 재현하지 않는다. 로댕의 조각들은 생각하고 느끼는 각 개인들의 모습이다. 완벽하게 아름답지만, 완벽한 조화와 비율은 기대할 수 없다. 로댕의 조각들은 정신적으로 고뇌하고, 육체적으로 고통 당한다. 로댕은 인간적

Auguste Rodin, *The Kiss*, 1.82×1.12× 1.17m, 1889, Marble, Musée Rodin
프란체스카와 파올로는 불륜의 사랑으로 현세에서 내세까지 혹독한 대가를 치른다. 그러나 아리 셰퍼, 로댕, 단테 등 수많은 예술가들의 작품을 통해 이들의 사랑은 아름다운 사랑으로 인류의 역사에서 불멸한다.

고뇌와 고통을 조각 속에 고스란히 표현하기 위해, 조각의 정전과 규범인 비례, 균형 등을 과감하게 해체한다. 우리는 로댕의 조각에서 고통으로 일그러진 신체의 왜곡과 뒤틀림의 순간을 본다. 로댕은 그 순간을 청동과 대리석에 의해 고형화함으로써 순간의 영속이라는 미학적 역설을 형상화한다. 로댕의 작품 중 가장 아름다운 작품으로 손꼽히는 〈키스〉는 단테 『신곡』 중 '지옥'의 한 부분을 장식하는 '파올로와 프란체스카'를 모델로 삼고 있다. 로댕은 이 '파올로와 프란체스카'를 〈지옥

의 문〉에서도 한번 더 등장시킨다. 로댕은 단테『신곡』 중 지옥편을 읽고, 이를 〈지옥의 문〉이라는 거대한 작품으로 형상화한다.

파올로와 프란체스카는 12세기 말 이탈리아 라벤나에 실재했었던 비극의 주인공들이다. 라미나의 영주 말라테스타 가문의 장자 잔치오토와 라벤나의 군주 폴렌타 가문의 상속녀였던 프란체스카는 그 당시 귀족들처럼 가문의 이익과 번영을 위해 정략결혼을 한다. 그런데 잔치오토는 추남에 절름발이였고 성격도 난폭했다고 알려진다. 그래서 말라테스타 가문에서는 프란체스카를 데려오기 위해 잔치오토 대신 잘생긴 차남인 파올로를 보낸다. 정략결혼에 심드렁했던 프란체스카는 파올로를 보자 첫눈에 반해 기꺼이 결혼하지만, 첫날밤 어두운 방에서 깨어나 본 신랑은 자신이 사랑한 파올로가 아닌 못생긴 잔치오토였다. 이른바 사기 결혼이다. 프란체스카는 자신의 인생과 운명을 저주하고 후회했지만, 이혼이 불가한 가톨릭 중세 시대에 프란체스카가 할 수 있는 일은 아무것도 없었다.

잔치오토는 추남인 대신 통치와 외교에 남다른 면모를 보이고, 가문은 날로 번창한다. 그 일로 잔치오토는 성을 자주 비우게 되고, 이미 서로 교감을 주고받은 파올로와 프란체스카는 자연스럽게 그러나 급격하게 가까워진다. 결정적으로 이 둘은 함께 기네비어와 란슬롯의 사랑 이야기 중 키스 장면을 읽다가 키스 후 연인이 된다. 사랑과 기침은 숨길 수 없다고, 이 둘의 밀애는 곧바로 잔치오토에게 알려지게 되고, 둘은 재판 과정도 없이 잔인한 잔치오토에 의해 무참히 살해당한다. 교회의 사면과 면제 의식이 없었기에 이 둘은 지옥에

떨어지게 된다. 죄의 값은 사망이었고, 불륜의 값은 지옥이었다.

　단테는 프란체스카가 살아 있을 때부터 프란체스카와 그녀의 집안, 그녀의 비극적 사랑 이야기를 잘 알고 있었다. 단테는 불륜인 그들의 사랑을 결코 미화하지는 않는다. 이들을 십계명 '간음하지 말라'는 계명을 어겼기에, 고통 없는 제1지옥 림보에는 둘 수 없었다. 단테는 불륜의 죄를 범한 이들을 한 점의 빛도 없는 풍랑의 바다처럼 울부짖는 바람이 부는 곳에서, 충족될 수 없는 욕망의 바람에 무자비하게 휩쓸려 다니며 그들의 일탈에 대한 대가를 치르는 곳에 배치한다. 영원히 쉬지 않는 태풍이 이들의 영혼을 집어던지며 휘두르며 돌리고 차며 괴롭히고, 검은 바람이 죄 지은 영혼을 매질한다. 아무런 희망도, 위안도, 휴식도, 감형도 기대할 수 없는 제2지옥이다. 단테는 이 고통스런 제2지옥에 안토니우스를 유혹한 클레오파트라, 트로이의 헬레네와 파리스, 카르타고 여왕 디도, 트리스탄과 이졸데, 아킬레우스 등을 두고, 파올로와 프란체스카도 합류시킨다. 인과율에 의해 죗값을 치를 수밖에 없지만, 단테는 지옥에 있는 파올로와 프란체스카를 연민의 시선으로 바라보았고, 자신들의 입장과 형편을 변명할 기회를 제공한다. 그들의 사랑 이야기를 듣던 애정 지상주의자 단테는 그들의 비극적 운명을 함께 슬퍼하다 넋을 잃고 쓰러지기까지 하는 자신의 모습을 작품 속에 그림으로써, 독자에게 이들의 사랑 이야기를 관람할 관점을 지시하기도 한다.

　단테『신곡』에 의해 그저 한때의 사소한 스캔들로 파묻힐 파올로와 프란체스카의 사랑 이야기는 세인들에게 회자된다. 또한 수 세

기에 걸쳐 수많은 화가에게 영감을 주었고, 이들의 비극적 사랑은 화가들에 의해 간절하지만 처연하게 그러나 눈부시게 아름답게 형상화된다. 특히 루브르에 걸려 있는 아리 셰퍼(Ary Scheffer)의 작품에서 이 둘의 눈부시게 아름다운 육체는 대각선 구도와 극단적 명암 대비를 통해 극적으로 제시되면서 그 누구도 이들의 사랑에 돌을 던지지 못하게 한다. 조각가 로댕 역시 이 둘의 결정적 순간인 키스의 장면을 균형을 깨면서까지 절묘하고, 눈부시게 아름답게 형상화한다. 〈지옥의 문〉에서도 절규하는 둘은 덮쳐오는 운명과 형벌 같은 태풍에 휩싸여 균형감을 상실하여 휘청거리지만, 서로 껴안고 고통을 감내하고 있는 간절한 모습으로 형상화된다. 이들 로맨스의 시초인 〈키스〉 장면의 아름다움은 스펙터클하지는 않음에도 불구하고, 그 조각을 보는 순간만큼은 모든 일상의 자잘한 고통과 감정을 한순간에 망각시키는 '숭고미'를 불러일으킨다. 이들은 사랑을 나누는 순간에서도 희열을 느끼기보다는 로댕의 조각에서 보이는 특유의 고뇌에 휩싸여 있다.

이들은 불행한 사랑으로 현세에서 내세에서 혹독한 대가를 치렀지만, 수많은 예술가들의 비호 아래 아름다운 사랑으로 인류의 역사에서 불멸한다. 덕분에 합법적으로 보호받아야 할 가장이자 남편인 잔치오토는 추남에 인격파탄자로 형상화된다. 중세와 근대가 지켜내려 한 가부장의 권위는 여기에서만큼은 한순간에 무너진다. 문(文)은 무(武)보다 강하고, 예술은 윤리보다, 철학보다 심지어 종교보다 강하다. 플라톤은 '시인 추방론'을 내세울 정도로 예술과 예술가들이 가진 힘을 두려워했다. 플라톤이 지난 두려움은 지극히 타당하다. 예술은 불멸하기에, 그 어떤 권력보다 강력한 힘을 지녔다고 할 수 있다. 예

술은 그리고 예술가는 혁명 그 자체이다.

너무 일찍 나온 시대의 미숙아 : 플로베르, 『보바리 부인』

쇼펜하우어는 여성 혐오주의자이다. "'남자'에서 '이성'을 빼고, '허영심'을 집어 넣으면 '여자'이다"라는 말을 할 정도로, 쇼펜하우어는 여자를 이성이 존재하지 않는 머리 나쁜 존재, 허영심에 가득 차서 평생 가족과 사회, 국가 나아가 인류를 패망하게 하는 근본적 원인으로 지목한다. 인류가 이 모양으로 부족한 모습이 된 것, 즉 "머리 좋은 사람은 못생겼고 잘생긴 사람은 머리가 나쁘다"는 인류 불행의 원인은 다 여자 때문이라고 규정한다. 예쁜 여자가 머리까지 좋은 경우는 드물다 보니, 그 여자의 유전자를 통해 태어난 인류가 우수할 리가 없다는 것이다. 실제 사건인 '들로마르' 사건이 모델이 되어 탄생한 플로베르의 소설 『보바리 부인』(1857)에 등장하는 여주인공 엠마는 쇼펜하우어의 여성관의 현신이라고 할 수 있다.

시골 소녀 엠마는 유복하고 보수적인 농민의 딸로 태어나 수도원 부속학교에서 엄격한 도덕 교육을 받으며 자라난다. 엠마는 소녀 시절 그리고 처녀 시절엔 오로지 삼류 연애소설을 탐독하였기에, 불타는 낭만적 사랑과 드라마틱한 인생 그리고 파리와 같은 화려한 도시 생활에 대한 막연한 환상을 품게 된다. 그러나 환상과는 너무나 다른 시골에서 엠마의 일상은 느리고 권태로울 뿐이다. 젊은 시골 의사 샤를 보바리는 엠마를 사랑하여, 열렬한 구애 끝에 결혼에 성공한

다. 그러나 그뿐, 엠마는 시골의 단순한 잿빛 일상, 하루하루 변함없이 동일한 삶으로 인해 무기력과 환멸에 빠져 삶의 탄력을 상실한다. 오늘은 어제 같고, 내일 역시 오늘과 변함없는, 내년이 올해와 똑같고, 아무런 문제도 고뇌도 없는 일상들의 연속……. 이러한 엠마의 일상 속에서 법학도 레옹과의 이른바 플라토닉 사랑은 한 줄기 빛이 된다. 엠마는 레옹을 사랑하지만, 아내로서의 순결한 의무를 지켜야 한다는 사랑과 순결의 갈등을 자신이 마치 비련의 주인공이라도 된 것처럼 적극적으로 수용한다. 결국 레옹은 파리로 떠나고, 엠마는 다시 사는 것이 공허해졌다. 출산을 통해 뭔가 새로운 전환을 꿈꾸었지만, 바라던 아들이 아닌 딸을 낳은 엠마는 실망하고 다시 일상의 늪에서 허우적거린다. 이런 엠마에게 바람둥이 루돌프가 나타나, 엠마의 몸과 욕망을 일깨운다. 오랜 세월 억압받고 충족되지 못했던 엠마의 욕망은 루돌프를 통해 한꺼번에 분출된다. 엠마와 루돌프는 따로 집까지 구해서 육체적 환락에 빠져들어간다. 그러나 애시당초 진지함과 성실함이 결여된 루돌프의 욕망은 엠마의 적극성으로 오히려 식게 되고, 루돌프는 엠마의 곁을 떠난다. 몸과 맘이 황폐해진 엠마 앞에 플라토닉한 상태로 헤어진 과거의 연인 레옹이 다시 나타난다. 엠마는 레옹과의 만남에서 돈을 낭비하게 되고, 목격자 루르의 간계에 넘어가 남편 샤를의 재산까지 송두리째 빼앗긴다. 레옹에겐 버림받고, 가산까지 모두 탕진한 엠마에게 남은 선택지는 자살뿐이다. 엠마는 독을 마시고, 아내의 불륜 행각을 끝까지 믿지 않으려는 남편 샤를의 품에서 생을 마감한다.

『보바리 부인』은 '일물일어설'(하나의 사물의 적확한 묘사는 하나의 언어 뿐이다)을 주창한 플로베르의 대표작으로, 치밀하고 섬세한 묘사를 통해 사실주의 작품의 최고봉을 차지한다. 플로베르『보바리 부인』은 쇼펜하우어식의 여성관을 그대로 소설적으로 형상화한 것 같은, 한 여자의 방종과 패망에 관한 소설이다. 작가는 냉철하고 객관적으로 입장으로 엠마의 삶을 비판적으로 형상화한다. 독자는 작가가 지시하는 대로 때로는 엠마의 내부 시점 및 관찰자의 외부 시점을 오가면서 소설을 읽다 보면, 엠마의 욕망에 공감하기보다는 그녀의 욕망과 타락상에 불안감을 느끼며 그녀를 비판하는 입장에 서게 된다. 플로베르『보바리 부인』은 욕망을 이야기하는 듯하지만, 욕망이 아닌 금기 즉 시대적 금기이자 가부장적인 메시지를 전달한다. 자유를 주장하는 여자의 말로는 비참한 죽음뿐이라는 것을 가르친다. 그리고 또한 이 작품은 그때도, 현재에도 청소년이 볼 수 없는 등급의 작품에다가 때론 금서로 분류되기도 한다.

그럼에도 불구하고, 고전이라는 불멸의 타이틀을 통해『보바리 부인』의 열풍은 지속된다. '보바리즘'(소설속의 인물과 동일시하는 자아도취적 헛된 야망 및 욕망)이란 심리학적 용어도 등장했고, 여러 감독에 의해 다양한 버전의 중점을 가지고 영화로 제작되었다. 이 열풍의 실체는 무엇일까?『보바리 부인』을 읽은 독자들은 엠마의 가련한 욕망과 삶이 스스로 자초한, 일고의 동정의 여지가 없는 것이기에 다들 그녀에게 돌을 던지기만 할까? 만약 그렇다면 오늘날과 같은 시대에 『보바리 부인』이 주는 지속적인 공감은 또 무엇일까? 엠마는 과연 지속적으로 바람피우는 '욕망의 화신'에 불과한 것일까?

엠마가 갈망한 것의 실체는 '남자'가 아니다. 엠마에게 '남자'란 가부장제의 억압에서 벗어나, 결혼이 규정하는 여성의 권태로운 삶을 벗어나고자 하는 자유로운 삶의 환유적 대체물이다. 엠마가 갈망한 것은 남성들처럼 자신이 원하는 삶을 자신의 방식으로 살고자 하는 것이었다. 프랑스 대혁명 이후에도 여성들의 삶에는 자유가 없었다. 기혼이든 미혼이든 여성들은 여전히 남성의 종속물에 불과했다. 여성은 직업을 가질 수도 없었고, 이혼할 수도 없었다. 자유를 쟁취하기 위한 대혁명에 여성 또한 적지 않은 공헌을 하였지만, 그 대가로 주어진 자유에 여성의 몫은 없다. 여성에겐 가정의 테두리 안에서 현모양처로 살아갈 때만 존재 가치와 지위가 부여될 뿐이었다. 엠마가 만약 그녀가 살 도시를 스스로 선택할 수 있었다면, 그녀가 자신의 직업을 스스로 선택하고 그에 관한 교육 또한 스스로 선택할 수 있었더라면 소설처럼 타락한 삶을 살았을까? 그녀는 '빵'만으로 만족하며, 남편과 아이를 자기 정체성의 전부로 삼고 살 수 없는 여자였다.

> "세상에는 끊임없이 고통 속에 몸부림치는 영혼이 있다는 것을 모르십니까? 그들에게는 꿈과 행동이, 가장 순수한 정열과 가장 격렬한 쾌락이 번갈아 가며 필요한 것입니다. 그래서 온갖 종류의 변덕과 광기 속으로 뛰어드는 것입니다."

자신을 정확하게 파악하고 유혹하고 있는 루돌프의 고백 속에서 엠마는 자신의 껍질을 깨뜨린다. 그러나 껍질을 깨고 나온 새, 엠마를 기다리는 것은 여자를 욕망 충족의 도구로만 보는 남자들의 이기심과 세상의 냉혹함뿐이었다. 엠마는 비상하지 못하고, 추락한다. 너무

일찍 껍질을 깨고 나왔기 때문이다. 그것도 삼류 소설의 인물을 자기 욕망의 중개자로 삼았고, 그 과정에 성찰을 거치지 않았다. 그녀의 일탈은 혈관 속에 흐르는 생의 외침, 어느 순간에 주체할 수 없게 분출하는 욕망에 대한 응답이었지만, 첫 단추부터 잘못 끼워진 옷이었다. 이 모든 결과에 대한 책임을 엠마에게 묻기는 시대가 여성에게 너무 가혹한 시대가 아니었는지 한번은 생각해볼 필요가 있지는 않은지…….

　　우리는 모두 맘속에 정도가 다를 뿐, 엠마와 같은 열망을 지니고 있다. 따라서 우리는 이룰 수 없는 꿈에 대한 간절한 욕망, 기계적 반복의 일상에서 벗어나고자 하는 갈망을 지닌 엠마의 열망에 불안한 시선을 보내지만, 한켠엔 그녀의 일탈이 아닌 일탈의 원인을 이해한다. 우리 각자에게 '나'로 살아갈 수 없는 이유가 존재하듯이, 엠마에게도 그녀 자신으로 살아갈 수 없었던 이유가 존재한다. 당시 여성들의 삶을 지배하는 시대적 한계가 바로 그것이다. 우리는 개인의 힘으로는 어찌할 수 없는 이와 같은 사회구조적인 문제를 긍정하며, 그녀의 일탈에 슬쩍 공감하기도 한다. 인간이라면, 특히 '빵'만으로 만족할 수 없는 인간이라면 누구나 자신이 원하는 곳에서 원하는 사람과 원하는 삶을 누릴 자유는 모두에게 절실히 요청된다.

제3장

여성과 결혼
— 재탄생을 꿈꾸는 여성들의 통과제의

1. '집 안의 노라들'의 위기 : 보부아르, 「위기의 여자」

각 시대는 각 시대에 적합한 여자를 조립한다

　　노르웨이의 극작가 입센의 「인형의 집」(1879)에서 주로 부각되는 것은 집을 나가는 노라이다. 당시로서는 천지개벽할, 여성의 '집 나가는' 행위로 인해 이 작품은 논란의 중심에 있었고, 그 '집 나간 노라가 어떻게 살아갈 것인가'에 대한 시대를 초월한 전 인류적 고민과 논쟁에 너도 나도 참여한다. 노라는 '창녀가 되거나, 얼어 죽었거나, 집으로 다시 돌아간다'는 루쉰의 독설에 페미니스트들은 할 말이 참 많기 때문이다. 그럼에도 불구하고 그 누구도 당대 '집 나간 노라'가 무엇을 할 수 있었을까에 대해선 다들 뾰족한 대답을 내놓지 못한다. 단지 집 안에서 남편의 '인형'으로만 살 수 없다는 여성들의 정체성

각성에 의의를 둘 뿐이다. 그것만으로도 당대엔 엄청난 선각자로서의 행보임엔 틀림없다. 동시대 프랑스에서 모파상은 『여자의 일생』(1883)에서 여성 잔의 삶을 통해 보통 여자로서, 여자가 겪을 수 있는 그리고 실제로 수많은 여자가 겪고 있는 일반적인 삶을 냉정하고 객관적으로 형상화한다. 남편 줄리앙의 외도와 죽음, 문제아 아들 폴의 가출과 방탕 그리고 고독하고 궁핍한 노년기……. 잔은 노라처럼 집을 나갈 수도, 나가지도 못한다. 그것은 잔의 한계가 아니라, 시대의 한계였다. 당시 여성들은 스스로 자신의 삶을 선택하지 못했고, 주어진 삶에 순응하며 살 것을 세뇌당했기 때문이다. 그녀들은 남편과 사회의 부당함에 항의조차 할 수 없었다. 그들은 주어진 경계선 안에서의 삶에 체념적으로 순응하면서 살 뿐이었다. 그녀들은 대단히 선량했고, 그녀들에게 시대는 가혹했다.

시대는 흘렀고, 20세기 중반에 이르면 수천 년 만에 처음으로 여성들은 '남자'가 아닌, '인간'이 된다. 투표권도 생겼고, 자기 이름으로 된 통장 또한 가질 수 있게 되었다. 남자들이 누리는 권리에 비하면 보잘것없지만, 그래도 지성을 지닌 여자들이 공개적으로 '마녀사냥'을 당하는 시대는 지나갔다. 소수이긴 하지만 교육받은 여자들은 사회로 나왔고, 자리 잡고, 활동했다. 처음엔 남성의 밥상에서 떨어지는 '부스러기'로 만족하던 여성들은 점차 '여자'이기 때문에 받는 차별 대우에 의문을 품게 된다. 나아가 '인간'으로서 누릴 마땅한 권리를 주장한다. 그 무엇보다 여성인 '나'는 누구의 아내 또는 누구의 엄마가 아닌, 자기 자신이어야 한다는 자의식이 생겨난다. 그동안 타인, 남편과 자식들에게 희생하는 현모양처라는 자신들의 정체성에 대

해 의문을 품는다. 그리고 성숙한 인간으로서 가졌어야 하는 마땅한 자각과 성찰을 거쳐 개별적이고 독립적인, 인간으로서의 정체성을 고민한다. 시몬 드 보부아르는 「위기의 여자」(1967)에서 남편의 외도로 인해 위기에 선 여자 모니크의 일기를 통해, 당대 중산층 여성들이 일반적으로 지니고 있던 삶과 정체성을 '위기'라고 칭한다. 보부아르는 주인공 모니크가 처한 '위기'의 양상과 원인을 형상화함으로써 여성의 정체성과 실존에 절대적인 영향을 끼치는 결혼, 육아, 가족의 의미를 되짚어 본다. 나아가 이 시대에 실존하는 여성은 과연 누구이고, 무엇인가를 탐색해 간다.

20세기 중반에 선 '위기의 여자'

시몬 드 보부아르의 소설 「위기의 여자」는 평범한 중산층의 전업주부인 모니크가 6개월간 쓴 일기 형식의 소설이다. 소설 속에 형상화된 모니크는 '위기'에 처한, '위기의 여자'이다. 위기에 처한 직접적 원인은 세련되고 매력 넘치는 변호사 노엘리와 공공연하게 외도를 하는 남편 모리스 때문이다. 모니크는 열렬한 사랑에 의해 결혼했고 남편의 사랑을 25년이 지나도록 단 한 번도 의심해본 적이 없었기에, 모니크는 남편의 외도에 크게 충격을 받게 된다. 그러나 남편의 외도는 그녀가 처한 위기의 표면적 이유일 뿐이다. 이 소설에서는 가부장제라는 사회제도도, 경제적 어려움도 모니크에겐 전혀 문제가 되지 않는다. 모니크가 '위기'에 처하게 된 근본적이자 유일한 원인은 바로 그녀 자신에게 있다.

모니크가 처한 위기의 첫 번째 양상은 바로 그녀의 삶에 대한 착각과 오인에 있다. 전업주부 모니크는 스스로 성공한 삶, 행복한 삶이라고 자부해왔다. 성실하고 자상한 남편과 현모양처로 행복한 가정을 꾸린 큰딸 콜레트, 사회적 야망을 실현하기 위해 독립적 여성으로 뉴욕에 유학 간 둘째 딸 뤼시엔이 바로 그 성공한 삶의 전리품이다. 결혼 생활 25년 동안 균열 없이 행복한 삶을 살아왔기에 그녀는 일기를 써야 하는 필요성조차 느끼지 못했다. 해야 할 말들은 모두 남편 모리스나 두 딸들과 공유했기에, '자기만의 방'은커녕 '자기만의 노트'조차도 필요 없는 삶이었다.

그랬기 때문에 남편 모리스의 외도는 모니크가 자부하는 자신의 인생을 그 뿌리부터 송두리째 흔든다. 모리스는 모니크의 생각과는 달리 모니크가 딸들을 잘못 키웠다고 생각한다. 재능이 많은 콜레트는 평범한 가정주부의 삶을 선택했기에 실패한 삶이라고, 또한 독립성 강한 뤼시엔은 엄마의 간섭을 피해 뉴욕으로 도망갔다고 생각한다. 또한 모리스 자신 역시 자신의 연구 분야에서 세상의 인정을 받지만, 모니크는 관심조차 가져주지 않는다고 불만을 가지고 있다. 모니크의 자부심과 모리스의 불만의 간극은 세월이 흐르면 흐를수록 더욱더 벌어진다. 모리스는 8년 전에 이미 모니크로부터 맘이 떠났지만, '당신이 나를 배신하면 난 죽어버릴 거야'라는 모니크의 말 때문에 표현조차 못한다. 그러나 모리스는 자신의 외도를 모니크에게 고백하고, 이후 6개월간의 크고 작은 다툼으로 인해 자신이 모니크에 대해 평소 어떻게 생각해왔는지를 말하게 된다. 모니크는 현모양처로서의 자신의 삶을 총체적으로 부정하는 모리스에게 동의도 반대도 못 한

채 위기에 빠져 허둥거린다. 그리고 자신은 어떠한 삶을 살아왔는지, 자신은 누구인지 알지 못하는 정체성 혼란의 상황으로 빠져들어간다.

　모니크의 두 번째 위기 양상은 현실 상황에 대한 불인정과 결정 장애이다. 모니크는 자신뿐만 아니라 타인에 대해서도 객관적으로 보이는 사회적 정체성을 인정하지 않는다. 노엘리가 자신과 모리스가 경멸하는 부와 지위를 탐하는 속물이라고 근거 없이 단정한다. 또한 딸을 키우면서도 모성애가 없을 것이라고 폄하한다. 그러면서도 노엘리가 자신보다 똑똑해서 모리스가 쓴 논문과 칼럼을 같이 논할 것이라고 상상하면서 괴로워한다. 건축에 대한 글을 읽으면서도 자신이 노엘리 흉내를 낸다고 모리스가 생각할까 봐 불안해한다. 심리 치료를 받고, 정신과 상담도 받지만 상태는 나아지지 않는다. 모리스와 노엘리와의 관계를 알고 있는 주변 사람들을 원망하고, 충고해준 친구에게도 화를 낸다. 모니크는 사사건건 모리스와 대립하면서 점점 자신을 잃어간다. 결국 모리스는 별거를 선택하고, 작은 아파트를 얻어 따로 살 것을 결정하지만, 모니크는 모리스의 결정을 받아들이지 못한다. 모리스가 집을 나가는 것을 차마 지켜보지 못하고, 모니크는 비교적 냉정하고 객관적 태도를 지닌 둘째 딸 뤼시엔에게 가서 자신과 자신의 삶에 대한 솔직한 평가를 듣기 위해 뉴욕으로 떠난다. 뤼시엔은 둘 다 잘못된 것이 아니고, 흔히 있을 수 있는 일들이기에 수용할 것을 권한다. 별 소득 없이 파리로 돌아온 모니크를 기다리고 있는 것은 모리스가 떠나버린 빈방이다. 모니크는 앞으로 어떻게 살아갈지 어떠한 선택도 결심도 못 한 채, 소설은 끝난다.

　모니크가 처한 위기의 근본적 원인은 자기 정체성과 삶의 의

미 전부를 바로 가족에 대한 헌신과 사랑만으로 채우려 한 것이다. 가족에 대한 헌신과 사랑이 문제가 아니라, 그것을 자신의 전부로 만들어버린 것에 있다는 말이다. 소설의 첫 부분 시작은 딸들이 모두 출가했고, 남편 모리스는 일주일간 학회 참석으로 집을 비우는 상황으로 설정된다. 모리스를 니스 공항까지 배웅한 모니크는 갑작스럽게 주어진 자유로운 일주일이란 시간 속에서 '나 자신'이란 존재를 느낀다. 그리고 '자기 인생에 대해 강한 주의력을 개발하겠다'는 나름 기특한 생각을 하며 이 일기를 시작한다. 그러나 그 일주일 동안의 일기는 단한 편도 없다. 쓸 말, 즉 자신의 삶이 없었던 것이다. 그리고 일기는 일주일 후 '나'는 예전처럼 아픈 큰딸 콜레트의 간호에 전념하는 서술로 다시 시작된다. 출가한 딸이라 할지라도, 자기 없이는 제대로 돌아가지 않는 가정에 모니크는 크게 만족한다. 모니크가 '위기의 여자'인 것은 바로 여기에 있다. 그녀에게 '자기'란 것이 없다. 어디든 갈 수 있고 무엇이든 할 수 있는 일주일이란 시간을 그녀는 기록으로 남길 만한 그 어떤 일도 찾지 못한 채 공란으로 비워둔다.

그녀에게 삶의 전환점은 이미 존재했었다. 남편 모리스가 너무 늦기 전에 해보라고 권하며 의학 전문 잡지사에 일자리를 마련해주기까지 했지만, 그녀는 여러 가지 핑계를 대며 거절한다. 그러고서는 모리스가 외도를 고백하자, 이렇게 자신을 배신할 것 같았으면 왜자신이 좀 더 젊었을 때, 자기를 찾을 기회를 주지 않았냐고 따진다. 적반하장이다. 그녀는 그녀의 삶이라는 판돈을 자신에게 걸지 않았다. 자신의 도움과 관심을 절실히 요구하지 않고 오히려 부담스럽게여기는 남편과 딸들에게 자기 삶의 에너지를 올인한다. 그들에 대한

사랑은 부실한 자기 정체성을 채워줄 도피처였다. 결국 그녀의 계좌, 즉 남편과 딸들에게 투자한 판돈은 모두 잃게 되고, 스스로 누구인지도 모를 그녀는 혼자 남았다. 위기는 곧 기회라고, 아직 살아갈 날이 많은 모니크에겐 새로운 전환점이 될 수 있는 기회이지만 그녀는 끝까지 자기를 찾지 못한다. 모니크는 아직도 자신이 누구인지, 무엇을 해야 하는지, 무엇을 할 수 있는지 알지 못한다. 여전히, 아직도 모니크는 위기의 여자인 채 소설은 끝난다.

결혼한 여성에게 실존을 묻다

개인의 실존이 그 어떤 본질적 가치에 앞선다고 주장한 시대의 지성, 사르트르와 보부아르는 이전엔 존재하지 않는 방식으로 서로를 사랑했다. 사르트르에게 '타자'란 '자신을 자기로 살아가지 못하게 하는 적대적인 존재'였고, 자신이 사랑하는 여자 보부아르 역시 '타자' 중 한 사람이었다. 그들은 서로 사랑했지만, 자신의 존재를 훼손시키거나 삶에 관여하는 것을 철저하게 금지시킨다. 또한 사랑이란 감정이 영원히 지속되기 힘든, 순간의 감정이란 것도 잘 안다. 그래서 이들은 이른바 '계약'이란 것을 맺는다. 동거하지 않고, 서로 각자의 호텔 공간에서 살아간다. 상대방의 삶에 절대로 관여하지 않고, 심지어 상대방이 다른 이성과 사랑을 나누는 것 또한 절대로 비난하거나 방해하지 않는다. 서로에게 절대적으로 솔직할 것과, 상대방이 찾을 경우엔 어떤 경우라도 응답한다는 것이 계약의 골자이다. 즉 서로를 사랑하되, 공유하지도 소유하지 않는다는 새로운 방식의 사랑이다.

사르트르와 보부아르는 서로 '제3자들'과 연애하면서도 끝까지 서로를 변함없이 사랑했다고 세인들에게 회자된다. 보부아르는 병에 걸린 사르트르를 극진히 간호했고, 임종을 지킴으로써 자신의 '의무'를 다했다. 보부아르의 소설「위기의 여자」는 자신들과는 다른 사랑의 모습, 상대방을 소유하고 상대방을 자신의 전부로 만들어버리는 여자의 불행한 삶을 형상화했다. 이를 통해 개인주의적 가치, 개인의 실존이 화두로 등장하는 시대에 사랑의 전제 조건, 즉 독립된 개인과 개인의 만남이라는 실존주의적 가치를 전파한다.

물론 우리는 이러한 의문을 제기할 수 있다. 그래서 사르트르와 보부아르는 서로에게 진실했을까? 그리고 그들은 서로에 대한 사랑으로 진정 행복하고 충만했을까? 사르트르는 인터뷰에서 만나는 여성들 모두에게 거짓말을 했다고, 보부아르에겐 특히 많이 했다고 공공연히 밝힌다. 보부아르는 사르트르의 여성 편력으로 정신과 치료를 받아야 할 정도로 괴로워했다고 한다. 그들의 사랑에 의문을 제기하는 근거들은 대충 이 정도이다. 사르트르는 자신으로 인해 괴로워하는 보부아르를 위해 청혼했다고 알려지고, 보부아르는 자신들의 실존적 가치를 지켜내기 위해 사르트르의 청혼을 거절했다고 한다. 그리고 훗날 인터뷰를 통해 사르트르와의 사랑과 자신의 선택을 후회하지 않는다고 밝힌다. 사랑의 진실은 언제나 모호하기 마련이다. 어쨌거나 보부아르의 말년 소설「위기의 여자」는 자신의 사랑에 대한 보부아르의 양면적 심리 묘사가 대위법적으로 잘 묘사되어 있다. 하나의 층위에서는 모리스로 인해 고통 받는 모니크의 불안함과 분노라는 심리 묘사를 통해 사르트르의 여성 편력으로 인해 받았던 괴로움

을 표출하고 있으며, 다른 한 층위에서는 위기에 선 모니크의 한심한 정체성을 위태롭게 묘사함으로써 그 반대적 위치에 서 있는 부르주아 실존적 지식인이자 페미니스트로서의 우월적 정체성을 배치한다. 이를 통해 보부아르는 글을 통한 치유와 우월한 정체성 확립이라는 두 마리의 토끼를 모두 사냥한다. 나아가 문화적 페미니즘의 모토인 '여성의 실존'이란 화두를 전세계 여성에게 고민하게 한다.

　　'자기만의 방'을 소유할 수 있는 부르주아 여성에게 '집'이란, '결혼'이란 그리고 '가족'이란 것은 '자기'를 가질 수 없게 하는 부정적 공간이다. '집'에 있을 때, 여성은 '위기'의 한가운데 던져지게 된다. '결혼'과 '가족'은 여성의 존재를 '중화'를 넘어서 '무화'시키는 이데올로기임을 시몬 드 보부아르의 「위기의 여자」는 말한다. 결혼한 여성은 '사랑'이란 마약에 넘어가, 자신을 기꺼이 그 이데올로기 속에 호출되게 하고 또한 스스로 투신한다. 그리고 스스로를 아무것도 할 수 없는 '인형'으로 적극적으로 자리매김 한다. 시대적 한계는 이미 사라졌음에도 불구하고, 오늘날에도 '잔'은 여전히 존재한다. 현대의 '잔'은 스스로 한계를 설정하고, 그 테두리 안에서 허울뿐인 사랑을 베풀며 안락과 평안을 즐긴다. 그리고 '여자의 일생' 속에서 '인생은 그저 생각한 만큼 불행하지도, 행복하지도 않은 것'이라며, '세라비(C'est La Vie, 이것이 바로 인생)'이란 체념과 푸념을 늘어놓는다. 시몬 드 보부아르에 있어 '여성의 정체성'만을 문제로 두고 봤을 때, 여자를 위기에 처하게 하는 근본적 원인은 사회제도도 남성도 아닌 바로 여자 여성, 자기 자신이 된다. 시몬 드 보부아르는 여성들에게 '집'이 아닌, '자기

만의 방' 속에서 자신의 생각과 일을 가지고 주체적으로 살아갈 것을 주장한다. 보부아르의 페미니즘이 부르주아적이라고 비판을 받는 이유가 바로 여기에 있다. 당대 대다수의 여성들은 '자기 만의 방'이 없었고, 사회제도와 가부장제, 나아가 식민지 정책의 피해자가 되어 하루하루 투쟁처럼 처절하게 연명하고 있었던 것이 현실이다. 시몬 드 보부아르가 여성에 대한 외부적 억압을 축소했다는 점에서 폭죽을 너무 빨리 터트린 것인지, 아님 여성의 실존 자체를 화두로 삼아 시대를 선취한 것인지는 각자가 판단할 일이다.

2. '집 밖의 노라'의 자기 탐색 : 오정희, 「바람의 넋」

오정희의 소설 「바람의 넋」의 주인공 은수는 전쟁고아다. 한국전쟁 당시 화장실에서 자기를 제외한 가족 모두, 부모님과 쌍둥이 자매가 인민군에 의해 학살당하는 모습을 목격한다. 혼자 살아남은 은수는 어린아이로서는 불가능한, 머나먼 길을 걷고 걸어서 엄마의 친구 집에 도착한 후, 쓰러진다. 크게 앓은 후 회복한 은수는 그때 충격적인 과거의 기억을 망각한다. 딱 한 가지의 기억─항구도시의 어느 집 댓돌 위에 나란히 놓인 고무신 두 짝, 그 신발을 비춰주는 햇살─이 이미지로만 떠오를 뿐이다. 엄마의 친구는 은수를 입양해 자신의 딸로 키운다. 은수는 엄마의 친구를 친엄마로 알고 자란다. 성장 과정에서 우연히 자신이 입양된 사실을 알게 된 은수는 '자기가 누구인가'를 아무리 기억하려 해도 알 수가 없다. 자신이 누구인지를 알 수 없

는 은수는 그저 텅 빈 존재에 불과하다. 은수는 이후 바람처럼, 바람을 찾아 방황한다. 목적도, 기한도 없이 그저 정착하지 못한 채 여기저기 부표한다.

은수가 자기 과거의 기억을 찾아가는 여정은 내가 누구인가, 즉 자기의 정체성을 찾아가는 여로이다. '바람의 넋'은 은수의 또 다른 자아이자, 은수 그 자신이다. 소설에서 '바람은 그리워하는 마음들이 서로 부르며 손짓하는 것'이라고 규정한다. 은수가 그리워하는 것은 바로 타인이 아닌 어린 시절 충격으로 나가버린 넋, 즉 자기 자신이다. 아무것도 기억나지 않지만, 은수는 너무나 절박하게, 모든 것을 걸고, 그 바람의 손짓을 따라 항상 떠돌아다닌다.

미술대학을 졸업한 은수는 은행원 세중과 결혼하여 하루하루 평범한 일상을 살아간다. 은수의 남편 세중은 평범하고 상식적이다. 퇴근하면 아이와 아내가 있는 풍경, 평안하고 소박한 일상의 안정을 꿈꾼다. 세중의 꿈은 결혼 6개월 만에 은수의 가출로 인해 사라져버린다. 잠시의 외출은 하루를 넘기고, 또 하루를…… 그렇게 매번 은수의 가출은 며칠간, 간헐적으로 발발한다. 아이를 낳아도 은수는 자신을 찾기 위한 방황을 멈출 수가 없다. 은수는 이 방황으로 모든 것을 상실한다. 산속에서 등산객들에게 윤간을 당하고, 남편에겐 이혼을 당하고, 아이를 빼앗긴다. 집에서 내쫓긴 은수는 비로소 길러준 어머니로부터 자신의 과거를 듣게 되고, 고향으로 찾아가 자기 기억의 빈 공간의 퍼즐을 완성한다. '오라, 나의 어린 넋이여. 바람이 되어 떠도는 넋이여, 하염없는 그리움을 잠재우고 이제는 돌아오라'는 문장으로 은수가 자기 정체성을 확립하는 것으로 소설은 끝난다.

결혼한 여자에게 아니 여성에게 '내가 누구인가'를 탐색하는 자격은 주어져 있지 않다. 대한민국에서 여성은 항상 누구의 딸, 누구의 아내, 누구의 엄마로 호출되기 때문이다. 모든 관계로부터 독립된 자아인 '나'는 누구인가? '내'가 바라는 것은 무엇인가?를 여성들은 생각해서는 안 된다. '내'가 누구인지 모르는데, '나의 욕망'은 존재할 수 없다. '나의 욕망'이 없으니, 당연히 '자기 만족'도 없다. 여성의 '자아실현'은 지배 이데올로기가 요구하는 역할을 충실히 이행한 자들에게 주어지는 허상에 불과하다. 그러한 여성에게조차 그들의 실명은 불리지 않는다. 여자들은 '신사임당', '의유당 김씨' 등등 이렇게 그들이 거처하던 곳의 이름과 아버지의 성을 따서 불릴 뿐이다. 따라서 은수의 자아 탐색은 지배 이데올로기 즉 남성 중심의 가부장제에 대한 저항과 반항의 출발점이다. 반역의 대가는 상징적 죽음이다. 세중으로 대변되는 상식적이고 관대한 가부장제 이데올로기는 은수의 일탈을 '명분이 없다'고 비난하며, 아내를 이해하지 못한다. 은수의 육체는 '비죽 드러난 살이 없고 뼈가 두드러진 커다랗고 헐벗은 발'로 대변되듯이 마모되다가, 세 명의 폭력적인 남성들에게 윤간을 당하면서 파괴된다. '집'에서 내쫓기고, 자신의 분신인 '아들'을 빼앗긴다. 같은 여자인 시누이조차도 은수의 '불륜'을 의심하였고, 자신을 길러준 어머니조차 '그것이 네게 그렇게 맺힌 것이었냐?'는 질문을 하는 등 이해받지 못한다.

여기서 중요한 것은 은수의 자아 탐색은 '내가 누구인가'라는 근원을 찾아가는 질문이기에, 페미니즘의 영역으로 국한시켜서는 안된다는 것이다. 여성 그것도 기혼 여성의 자아 찾기란 근본적으로 가

부장제와의 대립각을 세울 수밖에 없기에 필연적으로 페미니즘적 성격이 표출된 것일 뿐이다. 오정희의 「바람의 넋」은 보다 근원적이고 보편적인 '인간 존재의 근원적 정체성'에 대한 탐색이다. 사회적 자아, 관계적 자아에 앞서, '나'는 '나'이다. '나'는 시간에 따라, 성장과정에 따라, 관계에 따라 굴절되고 변이된다. 그러나 그 수없이 분열되는 자아들의 중핵······ '나'란 존재에 대한 인식, 자아의 정체성에 대한 믿음은 흘러가는, 실체 없는, 블랙홀 같은 시간 속에 바스라져가는 허무하고 남루한 인생을 떠받쳐줄 버팀목이다. 그것은 '나'의 말과 행위들, '너'들 속에서 형성된 유형과 무형의 관계들에 의미를 부여해줄 '근원'이다. 우리 모두에겐 '바람의 넋'들, 상실되고 망각된 자아의 근원이 존재한다. 지금도 우리가 모르는 그 어떤 곳에서는 '나'를 그리워하며, 손짓하고 부른다. '오라, 나의 어린 넋이여. 바람이 되어 떠도는 넋이여, 하염없는 그리움을 잠재우고 이제는 돌아오라'고. 나는 '나'를 찾기 위해, 회복하기 위해 엄청난 대가를 지불할 자세가 되어 있는지······ 아님 현실과 일상 속에 '나'를 파묻어버리고 적절히 평안과 타협하며 살아갈 것인지······.

3. 능력 있는 여성 영웅 메데이아의 막장 드라마

능력 있는 메데이아, 욕망뿐인 이아손

메데이아는 태양의 신 헬리오스의 손녀이고, 콜키스 왕 아이

에테스의 딸이자 마법사이다. 천신의 자손에다 공주, 태생에서부터 이미 우월한 존재이다. 태생이야 자신의 능력에 의해 획득된 것은 아니지만, 이아손을 사랑한 메데이아는 그야말로 슈퍼우먼 그 자체의 활약을 보인다. 이올코스의 왕자 이아손은 숙부 펠리아스로부터 자신의 왕위를 되찾기 위해 대규모 아르고스 원정대를 조직하여 콜키스에 온다. 용이 지키는 황금양피의 미션을 수행하기 위해서이다. 황금양피는 뒤집어쓰고 춤을 추면 비가 오는 능력이 있기에, 황금양피의 주인은 왕이 된다. 즉 황금양피는 왕의 권능과 권위를 상징한다. 당시 아르고스 원정대는 당대 최고의 영웅인 헤라클레스, 오르페우스, 테세우스 등 화려한 멤버들로 구성되어 있지만, 이들을 능가하는 메데이아의 활약은 문자 그대로 눈부시다.

이아손이 황금양피를 구하게 된 것은 바로 메데이아의 능력과 활약에 의해서이다. 메데이아는 자신의 아버지가 이아손에게 내건 조건 두 가지, 불 뿜는 황소를 부려 밭을 경작하는 것과 용의 이빨에서 태어난 강철 병사의 습격을 막아낼 수 있는 비법을 이아손에게 가르쳐준다. 이아손은 메데이아의 도움으로 이 시험을 통과하지만, 콜키스의 왕은 약속을 어겨 이아손에게 황금양피를 주지 않는다. 그래서 메데이아는 황금양피를 직접 가져올 작전을 설계한다. 황금양피는 아르고스호보다 더 덩치가 큰 잠들지 않는 용이 지키고 있었는데, 메데이아는 노래로 달래고, 눈꺼풀 위에 수면제를 떨어뜨려 용을 잠재운다. 이것만 봐도 메데이아는 작전 설계력과 실행력, 담력 등등 모든 것을 다 갖춘 영웅 그 이상의 능력을 지닌 여자이다.

황금양피를 이아손의 손에 넘긴 후, 아르고스호는 서둘러 출

항하지만 곧 뒤따라온 콜키스의 군대와 함대에 추격당한다. 이 과정에서 이피토스, 아르고스, 아탈란테뿐만 아니라 이아손마저도 부상당한다. 한마디로 전투력 부재의 무능력하고 나약한 원정대였다. 이때 메데이아는 또다시 상식을 뒤집는 놀라운 결단력을 보인다. 자신이 배에 태워 온 어린 이복동생 압시르토스를 죽이고, 토막 내어 바다에 던진다. 콜키스의 왕은 어린 아들의 시신을 수습하기 위해 추격을 멈출 수밖에 없었다. 이아손과 메데이아는 혈육을 죽인 죄를 정죄받기 위해 메데이아의 고모 키르케의 도움을 요청한다. 또한 뒤따라온 함대를 따돌리기 위해 코르키라의 왕비에게 자신을 도와줄 것을 간청하고 설득하고 성공한다. 메데이아는 탁월한 외교술과 설득력을 지닌 존재였다. 자신이 지닌 카드가 전혀 없음에도 불구하고, 타인이 자신들을 기꺼이 도와주게끔 만들게 하는 놀라운 능력을 지닌 여자가 바로 메데이아이다. 또한 항해 도중 거인 탈로스를 죽인 것도 바로 메데이아였다. 메데이아는 탈로스의 약점인 혈관의 비밀을 알아냈고, 탈로스의 영생에 대한 욕망도 알아낸다. 메데이아는 탈로스를 불사신으로 만들어주겠다고 거짓말을 하면서 틈을 엿봐 약점을 공략해서 탈로스를 죽인다. 이쯤 되면 '열 명의 영웅' 부럽지 않은, '한 명의 메데이아'이다. 메데이아를 얻은 이아손은 문자 그대로 천하를 얻었다고 해도 과언이 아니다.

이아손의 불행은 바로 약속을 지키지 않는 남자들, 욕망에 사로잡힌 왕들에 기인한다. 또한 자신의 능력을 능가하는 자신의 욕망에서 그 원인을 찾아야만 한다. 숙부 펠리아스는 형의 왕위를 계승한 후, 이아손이 자라면 왕위를 넘기겠다고 했지만 그를 죽이려 했다. 다

시 돌아온 이아손이 왕위를 요구하자, 황금양피를 가져오라 했다. 황금양피를 가져왔는데도 이런저런 핑계를 대며 왕위 계승을 차일피일 미룬다. 무능한 이아손은 아무것도 할 수 없었고, 메데이아가 또 나서게 된다. 메데이아는 마법을 통해 펠리아스를 자신의 딸들 손에 죽게 한다. 펠리아스를 죽인 이아손과 메데이아는 이올코스의 왕위를 물려받지 못하고 코린토스로 망명하였다. 그들은 왕도, 왕비도 아니었지만 코린토스에서 아들 둘을 낳고 단란한 가정을 꾸리고 행복하게 잘 산다. 이아손이 자신은 정작 쥐뿔만 한 능력도 없으면서, 권력에 대한 쓸데없는 욕망을 품기 전까지는…….

코린토스의 왕 크레온은 유부남이자 가장인 이아손에게 '왕국의 안녕'을 위해 코린토스의 공주와 결혼할 것을 제안하고, 이 제안을 적극적으로 유도한 이아손은 당연히 수락한다. 그리고 메데이아에게 일방적으로 통고한다. 여기까지만 해도 메데이아에겐 청천벽력인데, 크레온은 자신의 딸을 해칠 가능성이 있는 메데이아와 두 아들에게 추방령을 내린다. 메데이아는 고통을 참으며, 자식을 위해 크레온에게 무릎을 꿇는다. 조용히 살 테니 제발 추방하지 말아달라고…….
그러나 크레온은 냉정하게 거절함으로써, 최고의 능력자 메데이아를 적으로 돌리게 된다. 판단 착오이다. 크레온은 왕국의 안정을 위해서는 무능한 이아손을 사위로 들일 것이 아니라, 영웅 메데이아를 양녀로 들여야 했다.

크레온의 추방령으로 메데이아의 복수를 위한 폭주의 도화선은 당겨졌다. 코린토스의 공주, 코린토스의 왕 크레온뿐만 아니라 자신의 두 아들을 죽여 이아손에게 최고의 고통을 겪게 한다. 이아손의

현재와 미래를 모두 제거한 것이다. 메데이아가 없는 이아손이 할 수 있는 것은 아무것도 없었다. 이아손은 미쳐 불행하게 생을 마감한다. 반면 메데이아는 사전에 약속된 아테네 아이게우스 왕에게 망명하였고, 그와 결혼하여 다시 두 아들을 낳고 잘 사는 것으로 그녀의 삶이 기록되어 있다. 여기까지가 메데이아의 삶에 대한 팩트이다.

메데이아는 악녀인가?

많은 사람들을 죽이고, 그 가운데 혈육 그것도 8세와 10세의 눈에 넣어도 아프지 않을 두 아들도 죽인 여자가 바로 메데이아이다. 그래서 메데이아는 그리스 문학사에서 최고의 악녀로 매도된다. 대다수의 기록들은 메데이아의 악행에 초점을 두고 기술된다. 특히 천륜에 대한 배반인 혈육 살해를 공들여 기술한다. 콜키스를 떠날 때 이복동생을 토막 살해한 부분과 자식을 죽인 부분이다. 메데이아는 원래 잔인무도한 여자였고, 사랑과 질투에 눈멀어 자기 자식까지 죽인 문자 그대로 잔인무도한 복수의 화신으로 언급된다.

물론 부분적이든 전면적이든 그 반대편 이야기, 메데이아 편의 담론도 존재한다. 에우리피데스의 「메데이아」, 오비디우스의 『변신』에서는 메데이아의 행동의 원인과 심리를 대변해준다. 이후 동독 출신의 작가 크리스타 볼프는 『메데이아, 또는 악녀를 위한 변명』에서 한 걸음 더 나가 메데이아를 권력 질서의 희생양, 정치적 희생양으로 해석하기도 한다. 에우리피데스는 극의 시작 자체가 코린토스 공주와 이아손의 결혼 소식을 들은 메데이아의 고통의 대사이다. 에우

리피데스는 코러스를 이용해서 자식을 죽이는 복수극을 계획하는 메데이아에 대해 '남편에게서 그런 어처구니없는 통보를 받고서 슬퍼하는 것은 당연하고, 남편에게 복수하는 것은 정당한 것'이라고 말한다. 물론 자식까지 죽이려는 메데이아의 행동은 과잉 반응이고, 용서받거나 이해할 수 없는 범죄 행위이다. 그러나 에우리피데스는 메데이아에게 독백이 아니라 시민들 앞에서 적극적으로 변론할 기회를 준다. 에우리피데스는 자신의 권력욕을 충족하기 위해 메데이아의 사랑을 이용만 하고 버린 이아손을 강력하게 비판한다. 메데이아는 남성 중심의 권력 질서에서의 약자, 그리고 절대로 문명국 그리스와 합체될 수 없는 야만국의 버림받은 이방인으로서의 모든 압박과 서러움을 겪었다.

그리스 신화와 문학에서 혈육과 자식 살해는 메데이아만 한 것이 아니다. 수많은 왕과 영웅들은 자신의 형과 동생, 아들을 죽이고 권력을 쟁취한다. 신들의 왕인 제우스부터도 어떻게 권위를 차지했는지 생각해볼 일이다. 그런데 남자들이 하면 '구국의 결단'이자 '영웅의 승리담'이 되고, 여자가 하면 '잔인무도한 복수와 악행'으로 매도된다. 여기에 왜곡과 윤색까지 등장한다. 메데이아가 이복동생을 죽이고, 토막 낸 것에 대해서는 이견이 있고, 오히려 이 이견이 더 유력하다는 평가를 받는다. 콜키스의 어린 왕자가 도주하는 아르고스호에 타고 있었다는 설정 자체가 비논리적이다. 아르고스호를 타기 직전의 육탄전이 벌어질 때 어린 왕자가 왜 그 전쟁의 현장에 있었는지, 그리고 배를 타게 되었는지 현실감이 전혀 없다. 실제로 죽었다고 알려진 콜키스의 왕자 압시르토스는 어린 왕자가 아니라, 성인으로 아르고스

호를 쫓는 지휘관이었다는 설이 있다. 추격전의 과정에서 아르고스호는 휴전과 협상을 위해 섬에 정박을 했고, 그 과정에서 메데이아의 지력을 이용해 이아손이 죽었다는 설이 유력하고 가장 현실성 있다고 평가된다. 실체는 알 수 없지만, 메데이아의 이야기에서 이러한 내용들은 생략된다. 언급되지 않는 이유엔 바로 가부장제와 서구 중심의 담론이 자리한다. 그들은 곧 죽어도 메데이아를 잔인무도한 악녀로 형상화해야만 하기 때문이다.

메데이아를 둘러싼 가부장적 담론들을 넘어서

메데이아는 이아손을 사랑한 죄밖에 없었다. 큰 죄이다. 사람을 알아보는 눈이 없었고, 이아손의 욕망과 사랑을 분별하지 못했다. 영웅을 능가하는 엄청난 능력을 지녔음에도, 그 능력을 오직 이아손을 위해서만 썼다. 그녀의 지력과 행동의 추동력엔 이아손을 향한 맹목적이고 절대적인 사랑밖에 없었다. 메데이아는 사랑을 위해, 사랑하는 사람을 위해 자신의 모든 능력을 발휘했고, 자신의 모든 기득권을 버렸다. 사랑이 바로 메데이아 최고의 실책이고, 그녀가 맞이하고 초래한 비극의 근원이다.

인도적이고 윤리적인 측면으로 보나, 페미니즘의 시각으로 봤을 때 메데이아에 대해선 할 말이 정말 많다. 남편에게 배반 한번 당했다고 어떻게 자식을 죽이냐? 그러고도 어떻게 너는 다른 남자와 결혼해서 애 낳고 잘 살 수가 있냐? 누가 이아손에게 모든 것을 다 바치라고 했냐? 남자에게 모든 것을 건 것 자체가 너의 선택이었고, 그 선

택이 틀린 것이다. 네가 잘못이나 대가를 치르고, 책임져라…… 등등.

　　모두 다 근거 있는 비판임에는 틀림없다. 그러나 이러한 비판이 원인 제공자인 이아손에게는 침묵하고, 또한 동일 범죄를 자행한 남성 영웅들과는 달리 메데이아에게만 향하는 것에는 마녀사냥의 혐의가 짙다. 그녀의 모든 범죄 행위는 아들 살해까지 포함해서 그녀가 남성이었다면 영웅적 업적으로 평가될 부분에 해당한다. 에우리피데스가 이 작품을 쓴 기원전 391년은 펠로폰네소스 전쟁이 시작된 원년이다. 번영의 절정에서 아테네뿐만 아니라 그리스를 몰락시킬 전쟁을 시작한 아테네로서는 어쩌면 메데이아의 능력이 절박하게 필요했을지도 모른다. 뿐만 아니라 메데이아가 권력 쟁취 과정 및 생존 과정에서 어쩔 수 없이 저지른 모든 범죄 행위에는 속죄 의식이 뒤따른다. 한마디로 아들들의 살해를 제외하면 메데이아는 자신의 죗값을 충분히 치른다.

　　물론 아들 살해 역시 남성에 의해 설정된 시나리오임에 주목해야 한다. 당시 그리스식 '정의'는 '당한 만큼 돌려준다'는 비례적 대응이란 원칙이 있었다. 그나마 에우리피데스 극 전반부의 메데이아의 입장에 대한 동정적 기술은 이러한 원칙이 작동한 것이다. 그러나 에우리피데스조차도 능력 있는 여성 메데이아를 결코 영웅으로 설정하지 않았다. 아들을 죽이고도 잘 사는 매정한 어미, '모성애'라는 자연과 천륜을 어긴 악녀로 설정해둔다. 이런 설정은 가부장제 이데올로기와 결부되어 '메데이아'의 영웅적 행동은 희석되고, 그마저도 전부 잔인무도한 성품의 연장선상에서 재편집되어 해석된다.

　　또한 여성이 사랑과 남편을 위해 자신의 능력을 발휘하는 것

은 메데이아의 한계라기보다는 시대적 한계이다. 여성에겐 시민권도 인권도 존재하지 않았던 시절, 자손의 번영을 위한 수단과 가문의 번영을 위한 교환가치만 가졌던 시대에 여성이 뭔가를 할 수 있는 기회란 존재하지 않았다. 그나마 메데이아의 영웅적 면모가 상세히 기술되지 않았지만, 숨겨진 서사의 이면을 통해서 짐작이나 할 수 있었던 것도 다 어떻게 보면 이아손 '덕분'이다. 이아손이 없었다면, 메데이아도 없었다. 여성이 아무리 탁월한 능력을 지녔다 해도, 독자적으로 능력을 발휘할 기회는 물론 그 보상도 여성에게 주어지지 않던 시대이다. 따라서 시대와 환경을 고려하지 않고, 메데이아에게 여성의 주체성과 정체성 운운하며 비난하는 것 또한 정당한 비판이라 할 수 없다. 메데이아는 정당하게 재평가되어야 한다. 공은 공으로, 악행은 악행으로, 능력은 능력대로!!!

제4장

죽음의 역사
—'죽임'에서 '죽음'으로

1. 모병제의 수단으로서의 '죽임'의 예술

　　영화 〈트로이〉에서 아킬레스는 자신이 죽음을 두려워하지 않는 이유를 인간의 유한성에 있다고 말한다. 인간은 순간적인 존재, 유한자적인 존재여서 오히려 불멸하는 신에게 질투를 받는다. 인간은 현재와 순간을 살아가기에, 그 순간 가장 아름답게 빛난다. 어차피 죽는 죽음이기에 아킬레스에게 그 시기는 중요하지 않다. 죽음을 두려워하지 않는 아킬레스는 매 순간 삶의 절정에서 자신의 강인함과 승리를 즐기다가, 스스로 자기 죽음의 시공간을 선택하여 영웅으로 삶을 마감한다. 가죽을 남긴 호랑이처럼, 영웅 아킬레스는 죽어서 이름을 남겼다.

　　죽음은 인간에게 주어진 저주이자 축복인 역설적인 것이다. 아름답고 가치 있는 삶을 위해선 인간에게 죽음은 필수적이다. 그러

나 영웅이 아닌 범인(凡人)들은 죽음의 순간을 두려워한다. 자연사는 피할 수 없기에 순응할 수밖에 없지만, 사회적 죽음은 할 수 있는 모든 수단을 동원하여 죽음의 시간을 지연시키며 유보시키려 하는 것이 일반적이다. 인간의 역사는 전쟁의 역사였고, 전쟁의 역사는 사회적 죽음의 역사이다. 전쟁에 동원되는 전사들은 누구나 삶을 보장할 수 없다. 통치자들은 전쟁의 영광을 차지하지만, 전사들은 통치자들의 욕망을 위해 동원되었다가 이름도 빛도 없이 사라질 뿐이다. 영웅이 못 되는 전사들에게 전쟁은 개인과 가족의 비극이자 재앙에 불과할 뿐이다. 따라서 싸움에 징집되는 병사들은 가능한 한 도피하려 하고, 싸움에 나가서도 자신이 살 방법을 모색할 뿐이다. 일반인에게 전쟁은 권력에 의해 죽임을 당하는 것, 그 이상의 것도 그 어떤 다른 것도 될 수 없다.

통치자들은 자신의 야망을 위해 전사를 동원해야 할 필요가 있었다. 동원 수단은 물론 징집이라는 물리적 강제력이었지만, 동원되는 전사들의 사기와 전투력을 위해선 뭔가 하나의 상징이 필요했다. 이때 동원되는 것이 바로 예술품들이다. 권력자들은 죽음을 미화한 예술작품을 이용해 전쟁 속에서 죽을 전사들의 죽음에 명예와 숭고함, 선함과 아름다움을 부여한다. 예술작품들은 싸움에서 용감히 싸우다 죽는 것이 전사이고, 죽음을 두려워하지 않는 것이 전사라고 주장한다. 그 가운데에서도 〈빈사의 갈리아인〉, 〈빈사의 사자상〉 등의 이른바 '빈사'시리즈의 죽음들은 '죽음'을 미화시킨다.

2. 헬레니즘 시대 〈빈사의 갈리아인〉

로마 카피톨리니 미술관에 전시되어 있는 〈빈사의 갈리아인〉은 '갈리아(골)'족 전사의 죽음을 형상화한 헬레니즘 시대의 대표적 조각 중 하나이다. 조각의 주인공인 전사는 민족과 국가, 가족의 안위를 위협하는 외적의 침입에 용감히 맞섰지만, 결국 장렬한 최후를 맞이한다. 국가와 민족 간의 전쟁엔 승패가 분명하다. 그러나 승리의 영광은 왕과 영웅들의 몫일 뿐이다. 전쟁의 현장에서 죽음의 공포와 폭력

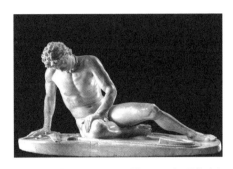

The Dying Galatian, Roman marble copy of a Hellenistic work of the late 3c BC. Capitoline Museum, Rome
조각가는 그저 정치와 무관하게 죽음에 직면한 한 전사의 숭고함과 용기를 표현하고 싶었을지도 모른다. 그러나 당시 예술 생산 메커니즘을 고려할 때, 〈빈사의 갈리아인〉은 장엄하고 숭고한 영웅의 모습으로 부각된다. 이 조각을 통해 지배 이데올로기는 전사의 이상적 모범을 제시했고, 이 작품은 모병제의 수단으로 활용된다.

을 온몸으로 겪는 무명의 전사들에겐 그저 사느냐, 죽느냐의 생사의 절박함만 있을 뿐이다. 〈빈사의 갈리아인〉의 전사는 죽는 순간 자신의 존엄을 지켜낸다. 굳게 다문 입과 아래를 향한 시선, 땅을 내려다보는 그의 시선엔 죽음에 대한 두려움 따위는 존재하지 않는다. 가장 전사다운, 고귀하고 숭고한 죽음 직전의 전사의 이상적 모습을 〈빈사의 갈리아인〉은 재현한다. 이를 통해 싸움터에서 죽는 죽음은 지배자의 야망을 위해 동원된 힘 없는 병사의 개죽음이 아닌, 전사로서의 삶의 완성임을 알린다.

조각가는 정치나 권력과 무관하게 죽음에 직면한 한 개인의

숭고함, 한 전사의 용감함을 표현하고 싶었을지도 모른다. 당시 예술 작품이 생산되는 메커니즘에 의하면 통치자로부터 주문을 받았을 것이고, 예술가는 주문에 따라 죽음의 고통을 의연히 감내하면서 장엄하게 죽어가는 전사를 형상화한다. 작가는 그저 자신의 작품을 완성했을 뿐이다. 그러나 작품이 사회적으로 소모되는 것에는 분명히 지배 이데올로기의 메커니즘이 작동한다. 로마는 의도적으로 〈빈사의 갈리아인〉에서 장엄하고 숭고한 태도로 죽어가는 적군의 모습을 영웅으로 부각시키고, 역사는 〈빈사의 갈리아인〉을 〈라오콘의 군상〉과 〈밀로의 비너스〉와 함께 헬레니즘의 대표적 조각으로 자리매김한다.

동일한 시대에 신의 의지를 거스르고 진실을 폭로하는 당대 지식인을 묘사한 〈라오콘의 군상〉의 주인공 역시 자식들과 함께 극심한 고통을 당하면서도, 국가와 민족의 수호라는 사명을 다하며 영웅처럼 죽어간다.

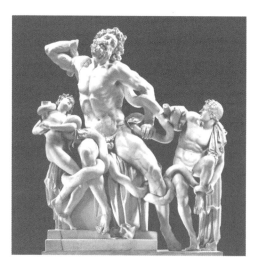

Gruppo del Laocoonte, Marble, 2.08×1.63×1.12m, Vatican Museums, Vatican City
트로이 목마의 진실을 말한 라오콘은 그의 아들들과 함께 포세이돈이 보낸 물뱀에 물려 고통스럽게 죽어간다. 〈라오콘의 군상〉은 지식인들에게 권력과 진실 앞에서 침묵할 것을 경고한다.

〈빈사의 갈리아인〉을 통해 통치자들이 당대와 후세의 관객들 즉 잠재적 전사들에게 전달하고자 하는 것은 싸움의 결과와 영광이 아니다. 소모품에 불과한 전사에게 요구되는 것은 전쟁의 결과와 같

은 대의가 아니라, 눈앞에 직면한 죽음에 굴복하지 않는 자세이기 때문이다. 〈빈사의 갈리아인〉은 싸움이 승패를 떠나서 죽음을 맞이하는 인간 아닌 전사의 이상적 모범을 제시한다. 국가와 민족을 사랑하든 말든 죽음 앞에 의연해야만 전사라 할 수 있다는 메시지를 전달한다. 〈응답하라 1988〉에서 류준열이 영화 〈탑건〉의 톰 크루즈를 보고 공군이 되었듯이, 그 시대 로마 군인들은 조각 〈빈사의 갈리아인〉을 보며 죽어가는 적군의 병사보다 더 용감하게 싸우다 명예롭게 죽을 것을 굳게 다짐했을 것은 명백한 사실이다. 그저 현대사회에서는 영화가, 당시엔 조각이라는 시각 매체가 활용되었다는 점만 다를 뿐이다.

3. 민족과 국가를 위한 죽음에서 특수 집단을 위한 죽음
: 루체른, 〈빈사의 사자상〉

　　스위스 루체른의 빙하공원 입구엔 〈빈사의 사자상〉이 있다. 1820년 베르텔 토르발센(Bertel Thorvaldsen)이 설계하고, 루카스 아호른(Lucas Ahorn)이 조각했다. 길이 10미터, 높이 6미터인 〈빈사의 사자상〉은 프랑스 대혁명 당시 1792년 8월 10일 사건 때 튈르리 궁전을 사수하다 전멸한 스위스 용병(Reisläufer, 전쟁에 나서는 자) 786명을 추모하기 위해 만들었다. "힐베티아의 충성심과 용맹을 기억하라!"는 글귀 아래 부르봉 왕가를 상징하는 백합 방패를 지키며 화살에 맞아 죽어가는 사자상이 있고, 그 사자상 아래 이들 용병의 이름이 새겨져 있다. 마크 트웨인은 '세계에서 가장 슬프고 감동적인 작품'이라고 누구나 할

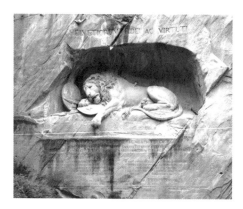

Lukas Ahorn, *Löwendenkma(The dying lion in Luzern)*, Switzerland, Rock relief, 1820~1821.
프랑스 대혁명 당시 최후까지 루이 16세를 지키다 죽은 스위스 용병들을 기념하는 〈빈사의 사자상〉이다. 이들이 지켜낸 것은 루이 16세가 아니다. 당시 스위스 용병들은 용병이 되는 것 외에는 생계를 이어가기 힘든 자신의 후손들의 미래를 위해 장렬하게 전사했다.

수 있는 말로 이 작품을 극찬했다고 전해진다. 굳이 마크 트웨인의 유명세를 빌리지 않더라도, 루체른의 〈빈사의 사자상〉은 가장 오래된 목조 다리 카펠교와 함께 루체른의 대표적 문화유산이다.

프랑스 대혁명의 시기 루이 16세를 지키던 근위병마저도 도망간 상황이었다. 루이 16세는 패배와 운명을 수용할 수밖에 없었기에, 자신을 지키던 스위스 용병에게도 해산을 명령했다고 한다. 그러나 스위스 용병들은 이 해산 명령을 수행할 수 없었다. 당시 강대국들 틈에서 아름다운 자연환경 말고는 어떠한 자원도 없고 인구도 적은 약소국이었던 스위스에는 용병으로 생계를 이어가는 국민들이 많았다. 만일 의뢰자 루이 16세를 지키지 않고 철수한다면, 자신들의 사명을 다하지 않는다면 나중 그들의 후세가 용병으로 뽑히지 않을 것을 염려한 것이다. 따라서 스위스 용병들은 죽음에 직면해 도망가지 않는다. 프랑스의 왕가의 생명이 가치롭고 소중해서가 아니라, 자신의 가족과 후세의 생존을 위해 그들은 끝까지 임무를 다한다. 그리고 모두 장렬하게 전사한다. 이들이 지킨 것은 부패하고 시대를 거스르는 구시대 유물인 부르봉 왕가가 아니다. 이들이 지켜낸 것은 조각 아래 새겨져 있는 글귀처럼 '스위스의 충성심과 용기', 즉 스위스

용병들의 명예이다. 이후 스위스 용병들은 왕가와 교황청의 근위병으로 오늘날에까지 그 역사와 전통을 이어가고 있다.

4. 정치역학으로 본 죽음의 역사

〈빈사의 갈리아인〉이나 〈빈사의 사자상〉이나 모두 전쟁 또는 유사 전쟁 상황에서 희생당한 죽음들이다. 그러나 〈빈사의 갈리아인〉이 갈리아 민족을 수호하기 위해 호출된 전사의 죽음이었다면, 루체른 빙하공원에 있는 〈빈사의 사자상〉은 특수한 집단의 명예를 지키기 위한 죽음이었다는 점에서 차이를 보인다. 죽음의 미화라는 동일한 방법을 사용하였지만, 이들 죽음의 미화가 추구하는 가치가 상이하다는 말이다. 〈빈사의 갈리아인〉은 모병제의 수단으로 활용되면서 보편적 지배 이데올로기를 형상화하였다면, 〈빈사의 사자상〉은 스위스 용병의 정체성과 명예를 널리 알린다. 통치자의 욕망을 위해서 끌려 나가 소모품으로서 죽는 무명의 전사가 아니라, 죽은 한 명 한 명의 이름을 찾아서 새김으로써 죽은 전사들을 소중히 여겼고, 역사 속에서 루이 16세의 죽음보다 더 가치로운 죽음으로 자리매김하게 한다. 또한 이들의 죽음의 결과가 통치자들의 욕망 충족도 아니었고, 민족과 국가의 거대 담론 속에서 소모품에 불과하거나, 맹목적 신념에 스스로 내던진 죽음이 아니란 것이다. 스위스 용병들은 죽음을 통해 집단의 명예를 지켰고, 그들이 지켜낸 스위스 용병의 명예가 곧 자기 가족들과 후손들의 생계를 지켜낸 것이라는 점에서 그들의 죽음에서 사랑

과 배려 또한 느낄 수 있다. 또한 〈빈사의 사자상〉에서 사자는 죽음의 고통 앞에 결코 초연하지 않다. 죽어가는 사자는 그저 보통 사람에 불과하다. 그들은 죽음의 고통에 울부짖고 힘들어한다. 그럼에도 불구하고 주어진 사명을 수행하는 모습, 아버지와 선배로서의 일반인의 죽음 그래서 오히려 관람자들의 심금을 울린다.

2

주제로 듣는
음악

Fascinating Culture and Seductive Human Being

제1장

전쟁과 평화의 음악

1. 문화, 폭력과 평화의 상징적 구조

소극적 평화와 적극적 평화

전쟁은 폭력의 한 양상이다. 그 반대 개념으로서의 평화는 소극적 평화와 적극적 평화로 구분할 수 있다. 소극적 평화란 외형적으로 고요한, 질서 잡힌 상태를 말한다. 소극적 평화는 비대칭적인 힘에 의한 억압과 착취에 의해서 유지된다. '팍스 로마나' 같은 '로마'만의 번영과 평화를 위한 타자의 억압과 배제가 바로 소극적 평화의 예이다. 이러한 평화는 비대칭적이고 물리적인 것이기에 진정한 평화가 아닌 거짓 평화이다. 따라서 진정한 평화를 위해서는 소극적 평화에서 적극적 평화로 전환되어야 한다.

적극적 평화란 그 사회 구성원 개개인의 만족 상태로 규정할

수 있다. 개개인이 '평화'를 누리기 위해서는 1. 빈곤이 없는 상태 2. 자아실현 3. 원만한 인간관계 형성의 세 가지 조건의 실현이 요구된다. 우선 빈곤이 없는 상태를 위해서는 경제적 성장과 공정한 분배가 필요하다. 즉 이른바 '경제 민주화'이다. 두 번째 다양한 자아가 실현되기 위해서는 개인들의 권리가 평등하게 보장되어야 한다. 즉 민주주의의 성숙과 심화가 요구된다. 마지막 원만한 인간관계가 형성되기 위해서는 각 개인에 대한 상호 존중의 문화가 필요하다. 이러한 문화가 정착되기 위해서는 경제, 정치, 문화의 각 분야의 각성과 적극적이고 능동적인 역할이 절실하다.

전쟁, 폭력의 상징적 구조에 대한 인식의 부재

인류는 1차 대전 이후 국제연맹, 2차대전 이후 국제연합, 그 외 국제사면위원회나 유네스코 등 국제기구들을 통해 평화를 위해 끊임없이 노력해오고 있다. 그러나 현재 지구촌에서는 평화가 늘어나기보다는 국지적인 전쟁이 더 늘어나고 있는 실정이다. 냉전 체제에서는 냉전만 해체되면 평화를 이룰 것이라고 여겨왔다. 그러나 냉전 해체 이후 오히려 국제적이고 국지적인 지역 분쟁이 훨씬 더 증가하고 있다.

요한 갈퉁은 그 원인으로 '폭력의 상징적 구조에 대한 인식이 부재'하기 때문이라고 지적한다. '폭력의 상징적 구조'는 바로 정치, 경제, 문화가 상호 중층적으로 폭력을 강화하며, 정당화, 합법화한다는 것이다. 이 '폭력의 상징적 구조'는 1. 물리적 폭력을 통해 실행되

고, 2. 구조적 폭력을 통해 합법화되며, 3. 문화적 폭력에 의해 정당화된다. 특히 문화적 폭력이 이 폭력의 상징적 구조의 뿌리이다. 뿌리를 해체하지 않으니, 폭력의 줄기와 가지는 계속 확장되고 있다. 문화적 폭력은 우리의 삶 속에 밀착하여 만연해 있지만, 인식의 틀 속에서 폭력으로 인지되지 않는다. 성차별, 인종차별 등등이 바로 그 문화적 폭력의 예이다.

전쟁은 이 폭력의 한 양상이다. 전쟁은 신의 뜻을 실현하기 위한 '성전', 정의를 실현하기 위한 '정전' 그리고 침략에 대한 '방어전', 이 세 가지로 구분된다. 성전과 정전에서의 '신의 뜻'과 '정의실현'은 명분에 불과하다. 대다수의 침략 전쟁은 성전, 정전에 의해 실행되어 왔고, 이것은 '방어전'으로 이어진다. 전쟁의 결과는 한마디로 현대에 있어서 사회 구조의 총체적 파괴이다. 고도화된 과학기술에 의해 개발된 전쟁무기는 사회 구조와 시스템 그 자체를 파괴시킨다. 그 속에서 인간이 생존하기 위해 선택하는 것들이 '총체적 인간성 파괴'로 연결된다.

'문화'를 통한 평화와 평안을 기원하며

폭력의 한 양상으로서의 전쟁은 반드시 사라져야만 한다. 그러기 위해서는 전쟁이란 폭력의 뿌리를 형성하는 문화적 폭력을 해체해야 한다. 문화적 폭력의 해체는 물리력으로 되는 것이 아니다. 사회 구성원들의 인식의 전환이 필요하기 때문이다. 사회 구성원들이 인식의 전환을 이루면, 세상은 평화적 수단에 의한 평화를 이룩할 수 있을

것이다.

박광현의 영화 〈웰컴 투 동막골〉은 정전과 방어전으로서의 한국전, 그 광풍에도 파괴되지 않은 평화의 모습을 '동막골'을 통해 재현한다. 〈웰컴 투 동막골〉의 주제곡인 〈Kazabue(바람피리)〉의 서정적인 오보에의 선율은 문명 이전의 평화로운 동막골의 모습을 잘 보여준다. 자급자족의 경제적 공동체로서 우열과 경쟁이 없는 곳에서의 가족과 같은 인간관계를 맺고 사는 동막골 사람들의 모습은 '적극적 평화'의 모습 그 자체이다. 영화 속 군인들에게서는 이데올로기의 논리에 의한 '정의'를 실현하고 실행하는 자들의 영웅적인 면모는 찾아볼 수 없다. 그들은 '정의'를 실현하기 위해 민간인을 희생시킬 것을 명령하는 자들에 대한 분노와 좌절 그리고 회의를 지니고 있는 군인들이다. 자신의 실책으로 마을의 양식을 날려버린 후 자청해서 그 곳간을 채우는 군인에게서 우리는 '인간'의 모습을 본다. 그리고 '정전'의 정의가 아닌, '인간성'의 회복을 통해 동막골은 평화를 유지하게 된다.

스티븐 스필버그 감독의 〈쉰들러 리스트〉에서는 혈관을 관통할 것 같은 이자크 펄만의 피의 선율을 통해 홀로코스트의 비극에 슬퍼하고 고발에 동참할 것을 호소한다. 로만 폴란스키의 〈피아니스트〉에서는 위대한 게르마니아를 위한 칼 오르프와 말러의 선언적 음악이 아닌, 폴란드의 쇼팽의 서정을 통해 유대인들의 인내와 의연함을 형상화한다. 홀로코스트에서 살아남은 자들은 이스라엘을 재건했고, 이스라엘을 지키기 위한 성전과 방어전은 지금도 진행 중이다. 수많은 홀로코스트 영화들은 작가가 의도했든 안 했든 이 성전과 방어

전의 정당성을 구축하는 것으로 소비되며 '폭력의 상징적 구조'의 '뿌리'를 형성하고 있다는 것이 유감스럽다.

〈시네마 천국〉에서의 음악, 〈여인의 향기〉에서의 음악은 각각 개인의 상처를 치유함으로써 개인 삶의 평화와 평안을 가져다준다. 주세페 트레바토레 감독의 〈시네마 천국〉은 1940년대 시칠리아를 배경으로 한다. 2차 세계대전에 참전한 토토의 아버지는 전사한다. 패전국 이탈리아의 경제적 궁핍과 혼란은 시칠리아 작은 마을에까지 영향을 미치지만, 주민들은 오직 영화를 통해 함께 웃고 울면서 위로를 받고, 전란을 극복해간다. 첫사랑의 실패로 깊은 상처를 입은 토토는 알프레도의 장례식에 참가하기 위해 40년 만에 고향을 찾는다. 그리고 맘에 상처를 치유하고 자신의 '시네마 천국'을 새로이 구축한다. 엔니오 모리코네(Enrio Morricone)의 〈시네마 천국〉에서 울려 퍼지는 아름다운 음악은 그 어린 시절의 활기와 아련한 추억들을 웃음과 눈물이 뒤섞인 평안, 토토의 시네마 천국으로 우리를 인도한다. 〈여인의 향기〉에서 탱고 음악 〈Por una Cabeza〉는 삶의 희망을 상실하고 자살을 결심한 프랭크 슬레이드에게 삶을 계속 지속할 동기가 되고, 이유가 되고 나아가 삶 그 자체가 되기도 한다.

음악을 통해, 영화를 통해 문화의 뿌리가 새로운 구조로 자리잡길······.

사회와 개인의 삶에서 평화와 평안이 넘쳐나길······.

2. 반전(反戰)과 반전(反轉)의 음악

반전(反戰)과 반전(反轉) 사이 : 〈쉰들러 리스트〉 중 〈회상〉

〈쉰들러 리스트〉는 탁월하고 완벽에 가까운, 가장 비극적이면서도 너무나 아름다운 영화이다. 예술가들이 정말 위대하다고 생각될 때는 자신의 작품들을 통해 타인과 세상을 감동시키고, 변화시킬 때이다. 세 시간 넘는 러닝타임을 몰입하게 하는 완벽한 구성, 흑백의 명암과 화룡점정의 컬러를 넘나드는 매혹적 화면, 세계 최고의 바이올리스트 이자크 펄만의 절절한 연주로 구성된 음악…… 영화 〈쉰들러 리스트〉는 결코 잊을 수 없는 수많은 장면들로 언제나 보는 이의 심금을 울린다.

주인공 쉰들러는 장사꾼이었다. 쉰들러에게 있어서 전쟁은 돈을 벌 수 있는 좋은 기회였다. 수단과 방법을 가리지 않고, 오직 돈만 알던 쉰들러는 나치의 유대인 학살을 목도하면서 구원자로 변모한다. 그리고 자신의 모든 재산을 털어서 유대인의 생명을 구한다. 그의 변모는 없는 '무'에서 만들어진 것이 아니라, 자신의 내면에 원래 존재하고 있던 본성으로서의 선, 양심에서 기인한다.

에른스트 블로흐가 주장한 희망의 원리, '빈곤으로부터의 풍요', '억압으로부터의 해방'이란 유토피아의 두 기둥을 세우는 가장 확실한 방법은 정치적 구호와 천문학적인 비용으로 이루는 것이 아니라, 인간 내면에 있는 양심의 소리를 실천하는 것이다. 헛된 욕망으로 훼손된 인간 본성을 회복하게 된다면 세상과 그 세상을 살아가는 개

인들은 나치 홀로코스트의 아우슈비츠와 같은 곳이라 할지라도 평화를 꿈꾸고 이룰 수 있다. 쉰들러의 변화는 많은 사람들의 생명을 지켜주었다. 전쟁이 끝난 후, 유대인들은 그를 회상하고 추모한다.

영화 〈쉰들러 리스트〉의 주제곡 〈회상(Remembrance)〉은 그저 한 인간의 영웅적 행위에 대한 기억과 예찬에서 그치지 않는다. 쉰들러를 '회상'하는 일은 바로 인간 내면에 있던 선과 양심을 회복하고, 실천을 결심하는 행위이다. 이자크 펄만이 연주하는 〈회상〉의 선율은 감상적인 아름다움 그 이상이다. 혈관을 관통하여 심장에까지 닿는 그의 선율은 핏줄 그 자체들로 죽은 자들의 혼을 달래고, 쉰들러의 삶과 그의 시대를 회상함으로써 살아남은 자들에게 각성과 실천을 촉구한다.

예술의 힘은 강력하다. 그것도 상당히……

새로운 시오니즘의 반전(反轉) : 로만 폴란스키 〈피아니스트〉

■ 익숙한 홀로코스트, 낯선 유대인

기존의 홀로코스트 영화는 대체로 나치의 만행에 초점이 맞춰져 있다. 영화 속의 유대인들은 나약하고, 무력하게 그리고 무참하게 학살당했다. 〈쉰들러 리스트〉의 영화화를 처음으로 제안받은 것은 스티븐 스필버그가 아닌, 로만 폴란스키 감독이다. 50년의 세월이 흘렀지만, 로만 폴란스키 감독은 아직 홀로코스트를 정면으로 들춰볼 자신이 없다며 고사한다. 그 후 다시 10년이 흘렀을 때, 로만 폴란스키 감독은 영화 〈피아니스트〉를 통해 나치 치하 유대인들의 고통을 감내

하고 이겨내는 다양한 모습들을 지극히 담담한 태도로 형상화한다.

1939년 나치는 폴란드 바르샤바를 점령한다. 바르샤바의 피아니스트, 블라덱 스필만(애드리언 브로디 분)은 국영 라디오 방송 녹화에서 쇼팽의 〈녹턴〉을 연주하던 중 나치의 폭격을 당한다. 바르샤바 거주민들은 피난을 떠나지만, 스필만 가족들은 영국의 참전에 희망을 걸고 집에 머문다. 스필만 가족들은 결국 유대인 거주지 게토에서 수용소로 끌려가 죽임을 당한다. 스필만 역시 수용소로 끌려가는 위기를 맞지만, 그의 음악적 재능을 아끼는 사람들의 도움에 의해 바르샤바에서 끝까지 살아남는다.

영화 〈피아니스트〉의 스필만을 비롯한 유대인들은 나치에게 죽임을 당할 수밖에 없지만 결코 무기력하지 않다. 물론 동포들이 죽어가는데 안이한 태도를 보이는 미국의 유대인들도 있고, 스필만을 이용해 모금한 돈을 가지고 도망친 사람도 있다. 그러나 그들은 소수에 불과하다. 영화 속의 유대인들은 여기저기 떠돌다가 죽느니 차라리 내 집에서 당당히 죽겠다는 의연함을 보이기도 하고, 한 끼 연명하기도 힘든 상황에서도 어떻게든 권총을 마련하며 나치에 저항하는 등 무장 투쟁을 벌이기도 한다. 유대인 경찰이 되어서 동포들을 배반하는 것 같지만, 그들은 자신들이 할 수 있는 범위 내에서 유대인들을 도와준다. 극한적 상황에서도 유대인들은 희망을 버리지 않고, 살아남든 투쟁하든 죽든 자신들의 고결함을 지킨다.

폴란드인들 극히 일부(영화 속에서는 단 한 명)는 유대인을 고발하지만, 대다수 폴란드인들은 유대인을 목숨 걸고 도와주는 설정을 통해 반유대주의를 탈색시킨다. 1945년 전쟁 끝에 살아남은 스필만은

1939년 끝내지 못한 녹화, 쇼팽의 〈녹턴〉을 완성시킨다. 연주하면서 지인과 눈을 맞추고, 울컥하는 그의 눈빛엔 만감이 교차한다. 이후 스필만은 몰이성적으로 복수와 파괴에 집착하지 않는다. 또한 도피 중 죽음의 위기 속에서 자기를 도와준, 이름도 모르는 독일인 장교를 도와주기 위해 최선을 다하는 모습을 통해 의리와 도리를 다하는 모습도 그려진다.

　　로만 폴란스키의 영화 〈피아니스트〉는 기존 홀로코스트 영화의 컨벤션을 파괴하는, 방향 전환을 요구하는 신기원의 입지를 지닌다. 영화 〈피아니스트〉의 화면과 인물들은 놀라울 정도로 차분하고 이성적이다. 가슴에 대고 호소하는 영화가 아니라, 인식과 생각의 전환을 요구하는 영화이다. 로만 폴란스키 감독은 영화 〈피아니스트〉를 통해 유대인들은 동정과 연민의 대상이 아니라, 시련을 훌륭하게 잘 이기고 견디어낸, 찬탄과 존경의 대상으로 변모한다. 유대인들은 극한 상황에서도 희망을 버리지 않았고, 예술을 사랑했다. 서로를 기꺼이 도왔고, 나치의 폭압에 저항하다 장렬히 죽었다. 영화 〈피아니스트〉는 그러한 유대인들의 모습들을 재조명하면서, 나치의 광란에 희생된 유대인들을 새로운 방식으로 추도함으로써 새로운 시오니즘의 변모를 시도한다.

■ 음악의 힘, 피아니스트의 힘

　　이 영화의 가장 인상적인 장면은 뭐니뭐니 해도 스필만이 독일인 장교 앞에서 쇼팽 발라드 1번을 연주하는 장면이다. 1944년까지 용케 잘 숨어 지내던 스필만은 통조림을 개봉하다가, 나치 장교 호센

펠트(토마스 크레슈만 분)에게 발각된다. 유대인만 보면 무작정 총질해 대던 나치들과는 달리, 호센펠트는 스필만이 하던 일을 묻는다. 피아니스트라고 소개하자, 피아노를 연주해보라고 시킨다. 숨어 지내던 스필만은 인기척조차 숨기면서 살아야 했기에, 피아노를 연주할 수가 없었다. 그러나 스필만의 손가락은 영화 전편에 걸쳐 순간순간 건반을 연주하듯 계속 움직였고, 그것을 통해 스필만은 자신의 생존을 재확인해왔다. 스필만은 피아노 앞에 앉아, 어쩌면 생애 마지막이 될 수도 있는 연주곡으로 쇼팽 발라드 1번을 선택하여 연주한다.

천천히 그러나 선명하게 연출되는 도입부의 유니즌을 듣던 독일인 나치 장교 호센펠트의 눈빛이 반짝거린다. 쇼팽은 절대음악을 추구했기에, 그의 음악에서 결코 서사를 의도하지 않는다. 그러나 발라드라는 장르 자체가 '담시곡'이듯, 쇼팽은 발라드곡들에서 언어 그 이상의 서사를 뿜어낸다. 1번은 상승과 하강을 지속적으로 반복하다가 결말에 폭발적으로 분출하면서 인간 정신의 위대함을 재현하는 곡이다. 로만 폴란스키 감독은 총 연주시간 약 12~15분에 해당하는 발라드 1번을 편집은 하지만, 도입에서 엔딩에 이르기까지 가능한 모든 서사를 담아냄으로써, 스필만의 연주를 영화 〈피아니스트〉가 형상화하고자 하는 주제를 향해 수렴시킨다. 스필만이 연주하던 발라드는 비교적 선량한 나치 장교 호센펠트의 맘을 움직였고, 호센펠트는 독일군 장교라는 자신의 지위를 활용해 스필만의 생존을 돕는다.

스필만에게 음악은 구원 그 자체이다. 피아니스트 스필만은 신의 도움으로, 타인의 선량함에 힘입어 살아난 존재가 아니다. 스필만은 피아니스트로서의 탁월한 연주 실력으로 인해 살아남았다. 그의

재능을 아낀 폴란드인과 적군 장교의 도움을 받아 살아날 수 있었다. 즉 유대인 스필만은 자신의 기량과 능력에 의해, 정신력에 의해 살아남았음을 말한다. 로만 폴란스키 감독은 실존 인물이었던 블라덱 스필만의 경험을 영화화함으로써, 더욱 설득력 있게 새로운 모습의 유대인을 형상화한다.

■ 뉴시오니즘에 대한 불안한 시선

현재 팔레스타인–이스라엘은 테러와 무장 진압 등의 유혈 사태가 벌어지는 '세계의 화약고'이다. 레우벤 리블린 이스라엘 대통령과 베냐민 네타냐후 이스라엘 총리는 팔레스타인 지도부와 어떠한 평화 협상을 거부한 채 강경한 태도를 보이고 있으며, 하마스의 수반 아바스는 팔레스타인 국민의 권리를 위해 무장 투쟁을 전개하고 있다. 국제사회가 이들의 중재를 위한 국가적 모임과 협상의 자리를 마련해도, 정작 이들 두 세력들은 나타나지도 않는다. 이러한 현 시점에서 로만 폴란스키의 영화 〈피아니스트〉가 어떤 담론을 형상화할지는 명백하다. 홀로코스트라는 지옥 속에서, '자력'으로 살아남은 유대인들을 세계 속의 관객은 응원하지 않을 수 없다. 그래서 로만 폴란스키 감독의 영화 〈피아니스트〉는 형식적, 내용적으로 아름다운 수작임에도 불구하고 뭔가 모르게 불편하기보다는 불안하다. 폴란스키의 영화의 메시지 자체가 문제가 아니라, 시대적 문맥과 상황이 문제적이기 때문이다. 아름다움을 아름다움만으로 읽히는 세상이었으면 한다. '억압으로부터의 해방'이라는 유토피아의 한 기둥은 특정 민족과 세력에 국한된 가치가 아니어야 한다. '강자만의 해방'이 아닌, 인류 전

체에게 해당하는 희망의 기둥이길 갈망한다.

전쟁 속에 울리는 반전(反戰)의 피리 소리
: 〈웰컴 투 동막골〉 중 〈바람피리〉

한국전쟁 때 연합군은 인천상륙작전으로 고립된 인민군을 소탕하기 위해 무차별 폭격을 가한다. 민간인 지역에도 폭격을 가하기도 했다. 〈웰컴 투 동막골〉은 이데올로기와 정치 논리와 무관한, 평범한 사람들의 평화로운 삶의 아름다움을 통해 한국전쟁의 폭력성과 비극을 우회적으로 비판하는, 유쾌한 영화이다.

깊고 깊은 산골 동막골에 연합군의 전투기가 추락했다. 탈영한 국군과 낙오한 인민군들도 동막골에 오게 된다. 동막골이란 이름의 유래는 정확하게 아는 사람은 없지만, '아이들처럼 막 사는 마을'이라고 극중 아낙이 밝힌다. 동막골 주민들은 한복을 입고, 자급자족을 하며 하루하루 평화롭게 살아간다. 한국전이 무엇인지, 국군은 무엇인지, 인민군은 또 무엇인지 아무것도 모르는 사람들이 살아가는 산골 중의 산골인 것이다. 누군지도 모르는 사람들이 모이는 것만으로도 '손님'들이 모인다며, 마을에 좋은 일이 있을 것이라고 마냥 좋아하고 기대하는 순박한 사람들이다. 그래서 동막골은 전란 중에서도 평화로운 곳이다.

촌장집에 모두 모이게 된 인민군과 국군, 그리고 연합군……처음 만나자마자 국군과 인민군은 첨예하게 대립각을 세우지만, 멧돼지 사냥을 통해 적군/아군의 이분법을 넘어 동막골의 일원이 된다.

그러한 평화도 잠시, 연합군을 찾기 위한 국군과 연합군의 합동 작전에 의해 동막골은 공격받는다. 사달의 원인이 된 연합군은 동막골을 떠나고, 남북한 군민들은 힘을 합쳐 폭격의 위기를 극복하여 동막골의 평화를 지켜낸다.

〈웰컴 투 동막골〉의 배경음악 〈Kazabue(바람피리)〉는 오시마 미치루의 곡으로 오보에의 선율이 평화롭고 아름다운 곡이다. 동막골은 외세가 떠나버린 한반도의 평화라는 '있어야 하는 현실'이 우의적으로 이루어진 공간이다. 세상과 동떨어진 곳이기에 이곳에서는 이념과 제도 등의 프리즘은 존재하지 않는다. 그저 자연과 합일하여 살아가는 동막골 주민들이 평생토록 '아이처럼 막 뛰어노는' 곳이다. 〈웰컴 투 동막골〉의 배경음악 〈Kazabue〉는 오보에 연주로 듣는 것이 가장 평화롭다. 그러나 영화 속에서는 오케스트라로 편성되어 영화 곳곳에서 울린다. 영화 〈웰컴 투 동막골〉의 아름다운 자연과 주민들의 평화로운 삶은 음악과 함께 몽글몽글 피어오른다.

불협화음으로 고발하는 전쟁의 참상
: 프로코피에프 피아노 소나타 6번

프로코피에프(Sergey Prokofiev, 1891~1953)는 러시아 현대음악의 대표적 작곡가이다. 피아니스트였던 어머니의 영향으로 5세 때 피아노 소품 〈인디언 갈롭〉, 9세 때 오페라 〈거인〉을 작곡하는 등 어릴 때부터 천재적 면모를 보였고, 9세 때 모스크바음악원, 이후 13세 때는 상트페테르부르크 음악원에 입학한다. 그러나 도발적이고 무례한 행

동, 당시로서는 매우 파격적인 반음계 및 불협화음 등을 사용하였기에 종종 보수적인 음악원 측과 마찰을 일으켰다고 한다. 시키는 대로, 정해진 대로, 주어진 대로 작업하거나 행동하지 않는 그의 스타일이었기에 실험적이고 혁신적인 그의 음악 세계가 가능했을 것으로 여겨진다.

1917년 10월 볼셰비키 혁명으로 예술은 사회주의 리얼리즘의 계급성, 당성, 인민성의 모토 아래 혁명과 이념의 도구로 전락하게 된다. 스트라빈스키, 라흐마니노프 등의 작곡가들은 서방으로 망명하고, 프로코피에프 역시 18년간(1918~1936) 미국과 프랑스를 오가며 망명 생활을 한다. 프로코피에프는 그와 함께 발레를 기획하며 그의 서방 활동을 도와주던 현대 발레의 대부 세르게이 디아길레프(Sergei Diaghilev, 1972~1929)의 갑작스런 죽음과 고향에 대한 향수로 인해 1936년 소련으로 완전히 귀향한다. 프로코피에프가 귀국한 1936년은 쇼스타코비치의 〈므젠스키 벡베스 부인〉 사건으로 인해 문화계에 피의 숙청이 시작된 해이다. 프로코피에프는 그 위기의 시대를 〈전함 포테킨〉의 감독 에이젠슈타인의 영화 〈알렉산더 네브스키〉의 음악 작업을 통해 넘긴다. 그리고 독소 불가침 조약이 체결된 1939년에서 독소 전쟁이 거의 마무리되는 시점인 1944년에 걸쳐 그의 기념비적인 작품인 피아노 소타나 6, 7, 8번 〈전쟁소나타〉를 작곡한다.

피아노 소타나 6번(1939~40)은 독소전쟁(41~44년) 중엔 작곡되지 않았지만, 독소 불가침 조약이 체결되던 해에 작곡된다. 독소 불가침 조약이란 독일이 폴란드 점령으로 소련과 국경을 접하게 되는 상황 속에서 양국간에 체결된 조약이다. 2년도 지속되지 못한 이 조약

은 2차 세계대전 중 가장 치열하고 처참했던, 3천만 명의 엄청난 희생자와 민간인 학살과 숙청이란 최악의 전쟁인 독소전쟁의 발발로 파기된다. 불가침 조약은 양국 모두에게 진정한 평화 조약이 아니라, 곧 치를 전쟁을 위해 시간을 벌기 위한 조약이었던 것이다. 따라서 피아노 소타나 6번은 언제 전화에 휩쓸릴지 모르는 일촉즉발의 불안한 상황 속에서 감지되는 전쟁의 흑운과 양상을 표현했다고 할 수 있다. 정확하게는 전쟁 그 자체의 성격을 예술적으로 형상화하기보다는 '전쟁 속의 인간'에 대한 표현이다. 음표 하나하나에 전쟁으로 인해 신체적 정신적 고통을 겪고 있는 사람들의 고통과 정서 그리고 불안한 움직임이 짙게 배어 있다. 프로코피에프는 자서전을 통해 스스로 자기 작품의 다섯 가지 경향(① 고전적 소나타 형식[제시부–발전부–재현부] ② 혁신적 화성 및 조성 ③ 토카타적[급속한 분산화음과 음계적 패시지] ④ 서정적이고 사색적이며 명상적 선율 ⑤ 그로테스크적 경향)을 밝힌다. 피아노 소나타 6번에는 프로코피에프의 작곡 경향이 전반적으로 잘 드러나 있다. 이 모든 경향들을 통해 '전쟁'의 분위기를 전달하기 위해서 제일 중요한 부분은 바로 '톤'에 있다고 생각한다. 맑고 청아하고 외부로 발산하는 화려하고 다채롭고 변화무쌍한 톤이 아닌, 암울하고 우울하고 불안한 모노톤의 고립된 음들이 곡 전체를 지배해야만 한다. 그렇지 않다면–또한 〈전쟁소나타〉라는 표제를 의도적으로 망각하고 들어보면–빠른 화성과 스타카토의 비약으로 인해 전쟁이 아닌 축제라고 생각할 수 있는 여지가 충분한 곡이기도 하다. 실제로 표제에 대한 언급 없이 일반인에게 들려주고, 뭘 표현한 것 같냐고 물으면 대다수가 '축제', '춤곡'이라고 답한다.

현대음악, 현대미술을 비롯한 오늘날의 예술작품들은 관객들을 '향유'가 아닌, '사유'하게 한다. 특히 프로코피에프의 피아노 소나타 6번은 이미 임박해 있는 전쟁의 폭력성과 비극성을 경고한다. 그래서 전쟁이 인간과 세상에 어떤 결과를 초래하게 하는가를 사유하게 한다. 세계사는 전쟁의 연속이었고, 평화와 번영은 제국의 강자에게만 해당하는 논리였다. 문화와 예술은 때론 전쟁을 선동하고 찬양하며 국민에게 희생을 강요하기도 했고, 때론 그 참상을 전달함으로써 반전의 메시지를 전달하기도 한다. 언제나 그러했듯 예술은 인간이 할 수 있는 가장 강력한, 그리고 영원한 전달 매체이다.

탱고와 사랑의 음악

1. 탱고의 역사 : 탱고, 사랑을 향한 영혼의 울림

음악으로서의 탱고

2/4박자의 역동적 리듬을 지닌 탱고는 앙상블을 이루어 연주된다. 바이올린, 플루트, 기타의 트리오가 초기 탱고의 보편적인 연주형태였는데, 이후 반도네온, 피아노, 콘트라베이스가 플루트와 기타를 대신하여 추가되어 탱고의 전형적인 오케스트라가 된다. 2/4박자는 주로 4/8박자로 연주되면서 감성과 섬세함이 추가된다. 같은 춤곡이라 해도 폴카가 리드미컬한 곡으로 어깨를 들썩이게 만들고, 왈츠는 감상을 위한 애상적이고 예술성이 넘치는 곡인 것처럼, 탱고 음악에는 크게 두 가지 스타일이 있다. 하나는 강력한 악센트가 매력적인 리듬감 넘치는 댄스 음악 스타일이고, 다른 하나는 잔잔한 리듬에 유

려한 선율미를 가진 서정적 스타일이다.

탱고의 역사

탱고는 부에노스아이레스에서 생겼다. 약 150년 전인 1870년
즈음에 미미하게 태동, 본격적인 탱고는 약 100년 전인 1900년 전후
에 지금의 모습을 갖추었다. 탱고는 부에노스아이레스 사람들의 정신
이다. 그들은 탱고 속에서 성장했고 탱고로 자신을 표현한다. 탱고는
부에노스아이레스 시민들의 추억, 어린 시절, 청춘, 사랑, 성공, 실패,
배신, 좌절 그리고 타락과 관조 등 모든 것을 담고 있다.

■ 아르헨틴 드림의 그늘과 탱고의 시작

19세기 말 유럽의 노동자들은 '아르헨틴 드림'을 꿈꾸면서 아
르헨티나로 온다. 풍부한 농수산물을 유럽에 수출하는 것이 주산업이
었던 아르헨티나에서는 자연스럽게 부두의 물동량이 증가하고 그에
따른 선원, 부두 노동자, 조선소나 선박 수리소 노동자 등이 필요하게
되었다. 백호주의 정책을 실행한 아르헨티나는 그 인력을 아프리카인
들이 아닌, 스페인, 이탈리아, 프랑스, 독일, 폴란드인 그리고 유대인
의 이주를 통해 조달한다. 이들 유럽인들은 가난한 농민이거나 도시
의 극빈 노동자들로서, 신대륙을 자신의 빈곤을 벗어던질 수 있는 유
일한 탈출구로 믿고 아르헨티나로 온다. 이들 노동자들은 치명적인
외로움과 고독을 짊어졌고, 이들은 창녀들과 혹은 남자들끼리 춤을
추면서 서로의 외로움을 달랬다. 이 춤이 탱고이다. 탱고는 이렇게 슬

프게 시작된다.

춤으로서의 탱고에는 곧 부르는 노래로서의 탱고가 병행된다. 탱고의 가사는 대부분은 사랑과 실연에 관한 내용을 풍자적이고 냉소적으로 노래하는 것이었다. 10 : 1 성비의 차이로 실연당하는 대부분은 남자였기에, 노래의 화자는 남자들이다. 그래서 탱고의 남성 화자들은 춤에서나 노래에서나 곡이 끝나는 3분 후에 교체되는 파트너를 떠나보내지 않기 위해 최선과 열정을 쏟아붓는다.

■ '파리 탱고'로 인한 탱고의 고급화, 카를로스 가르델의 시대

1906년 아르누보가 유행하던 파리에 탱고가 소개되면서, 탱고는 파리의 엘리트와 상류층을 중심으로 유행하여 '파리 탱고' 붐이 형성된다. 유럽 특히 파리 문화를 무조건적으로 추종하던 아르헨티나의 중산층들은 그동안 외면하고 무시하던 자신들의 탱고를 '파리 탱고'를 통해 새롭게 인식하고 수용한다. '파리 탱고'의 역수입으로 탱고는 아르헨티나의 계층 간 사회통합의 중심 장르가 된다.

또한 중산층의 지지를 받게 되면서 탱고는 빈민가를 벗어나 시내 중심가로 진출하고, '살롱 탱고'로 순화되어 세련되게 성장해간다. '노래 탱고'가 성행하게 되고, 보르헤스, 네루다 등의 세계적 문인들의 시가 탱고로 불린다. 특히 산업화와 도시화로 비인간적 문화가 만연해 있던 도시 부에노스아이레스에서 탱고 가사는 인간미가 넘치고 낭만이 있던 과거를 노래함으로써 많은 시민들에게 공감을 얻어낸다.

이 시기에 탱고의 상징이자 아이콘인 카를로스 가르델이 등장

한다. 카를로스 가르델은 탱고의 역사처럼 빈민가 라 보카 지역에서 태어나 탱고 가수로 부와 명성을 획득하여 상류층으로 진출한다. 그리고 에비타, 마라도나와 함께 아르헨티나 사람들의 맘속에서 영원히 우상처럼 숭배된다.

그의 가장 유명한 노래가 바로 〈Por una Cabeza〉, 영화 〈여인의 향기〉에서 장님 알 파치노가 레스토랑에서 여인과 함께 춤출 때 악단이 연주한 곡이다. 〈Por una Cabeza〉의 제목을 직역하면 '말 머리 하나 차이로'라는 뜻이다. 경마에서 '말 머리 하나 차이'로 아쉽게 우승을 놓쳤다는 의미로, '간발의 차이'로 기회를 놓치게 된 아쉬움을 표현한다. 노래의 주인공 남자는 사랑하는 여자와 함께할 돈이 없다. 그래서 자신이 가진 돈 전부를 경마에 건다. 그러나 '말 머리 하나 차이'로 자신이 건 말은 지고, 그는 모든 재산을 잃는다. 그리고 사랑하는 여자와 함께하려던 그의 계획도 허사가 된다. 〈Por una Cabeza〉는 그의 아쉬움 그러나 곧 다른 여자를 만나게 될 앞날에 대한 기대 또한 노래한다. 그러나 스스로 경마에 돈을 거는 것도, 다른 여자를 꿈꾸는 것도, 이도 저도 모두 '미친 짓'으로 규정하면서 노래는 끝난다. 욕망하는 여인과 명예 등 모두 놓쳐도 다른 여인을 기다리는 것처럼 삶은 탱고와 같이 그냥 계속 추기만 하면 된다는 영화 〈여인의 향기〉는 〈Por una Cabeza〉의 노랫말의 영화적 변용이라고 할 수 있다.

■ 위기를 극복한 탱고의 전문화, 피아졸라의 '누에보 탱고'

1950년대 이후 룸바, 맘보, 차차차, 로큰롤 등의 외래 댄스 음악의 유입으로 탱고의 위상은 크게 위축된다. 그러나 이 침체기에 탱

고는 오히려 남은 소수의 탱고 연주가들에 의해 더욱 전문화된다. 피아졸라(Astor Piazolla)는 바로 그 정점에 있다. 피아졸라는 알베르토 히나스테라 그리고 파리의 불랑제에게 클래식 작곡을 배워 전형적 탱고와 클래식을 혼합한 독특한 스타일을 개발하고 연주한다. 피아졸라는 1960년대 '부에노스아이레스 8중주단'을 결성하고, 〈아디오스 노니노〉 〈0시의 부에노스아이레스〉 〈데카리시모〉 〈천사 시리즈〉 〈악마 시리즈〉 등 전문적인 탱고를 작곡함으로써 '누에보 탱고(nuevo tango)'라는 탱고의 새로운 시대를 개막한다.

누에보 탱고는 피아졸라의 〈사계〉처럼 춤곡이 아닌, 연주곡으로서의 탱고이다. 피아졸라는 카바레에서 배경음악으로 연주되는 탱고, 댄서가 등장하면 청중에게 외면당하는 탱고를 용인할 수 없었다. 그는 1983년 세계에서 가장 큰 오페라 하우스, 남미 클래식 음악계의 가장 권위 있는 장소인 콜론 극장에서 탱고를 연주한다. 당시 아르헨티나의 반응은 싸늘했다. 그러나 프랑스, 핀란드, 네덜란드를 비롯한 유럽과 일본에서 피아졸라의 탱고가 큰 성공을 거두게 되자, 비로소 아르헨티나도 피아졸라를 추앙하게 된다.

모든 이들의 안식처, 탱고

기돈 크레머, 요요마 그리고 베를린필하모니가 피아졸라 탱고 음반을 출시하고, 이후 클래식 콘서트에서 탱고 음악이 레퍼토리로 등장하게 된다. 피아졸라의 누에보 탱고는 클래식을 통해 그 위상을 확립했지만, 오늘날 클래식은 오히려 피아졸라의 탱고를 통해 침

체기에서 벗어나 현대인들의 호응을 이끌어낸다. 춤으로서의 탱고 역시 이젠 '댄스 탱고'와 '댄스 쇼'의 형태로 공연되면서, 세계 곳곳에서 큰 성공을 거두고 있다. 피아졸라 이후 영화 〈일 포스티노〉의 음악을 작곡한 루이스 바칼로프 등에 의해 탱고 음악은 계속 작곡되고 연주된다. 탱고를 소재로 하는 영화는 넘쳐난다. 현대사회와 현대인들은 탱고에 열광한다. 초창기 고향을 떠나 이역만리에서 힘겹게 연명하던 부두 노동자들의 고독과 외로움을 달래주던 탱고의 선율은 이제 계층을 초월하여 갈수록 메말라가는 현대인들의 허기를 달래고, 영혼을 위로한다.

고독, 외로움, 공허 등의 정서는 계층을 초월하여 모두의 영혼을 울려주는 코드이다. 탱고의 리듬과 선율은 인간의 근원적 감정과 욕망을 호출하고 위로한다. 명성과 부, 권력을 소유한 자이든, 당장의 끼니를 고민하며 힘겨워하는 도시 하층민이든 우리 모두는 탱고의 선율을 통해 자신이 '인간'임을 깨닫는다. 순간만의 진실이라 할지라도, 우리는 탱고를 통해 인간의 보편적 감정이란 것을 회복한다.

우리의 삶이 탱고의 선율이길……
탱고의 선율이 우리의 삶이길……

2. 탱고와 사랑의 이중주

사랑의 실체를 향한 탐색
: 영화 〈해피엔드〉 중 슈베르트 피아노 삼중주 2번 2악장

'가곡의 왕'이라 불리며 초기 낭만주의 음악의 대표적 작곡가인 슈베르트는 살아생전뿐만 아니라 사후 몇십 년간에도 크게 인정받지 못했다. 대표작이라 불리는 〈미완성 교향곡〉도 슈베르트가 세상을 떠난 후 40년이 넘도록 단 한 번도 연주되지 못할 정도였다. 이런 역사를 볼 때 슈베르트가 살아 있을 때 연주되었을 뿐만 아니라, 바로 출판되어 그에게 명성과 성공을 가져다준 이 피아노 삼중주 2번은 굉장히 특별한 곡이다. 슈베르트가 생애 마지막 해에 열린 중요한 음악회에서 이 곡을 대표작으로 내놓았던 것을 볼 때, 이 곡에 대한 슈베르트의 애정과 자부심 또한 짐작해볼 수 있다.

총 4악장으로 구성된 이 곡은 2악장이 특히 유명하다. 도입부의 피아노의 스타카토 분주에 이어지는 첼로 선율은, 스웨덴 민요에서 온 선율로 한 번 듣는 즉시 각인될 정도로 매우 강렬한 흡입력을 지녔다. 우수, 고독과 같은 하나의 단어로 표현하기 힘든 미묘하고 매혹적인 선율이다. 특히 정지우 감독 영화 〈해피엔드〉(1999)의 장면과 함께 들어보면, 이 곡에 숨겨져 있는 다양한 서사와 얼굴들을 볼 수 있다.

영화 〈해피엔드〉에서는 아내 최보라(전도연 분)의 불륜을 목격한 남편 서민기(최민식 분)가 아내를 죽이고, 아내의 불륜 상대인 김일

범(주진모 분)을 범인으로 만들어 '해피엔드'의 피날레를 완성한다. 완전범죄를 통해 복수극에 성공하고 살아남은 줄거리 자체는 객관적으로 '해피엔드'인 결말이다. 그러나 아내를 진심으로 사랑했기에 아내를 죽인 남편은 아이를 안고 텅 빈 눈빛으로 바닥을 응시한다. 이 순간 슈베르트의 곡은 남편의 심경과 절묘하게 결합되어, 그의 말로 표현할 수 없는 심정을 대변한다.

'사랑'은 가장 일반적인 예술의 주제이자 작품을 견인하고 추동하는 강력한 모티브이다. 그러나 무엇이 '사랑'인가를 확신할 수 있는 사람도 드물다. 감정? 의지? 행동? 삶? 아마도 지상의 존재하는 곡의 숫자만큼이나 다양한 스펙트럼을 가진 것이 '사랑'이 아닐까 싶다. 슈베르트의 곡을 들으면서 순박하고 평범한, 소설을 읽으며 눈물 흘리는 감성적인 한 남자를 살인으로 치닫게 하는 사랑……. 슈베르트의 이 곡은 우리는 무엇을 '사랑'이라고 부르는지, '사랑'은 무엇인지 생각해보게 한다.

함께 추는 탱고, 더불어 사는 삶
: 〈여인의 향기〉 중 〈간발의 차이로〉

■ 영화 〈여인의 향기〉가 말하는 것

〈여인의 향기〉는 알 파치노의 영화이다. 마틴 브레스트 감독도 있고, 공동 주연인 크리스 오도넬도 있지만, 〈여인의 향기〉는 알 파치노의 맹인 연기가 압권인, 알 파치노의 영화이다. 눈먼 채 페라리를 70마일의 속도로 몰면서 코너링까지 시도하던, 과속으로 경찰에게

걸렸음에도 불구하고 장님인 것을 들키지 않고 위기를 넘기던, 아름다운 여인에 대한 호감을 격조 있게 밝히던, 무엇보다도 눈이 멀었음에도 불구하고 아름다운 여인을 품에 안고 멋지게 탱고를 추던 프랭크 슬레이드 역의 알파치노의 매력은 치명적이다.

영화 〈여인의 향기〉는 제목과는 전혀 무관한 '진정한 용기와 명예라는 것이 무엇인가'라는 커다란 주제를 국가와 민족 등의 거대 담론이 아닌, 개인적이고 일상적인 삶에 초점을 맞춰서 스토리를 진행한다. 하나의 스토리 라인은 베어드 스쿨의 재학생 찰리 심스(크리스 오도넬 역)의 학교 생활을 통해 제시되고, 또 다른 스토리 라인은 퇴역 중령인 프랭크 슬레이드(알 파치노)의 여행을 통해 기술된다. 이들은 각각 살아갈 날이 많은 소년과, 살아온 날이 많은 노년층을 대변한다. 〈여인의 향기〉는 소년들이 가져야 할 용기, 노년층이 지녀야 할 용기에 관한 이야기이다.

■ 프랭크 이야기 : 남루함을 버티는 용기의 위대함

누구든 화려하고 눈부신 시절은 있다. 용기가 있고, 실패할 여유도 있고, 젊음도 있다. 프랭크는 그 화려한 시절의 장난 같은 치기와 만용에 의해 눈이 멀게 된다. 그 결과 지금은 연금으로 하루하루 쓸모없이 소일하는 장애인 퇴역 장교에 불과하다. 그것도 성격 괴팍하고 심성 삐뚤어진 노인이다. 성격이 그렇다 보니, 가족들은 물론 그 누구에게도 환영받지 못한다. 현실에서 자신의 자존감을 찾을 수 없다 보니, 그의 성품은 그의 인생처럼 어지간히 꼬여 있다.

프랭크는 부활절 휴가 기간에 가족을 대신해서 자신을 돌봐

줄 아르바이트생 찰리를 처음부터 못마땅해하고, 그의 부모님을 은근히 모욕한다. 명문 베어드 스쿨 장학생인 찰리에게 꼬마 '조지 부시'를 꿈꾼다며 비꼰다. 찰리가 조지 부시 대통령은 엠도버 스쿨을 나왔다고 프랭크의 오류를 지적하자, 프랭크는 불같이 화를 낸다. 손녀의 장난을 받아주지 않고, '저것들이 내 핏줄'임을 한탄한다. 프랭크는 장님이면서, 장님 취급 받는 것 즉 남이 나서서 도와주는 것을 끔찍이 싫어한다. 타인이 도와주느라 먼저 손길을 내미는 것에 불같이 화를 내고, 술도 직접 따르고, 음악도 스스로 튼다. 그러나 아무리 허세로 과장해본들, 프랭크는 누군가의 보살핌 없이는 단 하루의 일상도 누릴 수 없음을 스스로 너무나 잘 안다.

프랭크에게 남은 삶은 굴욕과 패배의 권태롭고 무의미한 일상 외엔 아무것도 없어 보인다. 프랭크는 그 굴욕과 패배의 삶을 수용할 자세와 태도가 전혀 없다. 자신이 왜 살아야 하는지, 존재 이유가 무엇인지 찾을 수 없는 프랭크는 추수감사절 기간 동안 호화로운 여행을 계획한다. 항공기의 퍼스트클래스 좌석, 최고의 호텔, 최고의 레스토랑을 예약하고, 가장 아름다운 여자와 하룻밤을 보내는 등…… 모든 것을 최고로 누린 다음 그는 자살할 계획을 설계한다. 찰리는 그 계획 수행을 도와줄 수행원으로 차출된 것이다. 고학생인 찰리는 그저 크리스마스 때 집으로 갈 차비를 벌기 위해 아르바이트를 신청한 것뿐인데, 하필 프랭크의 자살 계획에 휩쓸리게 된다.

그러나 여기서 간과해서는 안될 것은 바로 프랭크가 여행의 끝이 죽음임을 찰리에게 숨기지 않는다는 사실이다. 정말 죽을 사람들은 상담도, 대화도 요청하지 않고 그냥 죽는다. 그러나 프랭크는 찰

리에게 자신의 자살 계획을 미리 밝힘으로써 찰리에게 과제를 던진다. 프랭크의 '죽고 싶음'은 액면 그대로 죽고 싶다는 말이 아니다. 프랭크가 밝히는 자살 계획의 의미는 다음과 같다. '내가 살아야 할 이유, 존재 이유를 네가 찾아줘. 나의 가치를 찾고, 나를 인정해줘. 그리고 나를 설득해줘. 난 죽고 싶지 않아.' 따라서 프랭크의 죽음에 대한 욕망은 죽음이 아닌 오히려 삶에 대한 욕망이다. 또한 스스로 삶의 의미와 자존감을 회복하려는 처절한 몸짓이다.

찰리는 권총을 겨누고 있는 프랭크에게 '페라리를 잘 몰고, 탱고를 잘 춘다는 것' 그리고 '삶은 탱고와 같은 것'이라고 '스텝이 꼬여도 그저 그냥 춤을 추기만 하면 되는 것'임을 알려준다. 프랭크에게 삶과 탱고는 다른 것이었다. 레스토랑에서 탱고를 단 한 번도 춘 적이 없다는 여성에게 프랭크는 '탱고는 삶과 달라서, 그냥 추면 되는 것'이라고 자신만 따라오라고 말한다. 그러나 찰리는 프랭크가 틀렸음을, 삶 역시 탱고처럼 스텝이 꼬여도 그냥 살아가면 되는 것이라고, 동반자와 함께 더불어 살면 되는 것이라고 프랭크를 설득한다.

우리는 인생을 어떻게 살아야 한다는 것을 그 누구에게 배운 적이 없다. 배운다 한들, 다들 다양한 삶을 각자의 방법대로 살아가기에 그 매뉴얼이 통할 리가 없다. 그래서 인생의 긴 여정 속에서 복병을 만나 스텝이 꼬이면, 우리는 좌절하고 절망한다. 정말 인생은 탱고처럼 그저 살기만 하면 되는 것일까? 때론 스텝이 꼬여서 비틀거리지만, 누군가 손을 잡아주면 바로 서서 끝까지 춤을 추고 박수 받으며 삶을 끝낼 수 있는 것일까? 프랭크는 그 무료한 일상을 비틀거리면서 끝까지 출 것을 결심하고 집으로 되돌아간다. 생사를 알 수 없는 전투

에 임하는 장교의 걸음보다 더 확고하게 당당하게 그는 집을 향해 걸어간다. 남루하고 무의미한 삶만 존재할 것같은 여생을 정면 돌파하겠다고 결심한 프랭크…… 그 용기는 죽음을 향해 달려가는 전사보다 더 강력하고 대단하다.

■ 찰리 이야기 : 불의와 타협하지 않는 순수와 용기

고학생으로 장학금을 받으며 명문고에 재학 중인 찰리 심스는 위기에 처해 있다. 교장 트래스크 선생님의 차에 페인트 세례를 한 악동 3인방의 범행을 목격했기 때문이다. 물론 동급생 월리스도 같이 목격했지만, 그는 학교에 기부금을 많이 내는 돈 많은 아버지가 있기에 그 위기를 모면할 자신이 있다. 찰리는 처음부터 친구들을 고발할 수 없음을 교장에게 분명히 밝힌다. 그것이 바로 찰리가 가진, 스스로에 대한 자긍심이다. 비록 가난하지만, 친구를 밀고할 만큼 비겁하지 않다는 스스로에 대한 긍지이다.

교장은 범인 색출을 위해 돈 많은 아버지를 둔 월리스보다 만만한 찰리 심스를 공략한다. 교장은 하버드 추천권을 미끼로 친구들의 범행을 고발하라고 말한다. 그렇지 않으면 퇴학당할 것이라고 찰리를 협박한다. 찰리는 친구들을 밀고하고 명문대를 갈 것인지, 아니면 자신의 자긍심을 지키기 위해 퇴학을 당할 것인지 고민한다. 같이 범행을 목격한 월리스는 어떻게든 해결 방법을 찾겠다고 했지만, 결국 자신에게만 적용되는 해결책인 '아버지' 뒤에 숨는다. 친구들의 이름을 절대로 말하지 않는 찰리를 교장은 거짓말쟁이와 은닉자, 비겁자로 몰면서 상벌위원회에 찰리의 퇴학을 상정한다. 정직하고 성실하

게 살아온 찰리의 인생 스텝이 꼬이기 일보 직전이다.

그 자리에서 프랭크가 구원자처럼 등장해서, 지도자의 진정한 자질이 무엇인가를 연설한다. 잘못을 저지르고도 책임지지 않음으로써 친구들을 위기에 내몬 악동 3인방의 비겁을 지적하고, 돈 많은 아버지 주머니 속에 숨는 것은 용기도 진실도 아니라는 것을 주장한다. 교장처럼 자신의 직위와 권력 남용은 베어드 스쿨의 전통을 오히려 무참히 파괴하는 것임을 주지시킨다. 부과 권력을 미끼로 친구들을 밀고하라는 달콤한 유혹을 외면한 찰리의 타협을 모르는 순수함이 바로 지도자의 산실인 베어드 스쿨의 건립 정신임을 그 자리에 모인 모든 베어드인들에게 설득한다. 프랭크의 연설은 학생들과 상벌위원회를 감동시켜 찰리는 자긍심도 지키고, 학교도 계속 다니게 된다.

■ 함께 추는 탱고, 더불어 살아가는 삶

영화의 '시적 진실'은 찰리와 프랭크의 손을 들어준다. 찰리는 프랭크 덕분에 학교를 계속 다니게 됨으로써 인생의 갈림길에서 스텝을 제대로 걸어갈 수 있게 되었다. 프랭크는 이미 꼬인 스텝이지만, 찰리를 의지해 탱고 같은 삶을 끝까지 완주할 결심을 한다. 탱고가 혼자 추는 독무가 아닌, 더불어 추는 춤인 것처럼 삶 역시 혼자 살아가는 것이 아니라 더불어 살아가는 것임을 영화는 말한다.

집으로 돌아간 프랭크가 어떤 삶을 살아갈까 상상해볼 때가 있다. 연설 후 따라와서 인사를 나누던 여자 정치학 교사랑 재혼을 했을 수도 있다. 혀를 차면서 멀리했던 손자, 손녀들이랑 하루하루 소박하지만 사랑스런 일상을 보낼 수도 있다. 아님 장님이 됨으로써 꼬였

던 스텝이 더 꼬여서 자살을 막은 찰리를 원망하다가 다시 자살을 시도할 수도 있다. 어떤 삶을 살아갈지 알 수 없지만 손쉬운 자살을 선택하지 않고, 남루하고 보잘것없는 시각장애인으로서의 노년기의 삶을 선택한 프랭크의 용기는 진정 눈부시다.

'삶은 탱고와 같은 것, 스텝이 꼬여도 그냥 계속 추면 되는 것'이란 말처럼 〈Por una Cabeza〉의 선율은 강렬하기보다는 부드럽고, 편안하다. 〈Por una Cabeza〉의 화자 역시 자신의 '미친 짓'으로 가진 것과 꿈을 다 탕진한 상황이지만, 내일은 내일의 꿈을 가지고 살아갈 것을 낙천적으로 말하듯, 영화 〈여인의 향기〉의 프랭크 역시 남루한 인생처럼 보인다 할지라도 새로운 꿈을 꾸면서 삶을 지속할 것을 탱고의 편안한 선율 속에서 이야기한다. 우리 역시 탱고의 선율과 함께 늙고, 가진 것 없고, 민폐만 끼칠 것 같은 자신을, 자신의 욕망을 그리고 자기 삶의 의미를 생각해 본다.

영화 〈탱고 레슨〉 중 피아졸라, 〈리베르 탱고〉

〈리베르탱고(Libertango)〉는 오늘날 세계적 클래식 음악으로서의 탱고가 존재하게 된 아르헨티나의 작곡가 피아졸라의 곡으로 1974년에 발표된다. 피아졸라 이전 음악으로서의 탱고는 주로 춤곡이자 노래의 반주로 존재했다. 그나마도 1950년 이후엔 룸바, 맘보, 차차차, 로큰롤 등의 외래 댄스 음악에 밀려 그 위상이 크게 위축된다. 그러나 피아졸라는 춤곡이 아닌, 연주곡으로서의 탱고인 '누에보 탱고(Nuevo Tango)'를 통해 새로운 탱고의 전성기라는 신기원을 연다.

〈리베르 탱고〉는 'Livertad(스페인어 : 자유)'와 'Tan-go'를 결합한 것으로, 피아졸라의 곡 중 가장 유명한 곡이다. 이 곡은 고전 탱고에서 누에보 탱고로 가는 피아졸라의 변화를 표상한다. 이 〈리베르탱고〉는 연주곡으로 작곡되었기에, 춤으로 표현하는 것이 무척 난해하다고 한다. 샐리 포터(Sally Potter) 감독의 영화 〈탱고 레슨〉에서 이 〈리베르탱고〉에 맞춰 감독이자 여주인공인 샐리포터가 세 명의 남성 댄서와 함께 멋진 탱고를 연출한다.

〈탱고 레슨〉, 샐리 포터 감독 및 주연, 1988.7.4. 개봉
외젠 들라크루아의 그림 〈천사와 씨름하는 야곱〉과 탱고를 추는 파블로와 샐리가 병치되어 있다. 죽음의 골짜기에서 자신의 모든 것을 걸고 신과 씨름을 하듯 탱고를 추는 샐리 포터의 모습은 탱고가 인생에 가진 의미를 규정한다. 탱고는 단순히 춤이 아닌, 너와 나의 존재, 너와 나의 관계, 인생과 사랑을 규정하는 전부임을 형상화한다.

세계적인 거장 샐리 포터는 버지니아 울프의 소설 「올란도」를 연작으로 영화화하여 시공뿐만 아니라 성별마저 뛰어넘는 존재의 삶을 통해 여성의 존재와 사랑, 그리고 여성을 억압하는 사회구조에 대한 성찰을 촉구한 감독으로 유명하다. 파리에서 영화 촬영 장소를 헌팅 중이던 샐리 포터 감독이 파블로 베론이 추는 탱고를 보고 매혹되어 파블로에게 탱고 레슨을 부탁하게 된다. 처음엔 레슨으로 시작하지만, 계속될수록 탱고 레슨은 삶과 사랑에 대한 레슨으로 진행된다. 축적되는 탱고 레슨의 시간과 함께 쌓여가는 샐리와 파블로의 사랑도 시간의 흐름 속에서 결국 삐걱거리고 균열에 의해 끝나지만, 이 둘은 이 탱고 레슨 과정을 영화화할 계획을 세운다.

흑백을 넘나들며 시적인 대사가 눈부신 영화 〈탱고 레슨〉은 샐리 포터와 파블로 베론의 탱고 레슨 과정을 통해 탱고와 사랑 그리고

인생을 그린 메타영화이다. 기교에 현혹되지 않고, 열정에 함몰되지 않고 감상과 허식, 과장 없이 절제된 감정이 전편을 채우는 영화 〈탱고 레슨〉은 최고의 탱고 영화로 평가받고 있다. 샐리 포터는 이 영화 속에서 감독, 각본, 주연 그리고 심지어 노래(〈I am You〉)까지 작곡해서 부르기까지 한다. 영화 포스터 역시 인상적인데 외젠 들라크루아의 〈천사와 씨름하는 야곱〉이 춤추는 파블로와 샐리의 위에 배치되어 있다. 죽음의 골짜기에서 자신의 모든 존재와 생존을 내걸고, 천사이자 하나님 곧 자신이자 너인 존재와 씨름을 하고 있는 야곱과 동일한 자세를 취하고 있는 샐리의 모습을 담은 포스터는 탱고가 단순히 춤이 아닌, 너와 나의 존재와 관계, 삶과 사랑을 규정하는 전부임을 형상화한다.

피아졸라의 〈사계〉

피아졸라의 〈부에노스아이레스의 사계(Buenos Aires Four Seasons)〉는 비발디의 〈사계〉처럼 의도적인 모음곡 형식으로 작곡된 것이 아니라, 1965년 여름을 첫 곡으로 1970년 가을, 겨울, 봄 순서대로 각각 따로 작곡하였다. 원제목은 〈네 계절의 포르테냐〉인데, 여기서 '포르테냐'는 아르헨티나의 민속음악을 말한다.

이 곡은 비발디의 〈사계〉를 새로운 형태로 연주하고자 고민했던 바이올리스트 기돈 크레머에 의해서 세상에 널리 알려지게 된다. 현대의 파가니니라고 불리는 기돈 크레머는 우연히 피아졸라의 탱고 오페라 〈부에노스아이레스의 마리아〉라는 작품에 〈부에노스아이

레스의 겨울〉이 포함되었음을 알게 된다. 그리고 기돈 크레머는 다른 작품 속에 있는 나머지 계절들도 발견했고, 친구 작곡가인 데샤트니코프에게 그 편곡을 의뢰한다. 데샤트니코프는 피아졸라의 〈사계〉를 비발디의 협주곡과 같은 편성으로 오케스트레이션했고, 원곡에는 없던 비발디의 악상을 인용해 넣음으로써 바로크와 현대를 음악을 통해 연결한다. 라트비아 출신의 기돈 크레머는 이미 유명해진 악단이 아닌, 리투아니아의 젊은 연주가들과 함께 '크레머라타 발티카'를 결성한다. 제국의 역사와 함께 서방 중심으로 주도되는 음악 세계에 실력은 있지만 기회가 없어 알려지지 못한 변방 발트해 삼국의 젊은 연주가들에게 미래를 열어주고자 하는 기돈 크레머의 의식이 돋보이는 지점이다. 기돈 크레머의 크레머라타 발티카는 비발디의 〈사계〉와 피아졸라의 〈사계〉를 합친 〈Four Seasons(8계)〉를 ECM에서 레코딩한다.

'연주하고 있지 않을 때조차도 선율이 울린다'는 평가를 받고 있는 기돈 크레머는 '같은 연주를 반복하지 않고, 나 자신도 놀라는 연주'를 꿈꾸는 정신을 지니고 있다. 그렇기에 기돈 크래머의 연주는 그 자체로 하나의 '사건'이자 '역사'가 된다. 기돈 크레머의 〈8계〉는 하나의 '사건'이 되어 당시까지 세계에 잘 알려지지 않았던 피아졸라를 세상에 드러냄으로써 세계를 피아졸라와 누에보 탱고의 열풍에 빠뜨린다. 기돈 크레머가 없었다면 오늘날의 피아졸라도 존재하지 않았을 수도 있다. 거장이면서도 결코 현재에 안주하지 않는, 그로 인해 숨겨진 보석들을 세상에 드러내는 기돈 크레머의 음악에 대한 자세는 우리의 삶과 학문, 예술, 직업의 영역 속에서 도전과 지침이 된다.

피아졸라 〈사계〉는 악기 편성에 따라 여러 가지로 편곡되어 있

다. 그 가운데에서 피아노 트리오로 편곡된 〈사계〉는 피아졸라의 원곡에 보다 충실한 곡으로, 각 악기 고유의 선율의 매력과 아름다움을 잘 보여준다. 각 계절계절마다 '탱고' 속에 깊이 자리잡은 고독과 열정의 선율이 내면 영혼을 서늘하고 차분하게 그러나 격정적으로 울려준다.

영화 〈엔리코 4세〉 중 피아졸라의 〈망각〉

탱고에는 강력한 악센트가 매력적인 리드미컬한 댄스 스타일과, 잔잔한 리듬에 유려한 선율미를 가진 서정적 스타일이 있다. 피아졸라 누에보 탱고의 대표곡인 〈망각(Oblivion)〉은 서정적 선율의 대표곡으로, 많은 사람들의 사랑을 받고 있는 곡이다. 이 곡은 노벨문학상 수상자인 이탈리아의 극작가 루이지 피란델로의 희곡 「엔리코 4세」(1922)를 영화화한 마르코 벨로치오 감독의 영화 〈엔리코 4세〉(1984)의 OST에서 사용된다. 영화 OST에서는 피아졸라가 직접 반도네온으로 연주했고, 이후 기돈 크레머의 연주로 더욱 유명해진 곡이다.

엔리코 4세는 교황과 황제의 권력 다툼의 정점에서 발생한 역사적 사건 '카노사의 굴욕'의 주인공 하인리히 4세의 이탈리아식 이름이다. 그러나 이와 무관하게 극의 배경은 현대사회이다. 극의 주인공인 엔리코 4세는 적극적이며 능동적인 젊은이였다. 그는 탁월한 예술적 감각을 가지고 있는, 지적이고 사교적인 현대인이다. 반면 그의 연적 벨크레디는 소극적이고 어리석은 인물로, 사랑하는 여자인 마틸데를 엔리코 4세에게 빼앗겨 항상 그에 대한 열등감 속에 살아간다.

현대사회에서 엔리코 4세, 벨크레디 그리고 마틸데는 카니발 가장 행렬에 참가한다. 이들은 시대를 초월해 자신이 선택한 인물로 분장한다. 주인공 엔리코 4세는 중세의 엔리코 4세로 분장해서 축제를 즐기던 중, 벨크레디의 계략에 의해 말에서 떨어져 기억상실증에 걸린다.

그는, 그가 기억을 잃기 전에 분장했던 중세 시대의 엔리코 4세를 본인이라고 착각한다. 엔리코 4세의 현실 속 누나는 치료를 위해 막대한 비용을 들여서 그를 역사 속 11세기의 엔리코 4세로 살아가게 한다. 주거 공간을 궁전처럼 장식하고, 관리인들과 배우들을 고용해서 엔리코 4세가 중세 시대에서 살아갈 수 있게끔 삶이 곧 연극인 거대한 무대를 꾸민다. 엔리코 4세의 주변 사람들(배우, 누나, 관리인 등)은 이기심과 잔인함으로 엔리코 4세의 불행을 자신의 삶과 욕망을 채우기 위해 이용한다. 그리고 이기심에 의해 만든 가상현실을 진짜 현실로 수용할 것을 엔리코 4세에게 강요한다. 12년 후 엔리코 4세는 기억이 돌아온다. 하지만 타인들이 형성한 틀 속에 박제된 채 살아온 가상현실이 이미 자신의 현실이 되어버렸기에 그 누구에게도 '자신의 삶'을 주장할 수 없다. 그래서 그는 자신의 회복을 숨긴 채, 8년 동안 계속 미친 척하며 11세기의 엔리코 4세로, '죽은 자의 삶을 되풀이하면서', '어리석은 행동들을 다시 재현하면서' 살아간다.

자기 존재의 진정한 모습을 '망각'한 채 몇십 년, 몇백 년이 지나도 타인들이 형성한 틀 속에서 어리석게 살아가는 극중의 엔리코 4세는 바로 우리 현대인의 실존이다. 극중 엔리코 4세는 자신의 병이 치유되었음을 밝히고, 자신을 낙마시킨 연적 벨크레디를 죽여 복수한다. 그리고 초상화처럼 한순간에 귀착된 삶이 아닌, 주어진 틀을 깨고

'자신의 삶'을 시작하는 것으로 극은 끝난다. 감동적인 해피엔딩이지만, 우리는 희곡 「엔리코 4세」에서 각자의 이해관계 속에서 죽은 자의 삶과 어리석은 행동을 반복하면서 살아가는 우리네의 삶을 성찰한다. 피아졸라의 〈망각〉의 신비롭고 오묘한 선율은 극 중 인물들의 고뇌와 갈망을 형상화한다. 미궁으로 빠져들어가는 오묘하고 깊은 선율을 통해 주어진 틀 속에 어리석게 살아가지만, '자신의 삶'을 갈망하는 존재의 깊은 열망이 심오하면서 눈부신 아름다움으로 형상화되어 있다.

영원한 사랑의 판타지 : 엔니오 모리코네의 〈러브 어페어〉 OST

영화 〈러브 어페어(Love Affair)〉는 케리 그랜트와 데버러 카 주연의 1957년작을 1994년 워런 비티(마이크 역)와 아네트 베닝(테리 역) 커플의 연기로 리메이크한 작품이다. 서로에겐 각자를 상류층으로 이끌어줄 부와 명성을 가진 약혼자들이 있지만, '사랑'도 '행복'도 따라서 '미래'도 확신하지 못하는 두 남녀는 LA에서 시드니로 가는 비행기에 함께 탑승한다. 남자는 과거 풋볼 쿼터백 선수이자 플레이보이로 유명한 마이크 갬브릴, 여자는 웨이트리스를 하면서 음악의 꿈을 키워나가다가 은행가의 사랑을 받아 약혼한 테리 맥케이다. 비행기가 날개 엔진 고장으로 불시착하고, 이들은 타히티로 가는 여객선으로 갈아타게 된다. 타히티로 가서 호주로 가는 비행기를 갈아타는 3일간, 이들은 서로에 대한 사랑을 확인하게 된다. 서로 같이하는 삶을 위해 3개월 동안 주변 정리를 한 후에 뉴욕의 엠파이어스테이트 빌딩 전망대에서 만나자고 약속하고 헤어진다. 그들의 미래는 테리가 당한

불의의 교통사고로 잠시 어긋나지만, 곧 모든 오해를 풀게 된다. 그리고 둘은 아마도 결혼하여 오래오래 소박하지만, 행복하게 살아가는 해피엔딩으로 영화는 끝난다.

영화 〈러브 어페어〉의 테마는 영화 곳곳에 나타나지만, 타히티 섬에 홀로 사는 마이크의 숙모를 방문했을 때의 선율이 가장 아름다운 명장면으로 꼽힌다. 숙모는 마이크가 플레이보이로 난잡하게 살아가는 것이 진정한 사랑을 만나지 못했기 때문이라고 안타까워하며, 마이크의 진정한 행복을 바란다. 62년 전 결혼식 때 두른 숄을 지금까지 원형 그대로 간직하면서, 남편이 죽은 지 12년이란 세월이 흘렀지만 영원히 남편을 사랑하며 혼자만의 결혼 생활을 이어가는 숙모의 삶은 테리에게 커다란 감동을 준다. 숙모는 〈러브 어페어〉의 테마를 피아노 앞에서 연주한다. 창밖엔 타히티의 아름다운 풍경이 펼쳐지고, 하얀 원피스를 우아하게 입은 테리는 피아노 곁에 서서 피아노 선율을 따라 노래를 부른다. 이 둘이 연주하는 선율은 순간을 넘어 영원으로, 사랑과 행복의 이데아를 꿈꾸게 한다. 마이크는 그 둘의 모습을 그윽한 시선으로 바라보며, 행복과 평안을 느낀다. 숙모는 세상을 떠나며, 그 숄을 테리에게 남긴다. 잠시 어긋난 테리와 마이크는 그 숄을 매개로 '행복'한 결혼을 할 수 있게 된다. 현실에서도 워런 비티와 아네트 베닝은 이 영화를 계기로 결혼했고, 지금까지 결혼 생활은 계속되고 있다.

음악은 그 선율만으로도 모든 것을 전달할 수 있다. 어쩌면 서사 구조나 영화로 인해 그 의미가 한정될 때, 음악이 전달하고자 하는 풍부한 의미가 가려질 수도 있을 듯도 하다. 그러나 때론 영화를 위해

작곡된 음악들이지만, 영화의 서사 구조 내부에 가둘 수 없는 매력적인 음악들이 많다. 서사를 배제하고 들어도 영원한 사랑에 대한 이데아가 펼쳐지는, 매혹적인 곡이다.

깊이를 더하는 사랑의 선율
: 빌 더글러스 〈Hymn〉& 도니제티 〈남 몰래 흐르는 눈물〉

바순(bassoon)은 겹리드를 쓰는 목관악기로 오보에보다 낮은 베이스 음역대(bass)를 연주한다고 해서 붙여진 이름이다. 독일에서는 파곳(Fagott)이라 불린다. 바순은 오보에와 비교하여 음색이 좀 더 낮고, 풍부하고, 부드러워 다양한 표현이 가능한 악기이다. 낮고 깊은 음색은 비극적이고 진지한 분위기를 표현할 수도 있고, 스타카토로 음을 짧게 끊어서 연주할 때면 익살스러운 희극적 상황을 효과적으로 묘사하기도 한다. 모든 악기와 잘 어울리고 다양한 표현이 가능하여 바순을 '오케스트라의 광대'라고 부른다.

캐나다에서 태어난 빌 더글러스(Bill Douglas)는 뉴에이지 작곡가이자 피아노, 바순 연주자이다. 빌 더글러스는 재즈와 클래식 음악뿐만 아니라 아프리카, 인도, 브라질 등의 다양한 스타일의 음악을 두루 섭렵하였는데, 그 가운데 편안한 감동을 주는 자연 친화적인 자신만의 음악을 작곡한다. 〈Hymn〉은 찬송가이자 찬가이다. 빌 더글러스의 음악 전체는 주로 자연과 지구 그리고 인류에 대한 찬가, 그 자체이다. 한국에서는 빌 더글러스의 〈Hymn〉은 MBC 아침드라마 〈보고 싶은 얼굴〉의 배경음악과 클래식 음악 방송의 시그널로 사용되면서

널리 알려지게 된다.

도니제티(Gaetano Domizetti)의 오페라 〈사랑의 묘약〉 중 2막의 〈남 몰래 흐르는 눈물(Una Furtiva Lagrima)〉은 바순과 하프의 반주로 연주된다. 오페라 〈사랑의 묘약〉의 주인공인 가난한 농부 네모리노는 영주의 딸 아디나를 짝사랑한다. 네모리노는 〈트리스탄과 이졸데〉에 나오는 '사랑의 묘약' 이야기를 듣고, 떠돌이 약장수에게 속아 싸구려 와인을 사랑의 묘약으로 구입하여 마신다. 술에 취한 네모리노는 술김에 사랑을 고백한다. 순진한 네모리노는 이 모든 일들을 사랑의 묘약 효과인 줄 알고 좋아한다. 그러나 아디나가 군인 벨코레와 결혼하기로 했다는 것을 알고 약장수에게 따진다. 약장수는 한 병을 더 마셔야 효과가 나타난다고 거짓말을 통해 위기를 모면하려 한다. 순진하다 못해 멍청한 네모리노는 약장수의 말을 믿고, 필사적으로 돈을 구해서 약을 한 병 더 구입하여 마신다.

그때 네모리노의 삼촌이 막대한 유산을 네모리노에게 남겼다는 소문이 마을에 퍼진다. 마을 처녀들이 갑자기 부자가 된 네모리노에게 호의를 보인다. 아디나는 네모리노의 인기를 보고 네모리노에게 어떤 훌륭한 점이 있을 것이라고 생각하며 네모리노에게 관심을 보인다. 그러던 중 아디나는 네모리노에 대한 사랑을 깨닫고 남몰래 눈물을 흘린다. 네모리노는 아디나의 남 몰래 흐르는 눈물을 보고, 아디나가 자신을 사랑한다는 것을 알게 된다. 극중 '에피파니(신의 현현)'의 순간, 네모리노는 벅찬 가슴으로 〈남 몰래 흐르는 눈물〉을 부른다. 오랜 짝사랑이 결실을 이루는 그 순간, 네모리노는 감격과 환희의 독백

을 가볍게 발산하지 않는다. 바순만이 낼 수 있는 심오한 음색은 테너와 대화하듯이 서로 선율을 주고받으면서 감정에 깊은 무게를 더하며 심화시킨다. 그녀가 날 사랑한다면, 세상에 더 바랄 것 없는 자신은 그 사랑을 위해 죽을 수 있다는 고백으로 끝을 맺는 이 아리아는 가장 아름다운 아리아로 손꼽힌다. 1988년 베를린에서 루치아노 파바로티는 이 아리아를 통해 세계 최대의 커튼콜, 167회 1시간 7분의 기록을 세우기도 한다.

관악기는 연주자의 숨을 불어 넣어 음악에 혼을 부여하는 악기이다. 태초에 창조주 하나님이 인간을 창조할 때, 자신의 생명과 혼인 '생기'를 불어 넣어 생명을 완성한다. 관악기 역시 자신의 생명과 혼을 쏟아부으며 연주하기에, 듣는 사람의 내면과 영혼을 터치하여 교감하는 악기이다. 특히 1.34미터의 긴 관을 관통하여 나오는 바순의 선율은 인간의 희로애락의 모든 감정을 표현할 수 있는, 가장 인간적이면서도 동시에 인간을 초월하는 심오한 매력이 있는 악기이다. 도니제티의 〈남 몰래 흐르는 눈물〉에서는 바순만이 낼 수 있는 선율을 통해 '환희'라는 감정의 다양한 기제와 표현 방식의 스펙트럼에 참여할 수 있다.

운명적 사랑의 이데아
: 요시마타 료의 〈냉정과 열정 사이〉 OST

영화 〈냉정과 열정 사이〉는 하나의 러브 스토리를 두고 두 사

람의 유명 작가가 각각 여자 주인공 아오이의 입장과 남자 주인공 준세이의 입장에서 서술한 소설을 영화화한 작품이다. 과거에 열정적으로 사랑했다가 사소한 오해로 헤어지게 된 두 연인이 8년 후 과거 약속했던 장소에서 다시 만나기까지의 사연을 담고 있다. 두 사람 모두 다른 연인과 함께 살고 있지만, 과거 사랑에 매여 있기에 각자 현재 연인들(마빈, 매미)에게 정착하지 못한다. 현재 관계의 냉정함의 원인은 준세이와 아오이 두 사람의 열정적 과거에 있다. 그러나 현재 사랑의 끝으로 인한 사과도 상처도 모두 현재 이 둘의 곁에 있는 상대방의 몫이다. 준세이와 아오이는 모두 현재의 시간과 대상, 사랑과 이별 등 모든 것에 대해 냉정한 태도를 취한다. 특히 준세이는 시간이 멈춰버린 과거의 도시 피렌체에 머물러, 과거의 그림을 되살려내는 복원사 일을 한다. 영화는 주로 준세이의 관점에서 서술되고, 이 둘은 10년 후 피렌체 두오모의 정상에서 만나자는 과거의 약속을 복원해내면서 사랑 또한 복원한다.

냉정한 아오이와 열정적인 준세이, 현재 사랑에 냉정한 두 사람과 과거 사랑에 열정적인 두 사람…… 아오이와 준세이가 가진 냉정과 열정의 감정은 시간과 대상을 교차하면서 관객들에게 긴장과 아쉬움, 그리고 희열이란 다양한 감정을 자아낸다. 다케노우치 유타카(준세이 역)의 성공적 캐스팅, 요시마타 료의 결정적이며 운명적인 OST 선율, 정지한 듯하지만 유유히 흘러가는 아르노 강을 배경으로 한 피렌체의 낭만…… 인물, 음악, 배경의 3요소가 조화롭게 어우러진 영화 〈냉정과 열정 사이〉는 세계인들의 주목을 받는다. 영화 개봉 이후 피렌체의 관광객 수는 급격히 증가한다. 관광객들은 준세이와

아오이가 재회한 곳에 이르기 위해 463개의 가파른 계단을 밟아서 두오모의 정상에 오르기도 한다. 영화 개봉 이후 베키오 다리는 연인들이 영원한 사랑을 꿈꾸며 주렁주렁 매달아둔 자물쇠로 몸살을 앓고 있다. 이 모든 것은 문화와 예술이 현실에 미치는 영향력을 단적으로 보여주기도 하고, 열정적인 로맨스와 해피엔딩을 갈망하는 인간의 소망이 담겨 있다고 할 수 있다. 편안하면서도 감동적인 선율, 때론 명상적인 선율들은 영화 곳곳에서 이들의 운명적 만남과 냉정과 열정 사이를 잘 조율해낸다.

아가페에 대한 추모의 탱고 : 피아졸라, 〈아디오스 노니노〉

피아졸라가 가장 많이 연주하였고, 가장 많이 사랑한 곡으로 알려진 〈아디오스 노니노(Adios Nonino)〉이다. 피아졸라의 아버지 비센테 피아졸라는 이른바 '아들 바보'였다고 한다. 1921년 7월 부에노스아이레스에서 서남쪽으로 400킬로미터 떨어진 마르텔 플라타에서 태어난 피아졸라는 네 살 때 부모님과 함께 뉴욕으로 이주한다. 여덟 살 때 피아졸라의 아버지는 아들에게 중고 반도네온을 선물한다. 어릴 때부터 아버지로부터 탱고를 배워온 피아졸라는 열 살 때부터 연주를 시작했고, 곧 신동 소리를 듣게 된다. 피아졸라의 아버지는 어린 아들이 탱고를 멋지게 연주하는 모습을 엄청 좋아하였고, 자신의 오토바이에 '아스토르 피아졸라'라고 써 붙이고 다닐 정도의 아들 바보였다고 한다.

피아졸라는 이후 클래식에 관심을 가져 파리에서 유명한 스승

인 나디아 불랑제로부터 서양음악의 흉내가 아닌, 자신의 음악인 탱고의 정체성을 계속 이어나갈 것을 격려받게 된다. 현대음악의 걸출한 거장들(아론 코플런드, 조지 거슈인, 아스토르 피아졸라, 필립 글래스, 다니엘 바렌보임, 레너드 번스타인, 프랑시스 풀랑크, 다리우스 미요 등)을 배출해 낸 나디아 불랑제는 각 나라의 유학생들을 빈부귀천은 물론 실력과 재능의 여부를 가리지 않고 가르치면서, 각자에게 자신들만의 음악을 찾아준 위대한 스승이다. 피아졸라는 불랑제의 응원에 힘입어 자신의 밴드를 만들어 자신의 음악인 누에보 탱고를 시작한다.

1959년 10월 밴드를 이끌고 푸에르토리코로 연주 여행을 떠난 사이 아버지 비센테 피아졸라의 사망 소식을 듣게 된다. 당시 피아졸라는 '그가 그렇게 우는 것을 처음 봤다'고 동료들이 말할 정도로 무대에서 울면서 연주를 했다고 전해진다. 그리고 피아졸라는 아버지의 임종을 지키지 못한 회한을 담아 〈아디오스 노니노〉를 작곡한다. '아디오스(Adios)'는 안녕, '노니노(Nonino)'는 할아버지이다. 아들 바보였던 비센테는 피아졸라가 1남 1녀를 낳자 바로 '손자 바보'가 되었다고 한다. 생전 피아졸라는 이 곡을 스무 번 이상 편곡하고, 수천 번 이상 연주했다고 알려진다. 우리나라엔 김연아 선수가 소치 올림픽에서 프리스케이팅 곡으로 선정함으로써 더 유명해진 곡이다.

탱고는 아르헨티나 하층민이었던 부두 노동자들의 향수와 고독, 외로움, 상실감을 달래기 위해 만들어진 춤이자 음악이다. 하루하루 연명하는 삶의 폭력 속에서 내일은 오늘보다 낫겠지라는 희망, 그래봤자 별수 없을 것이라는 체념…… 희망과 절망의 양극단에서 고통받는 영혼들에게 한 줄기 따스한 위안을 가져다준 탱고는 이제 다른

차원에서 세계인들의 마음과 영혼을 달래준다. 탱고의 리듬감과 선율의 아름다움을 동시에 표현하는 〈아디오스 노니노〉는 너무 익숙해진, 그래서 때로 망각하고 사는 가족의 사랑과 소중함을 새삼 깨닫게 한다.

제3장

부활과 전망의 음악

1. 거대한 하모닉스를 통한 상승의 꿈
: 리하르트 슈트라우스, 첼로 소나타 F장조 1악장

리하르트 슈트라우스(Richard Strauss)의 첼로 소나타 F장조 1악장은 약동하는 봄의 선율로 가득하다. T.S. 엘리엇은 그의 유명한 시 「황무지」에서 '재생을 갈망하지 않는 자에게 재생을 강요하는 4월'을 '가장 잔인한 달'이라고 한다. 황무지가 된 현대사회는 현대인들에게 재생을 포기하게 한다. 모든 생명이 꽝꽝 얼어붙은 겨울에 현대인들은 재생을 갈망하지 않고, 우리가 생명이 있었던 과거의 기억 또한 망각하고 살아간다. 그러나 꽃잎과 새순이 돋아나는 봄이 되면, 현대인들 또한 자신이 살아 있는 생명임을 자각하고 꿈꾼다. 그러나 현대사회는 '황무지'이기에 현대인에게 재생은 불가능하다. 불가능을 꿈꾸게 하는 4월, 그래서 4월은 가장 잔인한 달이다.

2016년 브렉시트, 도널드 트럼프의 당선 등 강대국의 자국 이익 우선주의로 경직된 세계사의 흐름 속에서 대한민국에는 어두운 과거와 현재를 청산하고자 하는 시민혁명이 발발한다. 부정부패와 불공정의 현실을 만들어낸 정치적, 경제적 수장에게 책임을 묻는, 준엄한 역사의 목소리들이 자발적으로 생성된다. 재생, 새로운 출발을 강렬히 갈망하는 한국 국민들에게 2016년의 겨울은 길고 또 길었다. 우리들에게 그리고 우리 사회에게 인내와 기다림을 강요하는 이번 겨울은 '4월'보다 잔인한 듯했다. 그러나 또 다른 한편으로는 새로운 시대의 전환점이 시작될 것 같은 새로운 희망이 가득 찬 계절이기도 했다. 리하르트 슈트라우스가 십대(18~19세)에 작곡한 첼로 소나타 F장조는 2016년 한국의 겨울과 같은 시기에 적합한 곡이다. 슈트라우스는 정점을 향해 상승하는 거대한 화성들로 제1주제, 꿈을 향해 도약과 순차적 상승을 교차 시도하는 제2주제의 강렬함을 통해 젊음, 새로운 출발, 꿈, 재생에의 갈망을 열정적으로 형상화한다.

리하르트 슈트라우스(Richard Georg Strauss, 1864~1949)는 신기(神技)에 가까운 관현악법으로써 교향시 분야에 사상 최대의 업적을 남긴, 독일 근대음악의 거장으로 평가받고 있다. 호른 주자이자 작곡가인 프란츠 슈트라우스의 아들로 태어나 6세 때 폴카를 작곡했고, 10세에 바그너의 오페라에 크게 감명받았다고 전해진다. 슈트라우스의 천재성이 드러나면서 아버지, 한스 폰 뷜러 등 보수적 음악가들의 사랑을 받게 되지만, 슈트라우스는 바그너와 리스트 등의 영향으로 기존 보수적 음악계와 다른 새로운 음악들을 계속 발표한다. 평단으로

하여금 아무리 혹평을 받고, 비판을 받고 심지어 초연 이후 오페라 공연이 중단되어도 슈트라우스는 굴하지 않고 자신의 스타일로 음악을 작곡한다. 실험성과 선정성, 잔혹함을 특징으로 하는 오페라 작품으로 그는 기존 평단의 인정과 별개로 '무서운 신예'로서의 지위를 부여받고, 그 음악성을 인정받게 된다. 이후 리하르트 슈트라우스는 2년간 나치에 부역(1933~1935)하여 독일 음악 보급에 힘쓰기도 했지만, 예술적 양심에 곧 사임한다. 종전 후 전범으로 재판을 받기도 했지만, 무죄로 판결받는다. 그러나 스스로 참회하는 심정으로 스위스에서 조용한 여생을 보낸다.

　　소나타는 '피아노 반주로 연주되는 독주 기악곡'을 의미하며 대부분 3악장으로 구성된다. 그중 1악장은 주로 소나타 형식, 즉 '제시부–발전부–재현부'의 세 부분과 코다로 이루어진다. 슈트라우스의 첼로 소나타는 누구나 들어보면 각 부분의 구분이 확연히 느껴질 정도로 이 소나타 형식의 규칙을 잘 지킨다. 그러나 그 형식에서만 그치는 것이 아니라, 전설, 시, 풍경 등의 묘사와 결합하는 음악 양식인 교향시의 대가답게 신선하고 새로운 매력과 유려한 선율, 박진감과 화려함 음색의 변화 등을 통해 무언가 메시지를 전달하고 있다. 슈트라우스는 이 곡에 "음악은 아주 능숙하고 동시에 과묵하다. 음악은 세세한 것에 침묵하며 우주에 모든 것을 부여한다"고 기록한다. 문학처럼 세세한 디테일을 알려주지는 않기에 과묵하지만, 우주에 모든 것을 부여하는 능력을 지닌 곡이고, 또한 그것이 음악이란 말이다. 슈트라우스의 첼로 소나타 1악장은 2017년 새로운 대한민국의 도약을 꿈꾸는 우리들에게, 올해는 작년보다 더 활기차고 외적/내적으로 성장

과 발전이 있기를 갈망하는 우리들에게, 희망과 꿈을 품게 한다.

2. 슬픔의 심연을 흐르는 재생의 욕망
 : 브람스, 첼로 소나타 1번 1악장

　　예술은 시대정신과 사회의 산물이다. 물론 시대정신과 무관한 예술이 정말 드물게 존재할 수야 있겠지만, 그러한 작품들이 시공을 초월해서 널리 알려지는 것은 거의 불가능하다. 우리에게 알려진 작가, 작품들이라면 99% 이상은 당대 시대정신의 산물이거나 새로운 시대 이념을 선취하는 선구자적인 작품이라고 할 수 있다.

　　요하네스 브람스(Johannes Brahms, 1833~1897)가 작곡가로 주로 활동하던 시대는 독일이 최초로 통일된 국가를 이루기 위해 인접국들과 전쟁을 벌이던 시기였다. 바그너, 브루크너, 볼프 등으로 이어지는 강력한 형식파들이 낡은 형식들을 파괴하고 새로운 음악적 형식을 통해 수 세기에 걸친 유럽의 구질서를 뒤흔들고 신독일악파를 형성한다. 이들은 남유럽중심의 구질서를 타파하고, 북유럽 전설의 신비주의에 독일 영웅 무훈담을 총체적으로 결합하여 음악을 통해 독일 전역에 팽배한 민족주의를 고양시키려 한다. 그리고 이는 통일 독일을 이루려는 독일 시민들의 열망과 결합되어 시대의 대세를 형성한다. 그러나 브람스는 이에 맞서 베토벤의 음악을 계승하여 '세계시민주의'에 입각하여 '음악'을 통해, '문화'를 통해 조화와 공존의 '세계시민'을 꿈꾼다. 이로 인해 브람스의 음악은 전통적 형식 속에서 인간의

보편적인 정서를 담고 있다.

브람스는 어머니의 부고로 인한 커다란 슬픔을 담은 〈독일 레퀴엠〉을 작곡하던 시기에 4년(1862~1865)에 걸쳐 두 개의 첼로 소나타를 작곡한다. 특히 1번 첼로 소나타 마단조는 중후한 선율들이 지속적으로 레가토로 연결된다. 그 선율을 통해 우리는 전쟁으로 점철된 시대와 개인사에 있어서 짙고 어두운 죽음의 그림자, 그리고 그에 대한 브람스의 슬픔과 고뇌를 느낄 수 있다. 곡 서두 악상기호로 '표현적으로 이어서 연주(express legato)'하라고 지정하듯, 브람스의 첼로 소나타 1번은 특히 연결되는 선율의 흐름을 느끼는 것이 중요한 곡이다. 황하의 흐름을 우리는 '대륙의 핏줄', '피의 흐름'이라고 한다. 거센 물의 흐름이라기보다는 끈끈하고 도도하게 천천히 흘러가기 때문이다. 브람스의 첼로 소나타 그리고 바이올린 소나타는 황하처럼 문자 그대로 피의 흐름이 느껴지는 곡들이다. 나비가 되기 위해, 보다더 아름답고 성숙한 모습으로 재탄생하기 위해 필연적으로 지나야 하는 '통과제의적 죽음'의 순간순간들이 첼로의 중후한 저음 속에 심오하게 형상화되어 있는, 참 아름다운 곡이다.

3. 반짝이는 강물의 선율
: 드보르자크, 피아노 트리오 1번 1악장

보헤미안의 성지 체코는 정말 아름다운 나라이다. 수도 프라하는 물론, 남부 체스키크룸로프 등 나라 전체를 관통하는 블타바 강

을 중심으로 중세와 근대의 아름다운 건축들이 있는, 동화 속처럼 아름다운 도시들로 이루어진 나라가 체코이다. 그러나 체코는 14세기 카를 4세가 통치하던 때를 제외하면 최초의 정착민 켈트족에 의해 역사가 태동한 이후 20세기 후반까지 약 2천 년 동안 끊임없이 이민족의 통치를 받아온 슬픈 나라이기도 하다. 그럼에도 불구하고 프라하 대학 설립과 얀 후스의 종교개혁 등의 세계사를 선취한 사건들에서 볼 수 있듯이 학문과 지성, 자유와 예술을 향한 열망이 강렬한 나라이기도 하다. 고독하고 불운한 천재 작가 카프카,『참을 수 없는 존재의 가벼움』을 서술한 밀란 쿤데라의 소설 그 자체를 재현하는, 영화 속 나라 같은 체코는 지성과 예술 그리고 자유를 향한 존재의 고뇌 흔적이 거리거리마다 새겨져 있다.

안토닌 드보르자크(Antonin Dvorak)의 음악을 이해하는 키워드로는 슬라브 민족주의, 브람스의 신고전주의 그리고 미국의 흑인영가 및 인디언 음악의 감성을 들 수 있다. 드보르자크가 태어난 시기는 약 350년 동안의 합스부르크 식민 지배에서 벗어나려고 하는 체코의 민족주의가 절정에 달한 시기였다. 대기만성형 작곡가인 드보르자크는 이 시기에 스메타나가 지휘하는 오페라 극장의 관현악단 비올라 주자로 활동하며 민족 오페라 및 민족 음악에 관심을 가지게 되면서 자신만의 독자적인 슬라브 음악의 영역을 구축한다.

이후 미국 내셔널 음악원장으로 취임해서 3년간 재직하는 동안 흑인영가 및 인디언 음악 등 아메리카의 민속음악에 관심을 가진 결과, 교향곡 9번 〈신세계〉와 같이 흑인의 애수와 보헤미안의 향수가

결합된 걸작이 탄생한다. 체코의 민족음악은 스메타나에 의해 개척되었고, 드보르자크에 의해 국제화되었다. 스메타나가 교향시나 오페라에 민족주의 리얼리즘을 정립하였다면, 브람스와 남다른 우정과 교류가 있었던 드보르자크는 신고전주의와 슬라브의 민족음악 그리고 향수와 우수의 감성 등의 요소가 절충된 민족주의로 평가받고 있다.

드보르자크는 오페라에 남다른 애정을 가지고 마지막 순간까지 〈알미다〉라는 오페라를 창작하지만, 모두 혹평을 받으며 실패한다. 드보르자크의 명성과 업적에 굴하지 않고, 말년에 창작된 대가의 작품에도 아닌 것은 아니라고 평가하는 체코의 날카로운 예술적 감성과 지성이 돋보이는 지점이기도 하다.

드보르자크 피아노 트리오 1번은 결혼 이후 작곡가로서 안정되고 본격적 행보를 시작한 30대 중반에 작곡된 작품이다. 드보르자크의 30대 작품들은 슬라브의 색채가 짙은 작품들로, 30대 후반 피아노 트리오 4번 〈둠키〉에 가서는 슬라브 민속음악의 정점을 찍게 된다. 피아노 트리오 1번은 그 중간 시기에 작곡된 곡이다. 미국에서 음악원 원장을 지내던 3년이 드보르자크 최고의 전성기이자 완성기라고 한다면, 이 시기는 뒤늦게 시작된 작곡가 드보르자크의 잠재된 역량들이 빛을 보면서 급격히 상승하는 과정이다.

슬라브의 민족음악들, 스메타나와 드보르자크 음악의 두드러진 특징 중 하나는 선율의 흐름이 국토 전체를 관통하는 블타바(몰다우) 강처럼 역동적이면서 유려하다는 것에 있다. 피아노의 고요한 트릴로 시작되는 트리오 1번 1악장 역시 피아노의 화성과 아르페지오 등의 변주를 통해 유려한 흐름을 주도한다. 그 피아노의 흐름 속에서

첼로와 바이올린이 때론 동시에, 때론 선율을 주고받는 화성과 멜로디 그리고 울림 속에서 약동하는 생명의 의지를 느끼게 한다. 템포와 음색을 어떻게 잡아가느냐에 따라 곡의 분위기도 느낌도, 메시지도 무척 달라지는 아주 묘한 곡이다.

4. 음악을 통해 불멸하는 첼리스트 자클린
 : 자크 오펜바흐, 〈자클린의 눈물〉

첼리스트이자 관현악단 지휘자였던 자크 오펜바흐(Jacques Of-fenbach, 1819~1880)는 프랑스 제2제정 시대의 대표적 오페라부파 작곡가이다. 오페라부파는 정가극을 뜻하는 오페라세리아의 상대적 호칭으로서 이탈리아어로 쓰인 가벼운 내용의 희극적인 오페라를 가리킨다. 베네치아에서 오페라 사이에 익살스런 짧은 연극(인테르메초)이 있었는데, 이것이 독립된 오페라가 된 것이 바로 오페라부파이다. 로시니 〈세비야의 이발사〉, 모차르트 〈피가로의 결혼〉〈돈 조반니〉 등이 내용적으로 양식적으로 오페라부파에 속한다. 프랑스 제2제정은 나폴레옹 3세가 통치하던 시대로, 문화의 번영과 오스만에 의한 파리 정비가 이루어진 한편, 시대를 역행하는 '제정'으로 인해 독재와 탄압이 번성하던 시기이기도 하다. 자크 오펜바흐는 오페라부파 〈천국과 지옥〉와 '뱃놀이'로 유명한 〈호프만 이야기〉를 통해 제2제정의 위정자와 사회를 풍자한다.

줄리아 크리스테바의 '아브젝시옹'이란 개념은 '한 예술가의

일관된 작품적 성향에 일탈되는 것으로 버려진 작품'을 뜻한다. 일반적으로 작가는 작가로서의 '페르소나(가면)'를 통해 사회적으로 통용 가능하거나 아니면 내면화된 자체 검열 기제, 그리고 가치관 등에 의해 생을 관통하는, 거시적 관점에서의 일관성이란 것이 존재한다. 그러나 누구에게든 삶이란 것은 일탈의 연속인지라, 작가 역시 때론 자기 작품의 주된 성향과 다른 일탈을 감행하기도 한다. 이 자크 오펜바흐의 〈자클린의 눈물(Jacqueline's tears)〉은 바로 그 아브젝시옹에 해당하는, 기존의 작품 성향과 다른 일탈 중에서도 가장 아름다운 일탈이다. 자크 오펜바흐는 이 〈자클린의 눈물〉이란 곡을 자신의 작품 목록에 넣지 않았고, 세상은 이 작품의 존재 자체도 몰랐다. 베르너 토마스(Werner Thomas)라는 젊은 첼리스트가 오펜바흐의 미발표곡을 찾아내어 비운의 삶을 살아간 자클린 뒤 프레(Jacqueline du Pré, 1945~1987)의 삶을 추모하기 위해 이 곡에 '자클린의 눈물'이란 제목을 붙여 세상에 발표한다.

자클린 드 프레는 4세 때부터 천재적 재능을 보였고, 16세 영국에서 데뷔 이후 '우아한 영국 장미'라는 애칭으로 불렸다. 그녀는 영국 음악계의 자존심이자 상징 그 자체였다. 23세에 탁월한 지휘자이자 피아니스트인 다니엘 바렌보임과 결혼하여 활발한 연주 활동을 펼치던 중 27세에 다발성 경화증이란 희귀병 판정을 받게 된다. 이후 음악과도 남편과도 결별한 채 '박제가 된 천재'로 15년간 고독한 투병 생활 끝에 42세의 나이로 삶을 마감한다. 다발성 경화증으로 자클린은 팔과 다리를 움직이지 못했고, 사물이 두 개로 보여 책을 읽지도 못하고, 돌아눕지도 못하고, 눈물조차 흘릴 수 없는 상황에서 살았다.

앞선 시대의 작곡가 오펜바흐가 미래의 천재 첼리스트 자클린이 살아갈 비운의 삶을 예감이라도 한 듯, 〈자클린의 눈물〉은 선율 하나하나에 자클린의 한과 절망을 형상화한다. 그러나 무작정 슬퍼하기보다는 빠른 템포와 상승하는 선율을 통해 슬픔 이후 재생에의 갈망 또한 담겨 있다. 꿈도 음악도 사랑도 인생도 모든 것을 다 상실한 자클린, 울고 싶었지만 울 수도 없었던 그녀의 아픈 삶이었지만, 이 곡 〈자클린의 눈물〉은 그녀를 대신하여 울어주며 절규한다. 자클린 드 프레의 음악과 재능을 사랑하여 그녀에게 이곡을 헌정한 후배 첼리스트 베르너 토마스에 의해, 이 곡을 연주하는 모든 연주가들을 통해, 그리고 이 곡을 감상하고 사랑하는 많은 음악 애호가들에 의해, 자클린 드 프레의 운명적 삶과 음악은 재생하고 부활하게 된다. 그리고 그녀는 이 곡과 함께 음악사에서 영원히 불멸하게 된다.

5. 자유와 해방의 음악 랩소디
: 다비드 포퍼, 〈헝가리안 랩소디〉

'광시곡(狂詩曲)'으로 번역되는 '랩소디(Rhapsody)'는 어원적으로 고대 그리스 서사시를 노래하면서 여러 나라를 유랑한 음유시인의 작품을 의미한다. 구전문학의 제시 형식에 필연적으로 나타나는 즉흥성 때문에 랩소디는 19세기 낭만주의 작곡가들에 의해 '자유로운 형식을 가진 음악'을 지칭하게 된다. 1810년 피아노를 위해 랩소디가 처음으로 작곡되면서, 랩소디는 각 나라와 지방의 민요나 고요한 리듬을 차

용하여 전설 등을 음악화한 발라드(담시곡)의 성격으로 발전해간다.

랩소디를 대중적이고 국제적인 장르로 만든 사람이 바로 19세기 최고의 피아니스트이자 작곡가인 프란츠 리스트이다. 리스트는 1844년 〈헝가리안 랩소디(Hungarian Rhapsody)〉를 작곡 발표하기 시작하여 총 19곡을 거의 평생에 걸쳐 작곡한다. 헝가리의 곳곳을 방문하면서 거기서 익힌 민속음악을 피아노로 편곡하던 중 즉흥성이 더해지면서 작곡된 것이 리스트의 〈헝가리안 랩소디〉이다. 리스트 〈헝가리안 랩소디〉는 이후 작곡되는 헝가리안 랩소디의 정전이 된다.

보헤미아 출신의 작곡가이자 19세기 가장 뛰어난 기교의 첼리스트이기도 한 다비드 포퍼(David Popper)는 주로 첼로를 위한 비루투오소(명연주가) 작품들을 많이 남긴다. 리스트의 헝가리안 랩소디의 특징들, 즉 탁월한 테크닉과 청중을 단박에 휘어잡을 수 있는 집시의 우울과 격정을 담은 선율들, 마자르 춤곡 자르다슈의 느림-빠름의 교차 구성 등의 특징은 다비드 포퍼 〈헝가리안 랩소디〉에도 그대로 이어진다. 생의 안락함과 편안함을 멀리하고, 유목민적인 삶의 방식으로 정착하지 않고 끊임없이 떠돌아다니는 집시의 정신은 자유와 해방 그리고 도전적 삶의 태도를 표상한다. 구속에서 해방을, 억압에서 자유를 통해 미래로 비상하게 한다. 다비드 포퍼의 매혹적인 곡 〈헝가리안 랩소디〉처럼 현재에 안주하지 않고 끊임없이 미래를 향해 비상하는 그래서 삶다운 삶을 전망해본다.

3

세계 속의
한국 미술

Fascinating Culture and Seductive Human Being

제1장

블루의 교향악
─ 채성필 〈블루의 역사, + & ─〉

1. '거울과 등불'의 기획, 〈블루의 역사, + & ─〉

예술작품은 '있는 현실 그대로'를 비춰주는 '거울'이다. 동시에 '있어야 하는 이상적 세계'를 현시하는 '등불'이기도 하다. 그런데 거울과 등불이라는 예술의 역할은 결코 분리할 수 없다. '있는 현실'의 잔혹함과 무의미함을 고발만 하는 작품이라 할지라도 독자는 그 속에서 반대항인 이상적 현실을 전망한다. 상처 하나 없어 보이는 순백의 이상향이 제시된 작품이라 할지라도 독자는 그 이면에 현실 비판의 절제된 메시지를 읽어낸다. 따라서 하나의 예술작품의 역할 속에서 거울과 등불의 경계선은 사실상 불명확하다. 독자는 그 경계선에 서서 사람과 인생 그리고 현실을 성찰하고 전망한다.

동양/서양, 구상/추상, 절대/표현의 경계에서 양면적인 요소를 아우르는 경계의 작가 채성필은 〈블루의 역사, + & ─〉라는 야심찬 기

획을 새로이 구상한다. 채성필은 '블루'라는 색의 문화사를 통해 재현되는 세계의 모습을 성찰한다. 그리고 기존 블루의 경계를 넘어서 새로운 블루, '있는' 블루를 넘어서 '있어야 하는' 새로운 블루를 제안함으로써 블루와 예술의 미래를 선취한다.

2. 현실과 이상의 땅, '익명의 땅'

채성필의 화폭엔 '있어야 하는' 이상적 세계가 구현되어 있다. 채성필은 인간과 세계를 생성하고 소멸시키는 근원인 오행(五行)의 요소를 담아 캔버스 위에 근원적이고 시원의 세계를 형상화한다. '화수목금토', 은색 가루(金, 火)를 칠한 은빛 바탕 캔버스 위에 흙(土)과 물(水)이 자연스럽게 흐른다. 이 흐름에 작가 스스로 제작한 수수붓(木)을 통해 천지를 창조해간다. 어머니의 나라인 고향 등 작가 내면의 이상적 공간에서 가져온, 문명의 근원적 요소인 흙을 다듬고 손질한다. 여기에 안료를 혼합하여 자신의 혼과 정념을 더한 색을 만들어낸다. 만물을 적시고 생명을 부여하는 '물'은 인류 문명의 결정체인 동시에 순백의 '빛'인 '은'과 함께 캔버스 위에 자연스럽게 흘러내리면서 세계를 형성한다. 작가 채성필의 세계는 유일하고 절대적인 창조주의 의지에 의해서 창조되지 않는다. 그는 근원적 요소인 화, 수, 금, 토가 문자 그대로 자연스럽게 '저절로' 흘러내리고 굳어서 하나의 원형적 세계를 스스로 이루어내길 기다린다. 그리고 작가는 자연 그 자체인 '목'의 수수붓을 통해 이상적이고 근원적인 세계를 완성해간다. 때론

근원으로 가기 위한 과정 속의 고뇌와 현실적 제약이 부분적으로 형상화되기도 하지만, 그의 작품들은 작가의 의지와 생각을 넘어서 자연 그 자체의 근원과 이상을 지향하고 현시한다. 채성필의 화폭 속에 창조된 세계는 그래서 시원의 역동성과 창조의 긴장감 속에서도 눈부시게 아름답고, 평화롭다.

채성필의 작품 속에서 형상화된 태고적 자연과 세계는 '익명의 땅'이다. '익명의 땅'은 그 누구의 세계도 아니기에 우리 모두의 세계이다. 우리는 그의 작품을 통해 '있는' 현실 속에서 '있어야 하는' 이상적 세계를 경험한다. 그 이상적 세계가 바로 자신의 세계임을 자각하고 그 속에서 편안하게 머문다. 작가 채성필의 작품들은 시각적인 동시에 청각적이다. 그의 작품들은 대다수 각각 작품 고유의 울림이 있다. 우리는 작가가 아닌 작품이 말하는 다양한 울림을 눈으로 그리고 몸으로 감지한다. 그리고 대화를 나눈다. 우리 모두는 '머묾'과 '대화'를 통해 자기 스스로가 작품 속에 구현된 세상의 주인임을 자각한다. 우리는 '있는' 현실 속에서 작가 채성필의 화폭에 구현된 세계, '있어야 하는' 세계로 비상한다.

3. 색의 정치학을 넘어서

색의 정치학은 색을 통해 문명/야만, 상(上)/하(下), 성(聖)/속(俗), 귀(貴)/천(賤)의 이분법을 확립한다. 역사적으로 색은 정치·사회·문화적 이데올로기의 기호로 활용되어왔다. '블루'는 색을 정치

역학적으로 활용한 전형적이고, 대표적인 색채이다. 독일 남동부에 원주하던 고대의 켈트족은 기원전 6세기에서 3세기에 브리타니아와 로마, 심지어 소아시아를 침공하여 그들을 지배한 호전적인 민족이었다. 켈트족 전사들은 전투시 얼굴에 힘의 원천인 푸른색을 칠했다. 기원전 1세기 카이사르에 의해 점령당한 이후 켈트족은 지배력을 상실한다. 그럼에도 불구하고 제국 로마에게 켈트 전사의 푸른색은 초록색과 함께 야만과 공포, 위협의 색으로 배척된다. 그러나 이후 푸른색은 성모 숭배에 의해 성의 색으로, 종교개혁에 의해 금욕의 색으로, 산업 발달과 프랑스 대혁명에 의해 자유의 색으로, 괴테 『젊은 베르테르의 슬픔』에 의해 사랑의 색으로, 그리고 청바지 제조사 등에 의해 모두의 색으로 확대되는 등 테제와 안티테제를 반복하면서 오늘날의 블루가 지니는 위상을 확립한다.

채성필의 작품에서는 기존 블루의 세계가 떠나가고, 새로운 블루의 세계가 도래한다. 이분법적 이데올로기를 구현한 기존 블루의 세계를 짊어진 수많은 블루들은 이전의 세계를 마치 상여를 짊어진 모습으로 형상화되어 어디론가 떠나는 듯하다. 그들이 떠난 자리엔 태곳적부터 존재해왔고 보다 강렬하고 강력한 새로운 블루의 세계가 이미 그 본연의 모습을 드러내고 있다. 제국주의의 역사는 자신들의 것이 아닌, 타인의 영토를 갈취하였고, 그들의 이익에 따라 분할 통치한다. 원주민들은 자신의 땅에서 유배당한 노예와 죄수로 억압당한다. 블루는 제국의 역사인 동시에 원주민의 역사이다. 원주민들에게 블루는 고통당한 흔적의 피멍인 동시에 미래를 향한 희망의 빛깔이었다. 기존의 블루에 의해 억압당한 타자들은 새로운 블루를 통해 귀환

을 시도한다. 꽃잎 하나하나가 모여 전체를 형성하고, 이들은 '오래된 미래'를 꿈꾼다. 눈부시게 아름다운 희망의 새 땅 그러나 이전부터 이미 있어 왔던 생명의 땅의 탈환을 꿈꾼다. 미래와 과거 그리고 현재는 하나의 세계 속에 연접하여 공존한다. 작가 채성필은 새롭고 다양한 조형적인 표현을 통해 분할과 배제 그리고 치유와 공존이라는 〈블루의 역사, + & −〉를 기술해간다.

　　작가 채성필의 새롭고 의미심장한 기획 〈블루의 역사, + & −〉는 미술사에서 고대부터 현재에 이르기까지 사용된 '블루'라는 단 하나의 색을 통해 세계사의 흐름을 성찰한다. 예술작품들은 대다수 현실과 사회 속에서 제시되었고, 소비되어왔다. 회화의 중요한 요소인 색채 또한 예술가의 주체적 취향과 개성과 기호에 의해 선택되고 사용되어왔다기보다는, 오랜 세월 예술을 생산하고 소비한 권력자들에 의해 때론 암묵적으로 때론 명시적으로 지정되었다. 고대 제국의 영토 확장과 기독교의 지배 및 종교개혁 등의 세계사의 흐름이 격변할 때 '블루의 역사' 또한 요동친다. 즉 '블루'는 색 자체가 가지는 고유한 본성과 의미가 아닌 세계사의 흐름에 의해 때론 야만과 폭력의 빛깔로, 때론 가장 성스럽고, 때론 금욕적인 빛깔로 규정되어 사용된다. 작가 채성필은 이미 객관적으로 확정된, '있는' 역사인 '블루의 역사'에 '더하고 빼기'를 통해 '있어야 하는' 역사를 자신의 작품을 통해 재현하고자 한다. 그래서 〈블루의 역사, + & −〉 속에는 '있는 거울'로서의 블루의 역사와 '있어야 하는 등불'로서의 블루의 역사 사이의 경계와 간극이 소멸하여 현실과 이상이 함께 공존한다.

4. 조화와 공존을 지향하는 블루의 땅

채성필, 〈블루의 역사(Histoire de Bleu)〉, 130×162cm, Pigments naturels sur toile, 2017
이분법적 이데올로기를 구현한 기존 블루의 세계가 상여를 짊어진 수많은 푸른 개체들에 의해 어디론가 떠나는 듯하다. 그들이 떠난 자리에 태곳적부터 존재해온, 보다 강렬하고 강력한 새로운 블루의 세계가 도래하여 그 본연의 모습을 드러낸다.

채성필의 〈블루의 역사, + & −〉는 언어가 아닌 회화로 된 일종의 문화사이다. 포스트모던 사관에서는 왕과 영웅 중심의 사관인 정치사 대신 정치사의 타자인 문화사를 역사 연구의 한 방법론으로 부각시킨다. 이를 통해 주체/타자의 이분법을 해체하고, 기존 역사에서 배제되었던 타자를 복원함으로써 전체의 역사를 재기술하고 재조명한다. 포스트모던 사학의 문화사가 단순히 문화사를 넘어서 인간과 세계의 전체사를 조망했듯이, 채성필의 블루의 역사 역시 단순히 색의 역사를 넘어서 인간과 세계의 역사를 통찰한다.

채성필의 〈블루의 역사, + & −〉는 원래부터 '있던' 블루의 역사'를 성찰한 결과, 암울한 과거사를 지양한다. 나아가 이상적이고 당위적인 블루의 역사를 제안한다. 이 작업을 통해 55점의 연작으로 기술된 채성필의 〈블루의 역사, + & −〉는 포스트모던 사관의 문화사가 지향했던 바인 문명/야만, 상/하, 성/속, 귀/천의 이분법을 해체한다. 그리고 정치적이고 경제적 이해관계를 떠나 이미 존재한 시원의 블루가 있어야만 했던 그 자리에 작가 채성필이 평소에 창조했던 익명의

땅, 블루의 세계를 재창조한다. 채성필의 〈블루의 역사, + & -〉는 역사적이지만 역사를 초월한, 블루만의 익명의 땅이다. 근원적이고 원형적인 공간이지만, 우리 모두가 조화롭게 공존할 수 있는 세계이다. 그의 기존 작업이 보여줬던 '익명의 땅'이 지향하는 시원과 근원의 세계가 새롭고 다채로운 형상의 블루로 변주되어 우리에게 새롭게 다가온다. 작가 채성필의 개별적인 작품들은 각자의 자리에서 서로 조화와 공존을 이룬 화성으로 눈부신 교향악을 연주한다. 그의 다성적인 울림 속에 우리 개개인 모두가 그 땅의 새로운 주인임을 자각하기를, 새로운 블루가 상징하는 희망과 자유의 땅이 '지금 여기'에서 이루어지길 소망한다.

채성필, 〈블루의 역사〉, 160×160cm, Pigments naturels sur toile, 2017
제국주의 역사는 자신들의 것이 아닌 원주민의 영토를 갈취하고 분할 통치한다. 원주민들은 자신의 땅에서 유배당한 노예와 죄수로 억압당한다. 블루는 제국의 역사인 동시에 원주민의 역사이다.

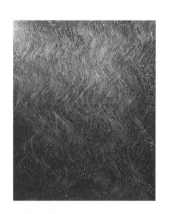

채성필, 〈블루의 역사〉, 162×130cm, Pigments naturels sur toile, 2017
블루는 켈트 전사들에게 힘과 승리의 원천이었다. 켈트를 지배한 로마 제국은 푸른색을 야만의 색으로 규정한다. 이후 기독교의 지배, 르네상스, 종교개혁 등 세계사의 흐름이 격변할 때, '블루의 역사' 또한 요동친다.

초월과 자유를 향한 지평의 순례자
―손파론

1. '각주구검'의 현실 속에 '칼' 쥔 자의 공포

지켜야만 하는 소중한 '칼'을 쥐고 '강'을 건너는 자는 불안하다. 종착점이 어딘지 어떻게 가는지 알 수 없는 강물의 흐름이 두렵고, 딱히 도피할 곳도 없는 좁은 배 안에서 내 소중한 '칼'을 빼앗아갈 것만 같은 타인도 무섭다. '칼'을 안전하게 보전하기엔 너무나 부실해 보이는 '나'도 믿을 수 없고, '칼' 또한 내 모든 것을 다 걸고 지킬 만한 가치가 있는지 때론 의심스럽다. 자신의 '칼'을 지키지 못하고 '칼'과 함께 흘러가는 배에서 스스로 하차해버린, 인생 선배들의 전철 또한 내 삶이 될까 봐 불안하다. 불안은 증폭되어 공포가 된다. '칼'의 존재를, '물'의 흐름을, '타인'의 폭력을, '나'의 부족함을 망각함으로써 잠시 공포를 모면하려 하지만, 순간의 도피는 지속적으로 축적되어 주체할 수 없이 강력한 힘으로 '나'를 절망과 죽음으로 몰아간다. 작가

손파는 그 절망과 공포의 심연에서 예술을 통해 자신을 찾고, 삶을 지탱하며, 구원해줄 '자유'를 꿈꾼다. 손파는 예술 작업들을 통해 매순간 도약하며 비상한다.

2. '해방'을 향한 첫걸음

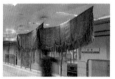

손파, 〈무제〉, 110×210cm, 마대 가변 설치, 강창역, 2006. Subway flow, Courtesy : Gallery Palzo
340명의 사상자를 낸 2003년 대구 지하철 방화 사건에서 손파는 한계상황에 봉착한 현대인의 절망과 불안을 읽어낸다. 손파는 땅콩 마대 조직을 풀어 해체하는 작업 과정을 통해 영혼들과 소통하며 그들을 위로한다.

어린 시절 문경 산골에 전깃불이 들어오던 날 미루나무에 걸린 전깃줄의 팽팽함에서 육신과 정신의 당겨짐, 즉 긴장을 느낀다. 도시 만원버스의 복잡함 속에 자신을 파묻고 싶었던 도시에 대한 동경도 한때의 갈망일 뿐, 꽉 짜여진 도시의 일상과 생계가 그를 숨막히게 한다. 마대처럼 꽉 짜여져서, 얽어져서 그렇게 평생을 살아가야 하는 것이 현대 도시인의 실존적 삶임을 자각한다. 그 숨 막힌 삶은 결국 340명의 사상자를 낸 2003년 대구 지하철 대참사로 귀결됨을 작가는 자신이 살고 있는 도시에서 목격한다. 꽉 짜여진 삶 속에서 몸이 부서져라 평생 일을 한들 남는 것은 장애와 부실한 연금제도로 인한 암울한 미래뿐이었던 퇴직 택시기사가 저지른 대재앙이었다. 전업작가로 살기 이전 생활의 현장에서 분초를 다퉈가며 치열하게 살아야 했던 작가 손파는 이 재앙에서 한계상황에 봉착한 현대인의 절망과 불안을 읽어낸다. 손파는 땅콩 마

대의 조직을 하나하나 풀어 해체하는 작업 과정을 통해 복잡한 지하철에서 스러져간 영혼들과 소통하며 위로한다. 그리고 지하철을 오가는 현대인들에게 우리가 처한 실존적 현실을 자각하게 한다. 손파는 이 작업을 통해 '나'의 자유를, 그리고 현대인들의 자유와 해방을 갈구한다. 작가 손파에게 예술은 곧 '자유'이다.

3. '자유'를 향한 증폭과 지속의 행보

자유는 결코 안주하지 않는다. 현재와 타협하지 않는다. 자유는 낯선 공간으로 나아가며, 새로운 방식을 시도하고, 스스로의 한계에 도전함으로써 삶과 예술의 지평을 넓힌다. 작가 손파는 항상 자기 스스로의 방식과 한계를 '깨뜨림'을 통해, 새로운 재료를 발굴하고 새로운 예술을 창조한다. 새로움의 시도와 창조는 '나'의 현재와 한계를 극복함으로써, 최종적으로 '나'를 자유롭게 한다.

'자유'를 향한 작가 손파는 대학 재학 시절에 이미 구상의 재현성과 형상성을 벗어나 추상으로 나아간다. 캔버스에 형상화하는 기존의 고정관념에서 벗어나 모래와 철을 활용해 부조의 작업을 시도한다. 캔버스의 제한에서 벗어나 캔버스 천을 잇고 묶는 등 끝없이 주어진 재료의 변형을 시도한다. 손파의 끊임없는 도전은 캔버스의 평면성에서 벗어나 3차원의 공간 속에 형상화하는 작업 방식으로 자연스럽게 연결된다. 손파는 조각 작업에서도 흔히 볼 수 있는 목조, 대리석, 금속 등의 재료들과 형상에서 이탈한다. 손파는 자신만이 할 수

있는, 고유한 재료와 작업을 통해 '자신'을 탐색하고, '자신'을 알아감으로써 세상과 타인, 그리고 현재의 자신으로부터 '자유'를 시도한다. 끊임없는 부정과 부단한 창조를 통해 지속적인 새로움을 추구하는 손파의 작품은 '정(正)'의 '반(反)'을 통해 '합(合)'을 지속적으로 추구하는 변증법적 작업의 결과물이다.

선(線)의 팽팽함과 늘림에 대한 작가 특유의 강박관념과 긴장은 '고무'라는 재료로 된 타이어를 찢어서 만들어진 도살당하는 돼지를 통해 형상화된다. 작가 손파는 '고무'라는 재료의 속성을 공장의 제작 과정에서부터 제대로 익혀서 자신만의 성질과 색을 지닌 '고무'를 만들고, 자신만의 작품을 만들어낸다. '고무'의 속성상 조각이 힘들었지만, 빠른 작업을 통해 그마저도 극복해낸 손파는 이후 새로운 재료의 탐색을 통해 이미 익숙해진 '고무'라는 재료로부터 이탈한다.

손파는 자기 자신의 불안과 공포의 근저에 '육체, 몸'을 해체할 수 있는 '뾰족함'이 자리잡고 있음을 직시한다. 손파는 불안과 공포에서 순간적으로 벗어날 수 있는 망각이 아닌, 그 뾰족함에 몰입함으로써 생의 공포에 정면으로 도전하고 승부한다. 들추지 않고 감춰둔 트라우마와 기억들은 사라지지 않고, 축적됨으로써 더욱 강화되어 결국 자신과 자기 주변의 삶을 강력히 위협하기 마련이다. 작가는 그는 뾰족한 재료들, 소뿔과 칼등의 재료를 다룸으로써 불안과 공포를 작품으로 승화한다. 뜻대로, 맘대로 되지 않는 재료들과 그로 인한 난관들을 헤쳐가는 그의 작업 과정은 삶과 세상이 주는 불안과 공포에서 이탈하기보다는 초월하는 과정이다. 칼날들의 이음을 통해 형상화한 작품들은 저마다 초월과 비상을 꿈꾼다. 칼날을 걸으며 파시스트적 속

도에 브레이크를 걸던 현대인의 비극적 실존은 곧 비상 직전의 날개들, 주전자에서 떨어지는 물줄기가 되어 바닥을 치고 수직 상승을 시도한다. 역동적으로 반등하며 솟구치는 힘들, 비상과 초월의 비장감과 긴장감 그리고 당당함과 결연함이 공간을 가득 채운다.

 손파의 뾰족함은 '칼'에서 '침'으로, '해부'에서 '치유'로 전이된다. '칼'에서 느낀 자신과 관객의 공포를 '침'을 통해 해방하고 치유한다. 지식이 축적된 정전들의 권위, 인류가 쌓아둔 유물들의 보고인 박물관은 권위와 위엄으로 무장하여 오랜 세월 인간들의 삶을 억압하고 구속해왔다. 손파는 침으로 책과 의자 등 박물관 시리즈를 통해 오랜 세월 인류가 구축한 정전과 지위를 해체한다. 절대적 지식과 권위에 눌려 자신의 삶을 살지 못한 현대인들의 삶이 자발적인 굴종과 억압, 자기 검열에서 벗어나 참다운 자신과 '자유'의 삶을 향유하기를 작가는 갈망한다. 제작 과정에서 작가의 지문과 피를 통해

左 손파, 〈무제〉, 200×38×190cm, 2010
右上 손파, 〈무제〉, 45×8×31cm, 2010
右下 손파, 〈무제〉, 22×8×38cm, 2011
Knife, Courtesy : Gallery Palzo
칼날을 잇는 힘겨운 작업을 통해 탄생한 작품들은 힘겨운 현실에서 초월과 비상을 꿈꾼다. 파시스트적 속도에 브레이크를 잡던 현대인의 비극적 실존(右上)은 비상 직전의 날개들(右下), 주전자에서 떨어지는 물줄기(左)가 되어 바닥을 치고 수직 상승을 시도한다.

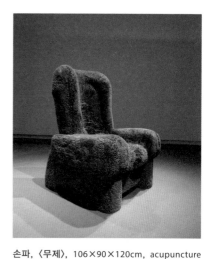

손파, 〈무제〉, 106×90×120cm, acupuncture needle(3,000,000 pieces), 2009
3백 만 개의 침으로 이루어진 의자는 기존 '의자가' 지시하는 지위와 권위의 의미를 해체한다.

손파 박물관 시리즈, Courtesy of Gallery Palzo
左上 〈무제(book in book)〉, acupuncture needle, 32×23×14cm, 2016
左下 〈무제〉, 30×30×43cm, 2012
右上 〈무제〉, acupuncture needle, 21×15×7cm, 2015
右下 〈무제〉, 4×4×15cm, 2012
손파는 침으로 만든 책과 의자 등 박물관 시리즈를 통해 오랜 세월 인류가 구축한 정전과 권력을 해체한다. 절대적 지식과 권위에 눌려 자신의 삶을 살지 못한 현대인들의 삶이 자발적 굴종과 억압, 자기 검열에서 벗어나 참다운 자신과 '자유'의 삶을 향유하기를 작가는 갈망한다.

탄생되는 작품은 바로 누구도 아닌 자기 자신이다. 작품과 대화하고, 다루기 힘든 재료들을 보듬고 어루만지면서 원하는 형상으로 제작하는 과정, 작품에 몰입하는 그 순간만큼은 최소한 모든 것을 망각하고 재탄생되는, 진정한 자유와 영원을 엿보는 소중한 시간들이다.

4. 지속되는 순례

"진리를 알지니, 진리가 너희를 자유케 하리라"(요한복음 8장 32절)고 복음서 저자 요한이 우리에게 선포하였듯이 우리가 평생을 통해 탐구하고, 노력하고, 갈망하는 '진리'가 도달할 최종 목표는 바로 '자유'이다. 삶이라고 하는 것, '나'라고 하는 것은 종종 아니 항상 그 실체를 알기 힘들다. 그래서 '나'로 살아가는 것은 두렵고, 어려운 일이다. 그 공포와 난관을 외면하지 아니하고, 자신의 삶과 몸은 던져 힘겨운 작업을 통해 탐색하고 극복해가는 손파의 작업은 그래서 경이롭고 나아가 경외롭다. 자신으로부터, 타인으로부터, 세상으로부터, 작업 그 자체로부터도 초월하여 진정한 '자유'를 향한 그의 영원한 순례자로서의 작품 활동을 진심으로 응원한다.

제3장
공존과 치유의 〈별들의 들판〉
―심향론

1. 존재의 한계를 넘어서는 관계성

　　살아간다는 것은 '나'를 알아가고, '나'를 인정하고 용인하는 과정이다. 별로 대단하지도 않을 것 같은 이 작업은 우리를 무척이나 좌절시킨다. '나'란 존재는 알면 알수록 비참하고 처참한 존재이기 때문이다. 우리는 모두 가진 것보다는 부족한 것이 많고, 잘하는 것보다는 못하는 것이 더 많다. 화려한 '남'들과 삶의 절정들만을 부각시키는 세상을 인식할 때마다 난 그저 빛도 없이, 이름도 없이 무의미하게 살아가는 존재임이 드러나는 것 같다. 우리는 모두 '빛'이 되길, '별'이 되길 바란다. 그러나 우린 현실 속에서 별빛이 더욱 빛나고 부각될 수 있게끔 감춰진 어둠으로 살아간다. 그리고 마침내 소멸한다.

　　인간 실존의 무의미함과 허무함의 해법을 찾는 것은 철학과 예술 그리고 학문 모두의 과제이다. 몇몇 별들은 획기적인 성과와 업

적들을 통해 세계사에서 불멸의 존재가 되기도 하지만, 이들도 결국 홀로 빛을 발하기에 고독하고 위태롭다. 작가 심향의 '별들의 들판'은 '나'란 존재의 무의미함이 '너'와의 관계성을 통해 새로이 의미가 규정되고 의미가 부여될 수 있다는 하나의 가능성을 제시한다.

2. '심향(沁香)'의 공간, 〈별들의 들판〉

심향의 작품은 실을 통해 '나'를 확장시킨다. '나'는 모든 관계들의 구심점이다. 현실에서의 '나'는 모두 부족한 존재이자 유한자적인 존재이다. 그렇지만 온전하지 못한 '나'들은 각자 별처럼 빛나는 존재가 되길 꿈꾼다. 심향의 '실'은 '나'라는 존재의 한계 그리고 신체적 한계를 연장시켜, '나'를 타인 그리고 세계와 화해하고 연결함으로써 공존을 가능하게 한다. 연결선인 '선'의 부각은 일차적으로는 개별적인 점들인 개인 존재를 약화시킨다. 그러나 그 약화는 존재의 무(無)를 지향하지 않는다. 타인과의 연결을 위해 자신의 존재를 약화함으로써, 오히려 타인과의 관계를 위해 자신을 새로이 재탄생시킨다. 재탄생된 개인은 하나의 점들이 된다. 하나의 점은 상형문자로 풀이하면 '주인 주(主)'의 점에 해당한다. 즉 각자가 지닌 허망한 욕망과 허상을 던져버림으로써 약화된 '나'는 오히려 스스로 새로운 주체로 재탄생된다. 이렇게 재탄생을 통해 형성된 개개인들은 실을 통해 상호 연결됨으로써 서로의 나약함을 나눈다. 점, 선, 색 그리고 여백인 면들이 어우러져 이른바 '심향(沁香)'을 이룬다. 서로의 마음과 마음이 결

합하여 형성되는 물의 향기들은 '우리'들의 새로운 세상, 무한의 공간 인 〈별들의 들판〉을 형성한다.

〈별들의 들판〉은 작가 심향의 영혼에 그리고 감상자들의 마음 에 이미 존재하는 과거의 공간인 동시에 미래에 도래할 이상향이다. 배접을 통해 형성되는 겹겹의 들판들은 축적된 과거의 시간들이다. 심향은 몇 겹의 한지를 배접함으로써 과거에 형성된 관계들을 형상 화한다. 그리고 이 과거의 시간들은 한지를 통해 은은히 그 형상을 현 시함으로써 끊임없이 현재, 미래의 시간과 간섭 현상을 일으킨다. 그 리하여 〈별들의 들판〉에 과거와 현재, 미래를 연결시킴으로써 '너'와 '나'의 관계망에 영속성을 부여한다.

〈별들의 들판〉의 아름다움은 단순한 형상의 미를 초월하여 진 리를 지향한다. 개별적이고 유한자적인 존재의 내면에 이미 구성되어 있는 세계, 현실에서 실행되지 못하기에 항상 가능성만으로 존재하던 세계가 작가 심향에 의해 화폭에서 구현된다. 〈별들의 들판〉은 작가 심향의 존재의 본질과 타인과 소통에의 갈망을 온전히 쏟아낸 심적 공간이자 근원적 공간이다. 따라서 〈별들의 들판〉을 형상화하는 작업 그리고 그를 감상하는 시간은 '나'의 존재, '너'의 존재 그 연결과 소 통을 통해 서로를 치유하는 과정이다. 욕망의 허물을 벗고, 순전하고 진솔한 '나'와 '너'가 대면하는 공간이다.

3. '재영토화'되는 〈별들의 들판〉

심향, 〈Starfield—1509〉, Thread on Hanji, 2015, Courtesy : Gallery Palzo(Photo by Hwang Inmo)

심향은 실을 통해 나의 존재를 약화시키고, 세계를 향해 자신을 확장시킨다. 각 개체는 자신의 존재를 약화시킴으로써 오히려 타인과의 관계를 위해 재탄생된다. 재탄생된 개개인들은 실을 통해 상호 연결됨으로써 서로의 나약함을 나눈다.

'별들의 들판'의 향기는 화폭을 넘어, 마음의 공간을 초월하여 우리의 구체적 삶의 현실 속에 점점 확대되어가고, 또 그래야만 한다. '별들의 들판'의 범위에는, '나'와 '너'와의 관계의 확장성에는 제한이 있을 수도, 있어서도 안 된다. '별들의 들판'을 마음에 품은 '나'는 비록 혼탁한 세상 속에서 살아갈 수밖에 없더라도 당당히 자신의 모습으로 설 수 있게 된다. '너'라는 존재 또한 '별들의 들판'을 통해 거짓된 '나'를 깨고 온전한 자아를 들여다보고, 그 가능성을 직관한다. 이를 통해 '너'와 '나'는 존재의 한계를 초월하여 각자의 미래, 그리고 '너'와 '나'의 관계를 조망한다.

심향의 작업들은 존재 저편에 존재하여 '너'와 '나'와의 관계를 이어줌으로써 인간 실존의 무의미함을 극복하게 하는 관계망을 드러낸다. '나'란 존재의 무의미함은 바로 '너'의 존재 그리고 '너'와의 관계망을 통해 극복된다. 작가 심향의 '별들의 들판'이 보다 넓은 삶의 들판 속에서 보다 많은 별들로 형상화되길, 도타운 사랑과 인정 그리고 피할 수 없이 쏟아지는 소낙비를 흠뻑 맞은 자들의 동지애와 우정들이 깊은 맘속에 널리 널리 향을 퍼뜨리길 기원한다.

심향, 〈Starfield-1701〉, 187×95cm, Thread on Hanji, 2017,
Courtesy : Gallery Palzo(Photo by Hwang Inmo)
점, 선, 색 그리고 여백의 면들이 어우러져 이른바 '심향(沈香)'을
이룬다. 서로의 마음과 마음이 결합하여 형성되는 물의 향기들은
'우리'들의 새로운 세상, 무한의 공간인 '별들의 들판'을 형성한다.

심향, 〈Starfield-1708〉, 45.6×45.6cm, Thread on Hanji, 2017,
Courtesy : Gallery Palzo(Photo by Hwang Inmo)
〈별들의 들판〉의 향기는 화폭을 넘어, 마음의 공간을 초월하여 우
리의 구체적 삶의 현실 속에 점점 확대되어가고, 또 그래야만 한
다. 심향의 작업들은 존재 저편에 존재하여 '너'와 '나'와의 관계를
이어줌으로써 인간 실존의 무의미함을 극복하게 하는 관계망을 형
성한다.

제4장

존재의 고고학과 관계의 계보학
― 김완론

1. '지금 여기'에 존재하는 '너와 나'

　　작가 김완은 '지금 여기'에 존재하며, '지금 여기'를 형상화한다. 김완에게 시간은 의식 속에서 '지속'되는 존재들의 흔적이다. 과거의 기억과 미래의 기대는 골판지 하나하나로 환원되어 하나의 작품으로 '지금 여기'에 존재한다. 따라서 김완의 작품들은 '지금 여기'에 서서 축적된 과거를 디디며, 미래를 가리킨다.

　　자신의 기를 불어 넣으며 하나하나 어렵게 잘라낸 골판지 한 겹, 한 겹은 '그때 그곳', 과거에 머물렀던 시공간 속에 남겨진 존재의 흔적들이다. 화폭에 잘라낸 골판지 하나하나를 어루만지며 켜켜이 쌓는 작업은 '지금 여기 자신을 있게 한 '사건들'과 각 '존재'들, 그리고 그 모든 것들과 작가 자신과의 관계를 현재의 시공간에 호출하는 행위이다.

과거에 있었고, 미래에 있게 될 '사건들'과 '존재들'은 작가 김완이 부여하는 '빛(light)'과 '만짐(touch)'에 의해 '지금 여기'에 다양한 색과 형상으로 변주되어 현시된다. '만짐'에 의해 하나의 색들은 잔잔한 파문을 일으키며 수많은 색들로 변주된다. '빛'에 의해 '나'란 존재의 '심연(darkness)'이, 그리고 오랜 시공간에 의해 형성된 '너'란 존재, 그 한 겹 한 겹이 오롯이 드러난다. '너와 나(You & I)'는 '빛'과 '터치'에 의해 서로의 살아온 존재의 색을 감지하며 관계한다. '지금 여기' 있는 '너'와 '나', 그리고 서로의 관계를 탐색하는 김완의 작업은 존재의 고고학이자 관계의 계보학이다.

2. 존재의 심연을 드러내는 빛과 터치, 존재의 고고학
　 : 〈Light & Darkness〉〈Touch the color〉〈Touch the line〉

　　김완의 작품 속에 형상화된 인간 존재는 관념적이거나 초월적인 존재가 아니다. 그(혹은 나, 너, 우리)들은 세상 속에서 살아가는, 평범하고 구체적인 인간 존재들이다. 김완의 작품들은 현실의 시공간을 초월하지 않고, 현실 속에 밀착해서 살아가는 인간 존재들의 의식과 무의식을 겹겹이 쌓인 골판지를 통해 형상화한다. 김완 작품 속에는 인간 존재들이 꿈꾸는 '있어야 하는' 세계, 즉 미래에 존재할 것만 같은 이상적 현실이 결코 현재를 살아가는 존재의 현실과 분리되지 않는다.

　　김완은 작품 속에서 존재의 '근원'과 '원형'을 인위적으로 구축하여 추구하지 않는다. 작가 김완에게 인간은 플라톤의 이분법적인,

본질들의 그림자에 불과한, 미천한 존재가
아니다. 김완에게 개별적인 인간들은 '이미
존재'하는, 그 자체로서 하나하나가 '근원'
이자 '원형'이다. 제품을 포장하고 버려지
는, 보잘것없는 골판지에 불과한 인간 존재
라 할지라도 작가 김완의 작업과정을 통해
서 다듬어지고, 만져진다면 아름답고 심오
한 작품으로 재탄생된다. 김완 작가의 작업
은 존재가 마땅히 지녔어야 할 모습, 개별
존재가 원래 지니고 있었던 형과 색, 즉 존
재의 가치와 의미를 드러냄으로써 존재의
정체성과 생의 의미를 발견하게 하는 일련
의 행위이다.

김완, 〈Darkness & Light〉, 110×160cm, 2015,
Courtesy : Gallery Palzo
빛의 선이 소멸되는 지점에 존재와 타인의 시
선은 교차된다. 각 개체는 타인과 시선을 공유
하면서 서로 관계를 형성한다. 때론 작품 내부
에 때론 그 연장선상인 작품 외부에 존재하는
그 지점이 바로 존재가 타인과 세계를 향해
디디는 존재의 첫걸음이다.

　　　김완에게 빛은 존재의 심연을 드러
내는 중요한 요소이다. 태초의 빛은 카오스
의 혼란에 질서를 부여했다. 태초의 빛은 규정할 수 없었던 어둠과 혼
돈의 세계에 조화와 균형의 코스모스를 이룩하려는 신의 의지였다.
그러나 김완의 빛은 무질서한 세계가 아닌 존재를 향한다. 존재는 심
연의 어둠(Darkness) 그 자체이지만, 부정적이라기보다는 오히려 무한
한 가능성을 지닌 존재이다. 따라서 김완의 빛은 어둠 속 심연인 인간
존재를 계몽하고 교정하려 하지 않는다. 김완 작품 속의 빛이 어둠에
비치면, 존재는 그저 원래 지니고 있던 자신의 본질과 심연을 드러낼
뿐이다. 김완의 빛은 강력하지만, 폭력적이거나 강제적이지 않다. 빛

김완, ⟨Lightscope⟩, 70×120cm, Mixed Media, 2016, Courtesy : Gallery Palzo

김완의 빛은 강력하지만, 폭력적이거나 강제적이지 않다. 빛에 의해 어둠이란 존재는 또 다른 존재로 변이되거나 승화하지 않는다. 그 자체로서 '근원'이자 '원형'인 존재는 자신이란 존재 본연의 모습을, 그 존재의 결을 타인과 세계에 숨김없이 드러낸다.

에 의해 어둠이란 존재는 또 다른 존재로 변이되거나 승화하지 않는다. 그 자체로서 '근원'이자 '원형'인 존재는 자신이란 존재 본연의 모습을, 그 존재의 결을 타인과 세계 속에 숨김없이 드러낸다.

김완은 재료인 골판지를 다듬고 '만진다(Touch)'. 색을 다듬고, 선을 다듬는다. 그러나 터치를 통해 작가의 의도대로 새로운 형상을 만들어가지 않는다. 김완은 오히려 색과 라인을 만졌을 때, '마멸'된 양상 그 자체를 형상화한다. 레비나스는 '마멸'을 존재를 약화시키는 것이 아니라, 타인을 향해 자기를 여는 것으로 규정한다. 김완의 작품 속에 형상화된 터치로 인한 색과 선의 마멸은 타인을 향해 자기 존재를 열어가는 과정으로 규정될 수 있다. 작가 김완에게는 작품의 완결과 완성을 통해 순간을 지속하고 불멸하려는 욕망이 존재하지 않는다. 터치를 통해 마멸된 작품은 바로 그 불순한 욕망이 무너진 흔적들이다. 터치를 통해 통일되고 일관되고 동일한 색은 눈부신 색의 스펙트럼으로 변주되며, 폐쇄적이고 일방향적인 선은 다양한 방향의 선으로 뻗어나간다. 이를 통해 개별 존재는 타자를 향해 그리고 우리가 살아가는 세계를 향해 말을 건네며 소통을 시도하게 된다.

3. 관계의 계보학 : 〈You & I〉

빛에 의해 자신을 드러낸 존재, 터치에 의해 자신의 욕망을 마멸시킨 존재는 타인과의 관계를 형성하려 한다. 빛의 선이 소멸되는 지점, 그리고 색이 마멸된 그 소실점에 존재와 타인의 시선은 교차된다. 그리고 시선을 공유하면서 서로 관계를 형성한다. 때론 작품 내부에, 때론 그 연장선상인 작품 외부에 존재하는 그 지점이 바로 존재가 타인과 세계를 향해 디디는 존재의 첫걸음이다. 개별 존재가 타인과의 관계를 형성할 때, 인간 존재는 타인과 함께 할 무한한 미래의 시공간으로 확장되고 성장한다.

김완, 〈You & I-Gap〉, 40×60cm, 2015, Courtesy : Gallery Palzo
개별 존재가 타인과 관계를 형성할 때, 인간 존재는 타인과 함께 무한한 미래의 시공간으로 확장되고 성장한다. 서로 다른 존재인 '나'와 '너'의 완벽한 합일한 현실 속에서 이루어지지 않는다. 아무리 밀접한 관계의 '너'와 '나'라 할지라도, '틈'은 존재하게 되어 있다.

세상엔 무수한 관계의 사람들이 존재하듯, 김완 작품 속의 '너'와 '나'의 관계 역시 다양한 색으로 연출된다. '너'와 '나'는 서로 다른 색과 크기의 외적 내적 공간에서 머물기도 하고, 상호 침투하기도 한다. 서로 다른 존재인 '나'와 '너'의 완벽한 합일은 현실 속에서 이루어지지 않는다. 아무리 밀접한 관계의 '너'와 '나'라 할지라도, '틈'은 존재하게 되어 있다. 그 틈의 형상 역시 관계만큼이나 다양하다. 김완은 그 가운데에서 '너'와 '나'의 과거를 성찰하고, 현재를 점검하며 미래를 모색한다.

4. '봄'을 향한 '감옥으로부터의 사색'

김완, ⟨Lightscape–Sky⟩, 70×70cm, 2012.
Courtesy : Gallery Palzo.
인간 존재는 인생이란 세상이란 '감옥 속에서 사색'한다. 감옥 속에서 '바다', '하늘', '봄'을 꿈꾼다. 김완의 일련의 작업들은 '지금 여기' 감옥 같은 세상 속에 '봄'을 부르는 주술적 메시지들이다.

인간 존재가 자신만의 고유한 인식의 공간에 갇혀서 평생을 살아 갈 때 우리는 감옥과도 같은 세상 속에서 살아간다고 할 수 있다. 또한 혼탁한 세상의 정치적 경제적 제도와 현실이 인간 존재를 무저갱으로 끌어내리기도 한다. 인간 존재는 인생이란, 세상이란 '감옥 속에서 사색'한다. 감옥 속에서 생명의 시원이자 원류인 '바다'를 그리워하고, '하늘' 그리고 '봄'을 꿈꾼다. 김완 작가의 일련의 작업들은 '지금 여기'의 감옥 같은 세상 속에 '봄'을 부르는 주술적 메시지들이다. 갖가지 형태의 차별과 제약 속에서 고통받으면서 살아가는, 골판지처럼 버려진 존재인 사회적 약자가 존재 본연의 가치를 회복하고 타인과의 진정한 관계를 맺음으로써 보다 공평한 세상이란 현실인 '봄' 속에서 살아가길 갈망하고 응원하는 기도문이다. 그래서 김완의 작품들은 따스하다. 활짝 열린 '하늘' 문과 '바다' 길이 우리 존재들을 '봄날'로 인도한, 그리 멀지 않은 미래에 작가 김완의 작업들의 의미가 새로이 재조명되길 간절히 열망한다.

4

해방과 자유의
서사들

―미디어 단평

Fascinating Culture and Seductive Human Being

제1장

인류의 오래된 미래 '헝거게임'에서 살아남기
─ 영화 〈헝거게임〉

'헝거게임'은 '매달다', 즉 교수형 게임을 뜻한다. 죄인들을 처형하듯이 각 구역의 남녀 청소년 한 명씩을 뽑아서 하는 일종의 리얼 서바이블 게임이다. 12구역의 남녀 총 24명은 추첨이나 자원을 통해 선발되고, 이들은 헝거게임에 참가해서 다른 참가자 23명을 모두 죽여야 살아남는다. 남을 죽이지 않으면, 자신이 죽는다. 헝거게임을 개최하는 이유는 권력에 대해 반란을 일으킨 자들에 대한 처벌인 동시에, 앞으로 반란을 꿈꾸지 못하게 하기 위해서이다.

무려 75년 전 13구역은 캐피톨에 저항해서 반란을 일으켰다. 캐피톨은 13구역의 반란을 진압하고, 두 번 다시 반란을 꿈꾸지 못하도록 각 구역이 반란의 결과를 해마다 기억하게 한다. '헝거게임'이란 처벌 행사를 통해서, 각 구역들은 청소년들의 피를 제물로 바침으로써 반란의 대가를 치르고, 캐피톨의 권력과 무력에 순응한다. 캐피톨과 권력은 헝거게임을 통해서 전 세계의 과거와 현재, 그리고 미래를

통치한다. 피지배인들은 캐피톨의 무력에 의해 일상 속에서도 그들이 조정하는 끈에 매달려 캐피톨이 사용할 자원을 생산하는 의무를 다한다. 캐피톨과 권력은 각 구역들이 바치는 조공물을 통해 '해피 헝거게임'을 즐기며 '평화'로운 나날을 보낸다.

캐피톨에서 캐피톨과 전 지역에 독점적이고 강제적으로 내보내는 방송은 헝거게임을 축제와 놀이로 수용하게 한다. 캐피톨 주민들에게 헝거게임은 축제이고, 스포츠이고, 놀이이다. 그러나 각 구역에게 헝거게임은 공포의 현실을 집약적으로 잘 보여주는 전형적 통치의 한 형식이다. 굶주림과 질병으로 인한 고통을 참다 참다 극한에 내몰리면 구역의 주민들은 캐피톨로부터 식량이나 약품을 빌린다. 채무자들은 헝거게임에 뽑혀 조공인이 될 확률이 높아지게 된다. 헝거게임은 죽음의 게임이다. 조공인들은 캐피톨의 번영과 안녕 그리고 오락을 위해 살육당한다. 해마다 열리는 헝거게임으로, 캐피톨의 시민들은 캐피톨의 독재정에 대한 비판적 지성을 상실한 채 조공인들이 흘리는 피에 열광한다.

75년간 캐피톨의 지배와 폭력에 대한 각 구역의 불만과 저항은 이미 극한에 치달았다. 각 구역의 주민들 그리고 캐피톨의 비판적 지성인들은 판엠을 태워 날려버릴 '판엠의 불꽃'의 도화선, 즉 메시아를 기다린다. 12구역의 자원 조공인 캣니스 애버딘이 바로 '불타는 소녀', '판엠의 불꽃'인 메시아이다. 헝거게임에서 그녀의 인간적인 활약은 캐피톨의 통치에서 벗어나려는 각 구역 주민들에게 감동을 불러일으킨다. 2차에 걸친 헝거게임에서 그녀의 활약은 혁명의 도화선이 되어 각 구역을 단합시켜 캐피톨에 반란을 일으킨다. 그리고 결국 승

리한다.

영화에서의 '헝거게임'은 단순히 경기장에서만 진행되지 않는다. 캣니스 애버딘으로 대변되는 각 구역의 피지배인들은 경기장 밖에서도 이미 생사를 넘나드는 헝거게임 속에 내던져진 존재이다. '캐피톨만의 평화'를 유지하는 '평화유지군'은 조금이라도 반캐피톨적인 행위를 하는 주민들을 가차 없이 죽인다. 반란과 전쟁은 판엠의 전 인류가 멸망해버릴 것을 걱정할 정도로 서로가 서로를 죽고 죽이는 헝거게임이다. 반군은 혁명에 성공한 이후에도, 자신의 통치와 지배를 방해하는 사람들을 죽이고, 캐피톨 아이들을 가지고 하는 최후의 헝거게임을 계획한다. '혁명의 상징'인 캣니스는 대상이 그 누구이든 모든 이들의 삶에서 '헝거게임'을 제거한다. 그녀는 반군의 지도자인 코인 대통령을 죽임으로써 헝거게임을 영원히 추방한다. 그리고 판엠은 평화를 되찾는 것으로 소설과 영화는 끝난다.

영화 〈헝거게임〉은 이른바 '오래된 미래'이다. 미래 인류의 모습인 판엠은 인류 역사상 가장 광범위하고 강력하게 통치한 로마제국의 콜로세움을 모티프로 삼고 있기에 '오래된 미래'이다. 고대 로마제국의 황제 네로(스토우), 철학자 세네카, 역사가 플루타르크 등등의 이름들이 등장한다. 12부족은 이스라엘의 열두 지파를 연상하게 하고, 가장 취약한 12부족의 대표자인 캣니스는 가장 약한 부족 유대 민족에서 태어난 메시아 예수 그리스도를 떠올리게 한다. 텍스트에서 사용된 시공을 초월한 인류의 보편적 상징, 즉 원형 상징들은 다음과 같은 메시지를 전달한다. 콜로세움에서 자행된 과거의 학살은 현재에

도, 미래에도 반복될 '오래된 미래'의 모습이고, '헝거게임'은 각 시공간에서 변형되어 자행되는 것이라고……. 영화 〈헝거게임〉은 피지배층을 향한 메시지이다. 어떠한 이념을 가진 통치자, 지도자가 들어서더라도 '헝거게임'은 영원히 지속된다는 것이다. 따라서 정치가들과 언론에 현혹되지 말고, 단합 단결하여 보다 나은 현실을 만들기 위해 감시와 투쟁을 지속해나가야 할 것을 주장한다.

제2장
'위대한 유산'을 위한 아버지 죽이기
―〈동네 변호사 조들호〉

드라마 〈동네 변호사 조들호〉는 '아버지'와 '아들들'에 관한 이야기이다. '아버지들'은 그들의 '위대함' 때문에 '부패했다.' 아니 정확하게 말하자면 그들은 부패했기 때문에 위대했다. 그들은 '부패'를 통해 부를 축적했고, 권력을 가졌고, 명성을 얻었다. 가진 자들은 부패와 사익에 근면 성실했고, 못 가진 자들은 생존을 위해 근면 성실했다. '아버지들'의 위대함으로 대한민국은 절대 빈곤에서 벗어날 수 있는 위업을 달성했다. 반면 아버지들의 '부패'는 못 가진 자들만의 '헬조선'을 창조했다(흔히들 이야기한다. 대한민국은 돈만 있으면 정말 살기 편한 나라라고). 용산 참사, 세월호 참사, 옥시크린 사태, 불법 해고, 대기업의 횡포 등 약자와 타자들은 도무지 현실 속에서 맘 편히 그리고 몸 편히 살아갈 수 없는 사회를 만들었다. 중요한 것은 그 '헬조선'의 영토가 이제는 점점 더 확장되어간다는 것에 있다. 도시 하층민뿐만 아니라 중산층도 헬조선에서의 생존을 걱정하면서 허덕이면서 사는 것,

이것이 21세기 초 대한민국의 현주소이다.

〈동네 변호사 조들호〉에서 형상화된 헬조선의 아들들은 크게 두 부류이다. 자수성가하지 못한 아들들은 나약하거나 혹은 순수하다. 나약한 재벌 2세 마이클 정(이재우 역)은 아버지의 재력만 믿고, 살인과 시신 방화를 저지르고도 현실에서 죗값을 치르지 않고 활개 치며 산다. 순수한 아들들 중 신지욱(류수영 역)은 교과서적인 성실함과 법과 원칙을 수호하는 검사이고, 장혜경(박솔미 역)는 국내 최고 로펌 회사를 물려받을 유능하지만 부패하지 않은 변호사이다.

신지욱과 장혜경이 순수한 이유는 타고난 성품이 착해서가 아니다. 이들이 법과 정의, 원칙적으로 살아갈 수 있었던 것, 그들 아버지와 다를 수 있었던 이유는 단 한 가지이다. 아버지들의 유산덕분에 부패하지 않고서도 대한민국 사회의 권력층이 될 수 있었기 때문이다. 아버지들은 자신의 부, 권력, 지위를 아들들에게 유산으로 세습하고자 한다. 아버지들은 그것을 부모 사랑의 유일한 방식이라고 굳게 믿는다. 나약하거나 순수한 아들들은 자신의 아버지들을 존경하며, 그 사랑을 무비판적으로 수용하려 한다.

여기에 생물학적이고 개인적 '아버지들'로부터 자유로운 고아, 동네 변호사 조들호가 등장한다. 아버지로부터 버림받아 보육원에서 자란 조들호에겐 아버지에게 물려받을 유산은 없다. 그래서 아버지들에게 갚아야 할 빚도 없다. 보육원장님은 또 다른 사회적 '아버지'이다. 그에겐 갚아야 할 '사랑의 빚'과 '사회적 빚'이 존재한다. 그 빚을 갚으면서 살아가는 조들호의 모습이 바로 우리 사회가 나아가야 할 대안을 제시하는 부분이기도 하다. '나'의 '나 됨'엔 자신이 잘나서,

또는 아버지를 잘 만나서라기보다는 바로 우리 대한민국이라는 공동체가 있음을 자각하고, 늘 사회에 갚아야 할 부채감으로 책임을 다하라는 메시지이다.

　동네 변호사 조들호는 완벽한 슈퍼맨이다. 우선 슈퍼맨인 그는 강력하다. 아버지들의 부패로 고통 받는 헬조선의 약자들을 위해 동분서주하는 슈퍼맨 조들호의 활약은 눈부시다. 모든 재판에서 승소하고, '아버지들'은 조들호로 인해 모든 것을 상실한다. 그리고 자신들의 과오를 인정하고 참회하는 모습을 보이기도 한다. 아들들 또한 슈퍼맨인 조들호에게 감화를 받아 사회의 빛과 소금으로 거듭난다. 나약한 아들, 마이클 정은 죗값을 치르기 위해 감옥으로 갔다. 순수한 아들 1 신지욱 검사는 자기 아버지의 죄를 파헤쳐 검찰의 등불이 된다. 순수한 아들 2 장혜경 역시 아버지의 위법 사실을 인정하고, 아버지를 감옥에 보내 죗값을 물게 한다. 그래서 조들호는 강력한 슈퍼맨이다.

　그러나 여기서 간과해서는 안되는 것이 바로 그 '슈퍼'라는 것에 있다. '맨'으로서는 절대로 불가능한 현실이라는 것을, 이 드라마는 끊임없이 주지시킨다. 그러나 드라마 〈동네 변호사 조들호〉는 불가능한, '있어야 하는 현실'을 제시하는 것은 현실엔 존재하지 않는 결말을 통해 단순히 대리만족을 제공하는 것에서 멈추지 않는다. 〈동네 변호사 조들호〉는 '세대 설정'을 통해 시청자들에게 그리고 이 사회에 지속적으로 질문을 던진다. 그것은 바로 유산에 관한 질문이다. 자라나는 세대들을 위해 우리는 무엇을 남겨야 하는가. 무엇을 남기

는 것이 부모의 진정한 사랑인가……

　　우리 자식들에게 진정한 사랑의 유산을 남기기 위해 우리 사회를 이끄는 4, 50대 중간 세대들은 아버지들의 유산에 기대지 말고, '체질 개선'을 해야만 한다고 주장한다. 천박한 자본주의가 이루어놓은 변칙과 반칙의 대한민국을 이젠 한 단계 성숙시켜 지향해야 할 새로운 가치를 창출해야 할 것을 조들호는 주지시킨다. 지금은 '슈퍼맨'만이 가능한 현실이지만, 언젠가는 평범하고 상식적인 '맨'들이 모여 진정한 의미에서 '기회 균등'으로서의 평등과 법과 원칙에 입각한 분배가 이루어지는 대한민국이 되길 기원한다.

제3장

자유와 해방의 복합적 예술품
─ 박찬욱의 영화 〈아가씨〉

한시를 보다 보면 옛사람들의 무한한 능력에 감탄할 때가 많다. 압운법, 평측법, 그거 다 지켜가면서, 기승전결의 흐름을 내면화시켜서, 정감의 흐름을 깊이 있고, 격조 있게 그러면서도 절절하게 할 말 다 털어놓는 기술이라니……. 얼치기들은 감히 흉내도 못 낼 듯한 장르가 바로 한시이다.

영화 〈아가씨〉를 보는 느낌이 바로 그것, 아니 그 이상이다. 하나의 서사구조, 기/승/전/결 그거 다 지켜가면서 페미니즘, 탈식민주의, 포스트모더니즘, 심리주의, 동성애, 계급과 계층의 문제 등등 모든 것을 다 담고 있다. 그것도 박찬욱의 이전 영화처럼 '심각하고, 무겁고, 복잡하게'가 아닌, '흥미롭고 가볍고 단순하게' 그리고 너무나 자연스럽게, 물 흐르듯이 풀어낸다. 모든 사람들이 볼 수 있는 대중영화이지만, 소수의 전문 비평가들 역시 흥미를 가지고 몰입할 수 있는 작가주의 영화이다. 한시는 특수 엘리트 집단의 고급문화이지만,

박찬욱의 영화 〈아가씨〉는 대중문화와 고급문화의 경계 사이에 있다. 작가주의 감독들에겐 서운한 이야기일 지도 모르겠으나, 애시당초 영화라는 장르의 정체성이 바로 그 경계에 있는 것이 아닐까 한다.

1. 거인 남성들 머리 위 여성 난쟁이들의 전쟁

세라 워터스의 소설 『핑거스미스』를 영화로 만든 아가씨의 기본 스토리는 정말 심플하다. 코우즈키(조진웅 분)는 조선인이다. 일본인이 되고 싶어, 조선인 아내(사사키, 김혜숙 분)를 버리고 일본인 여자(히데코의 이모, 문소리 분)와 결혼한다. 히데코(김민희 분)는 조실부모하고, 이모도 자살해서 죽은 집에서 후견인 이모부 코우즈키의 엄격한 훈육을 받으며 성장한다. 히데코는 커다란 집에 유폐된, 초상화 같은 존재이다. 초상화가 집을 아름답게 꾸며주고 주인에게 예술적 감흥을 가져다주듯이, 히데코는 그림처럼 예쁜 외모와 탁월한 낭독 실력으로 남성들에게 판타지를 제공한다. 사기꾼 백작(하정우 분)은 히데코의 막대한 재산을 노리고 코우즈키로부터 히데코를 탈출시킬 계획을 세운다. 본명 숙희, 작전명 옥주, 일본 이름 타마코 등 다양한 정체성을 지닌 숙희(김태리 분)는 다양한 이해관계가 거미줄처럼 복잡하게 얽힌 전투에서 히데코와 연합하여 승리하고 부와 자유 그리고 사랑을 모두 쟁취한다.

2. 제국주의와 남성의 지배와 부르주아의 타락상

영화의 주 배경인 히데코의 집 자체가 19세기와 20세기 초반 제국주의의 지배상의 환유이다. 히데코의 집은 주인의 요구로 영국식 건물과 일본식 건물이 기형적으로 결합되어 있다. 집의 원주인이든 현 지배자이든 모두 제국 일본의 식민지 지배의 찌꺼기인 친일파들이 그 집의 권력자로 등장한다. 따라서 집의 전체적 분위기는 음산하며, 원조가 아닌 가짜가 지니는 콤플렉스의 부산물들(초상화 및 장식물, 건출물 등)이 곳곳에 배치되어 있다.

왕과 귀족을 몰아내고 새로운 권력으로 등장한 부르주아 집단은 태생적 콤플렉스를 지닌다. 가짜 제국주의자들의 집 자체는 왕비와 아이들의 초상화가 곳곳에 걸리고, 바로크식 계단과 완벽한 실내 정원의 모습 등등으로 귀족의 권위와 위용을 내뿜는다. 히데코 집에 걸린 초상화들은 17세기 스페인 궁정화가 디에고 벨라스케스(Diego Velázquez)의 초상화를 연상시킨다. 부모를 잃고, 후견인과 시녀들에 의해 구성된 히데코 집안의 상황 자체가 벨라스케스의 그림 〈시녀들 (Les Ménines)〉의 영화적 재현이라고 할 수 있다. 〈시녀들〉에서는 마르가리타 공주를 둘러싸고 있는 시녀들, 그리고 모서리에 벨라스케스 자신, 오른쪽 구석에 마르가리타의 아버지 어머니인 왕과 왕비가 조그맣게 그려져 있다. 이 그림에는 태생적으로 한계가 있는 궁정화가 벨라스케스 그리고 각 시녀들의 신분 상승의 의지가 그려져 있다. 특히 그림 속에 등장하는 벨라스케스는 산티에고 기사단의 붉은 십자가가 드러나는 상의를 착용하고 있는데, 벨라스케스가 실제로 기사단이

디에고 **벨라스케스**, 〈시녀들〉, 318×276cm, 1656, Musée du Prado, Madrid(Espagne) 부모를 잃고, 후견인과 시녀들에 의해 구성된 히데코 집안의 상황 자체가 벨라스케스 〈시녀들〉의 영화적 재현이라고 할 수 있다. 영화 〈아가씨〉 속의 남자 주인공들은 벨라스케스처럼 가짜들로 신분 상승을 꿈꾸는 사람들이다.

된 것은 그림이 완성된 지 3년 후의 일이다. 따라서 이 그림에 벨라스케스의 신분 상승의 욕망이 투영되었다고 해석한다.

영화 속의 남자 주인공들은 벨라스케스처럼 모두 가짜들로, 신분 상승을 꿈꾸는 사람들이다. 벨라스케스의 귀족 초상화를 걸고 생활하지만, 신흥 부르주아처럼 권력을 장악하기도 했지만, 그들의 삶은 부르주아의 이면, 성적 타락 그 자체이다. 코우즈키와 그 주변의 남자들(실체는 모르지만, 부르주아 계급 같아 보이는 남자들)은 마네의 사실주의 그림의 복제판처럼 퇴폐적이고 은밀한 관음증과 성적 판타지에 빠져서 생활한다. 그들은 하데코가 읽어주는 포르노 소설들에서 장면들을 상상하며, 성적 희열을 느낀다. 문학비평가들의 흉내를 내며 평을 하며 덧칠을 해본들, 그들의 저열한 본바탕은 감출 수 없다.

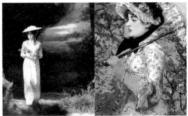

영화 〈아가씨〉의 몇몇 장면들은 부르주아 계급의 타락을 노골적으로 형상화하는 마네 그림의 복사판이다.

그들이 꾸며낸 바로크식 정원 역시 한 모서리엔 클림트의 그림이 재현된다. 클림트의 그림은 에로티시즘의 극단을 적극적이고 긍정적으로 추구하면서 부르주아의 엄격한 성도덕 이면에 숨은 은밀히 자행되는 성적 타락을 전방위적으로 공격한다. 특히 클림트의 풍경화에서는 겹겹이 가려진 나무끝 소실점에 집을 배치하여 가릴수록 오히

클림트는 풍경화에서 겹겹이 가려진 나무끝 소실점에 집을 배치하여 가릴수록 오히려 집중되는 구도를 사용한다. 영화 속 남성들의 욕망, 부르주아의 엄격한 성도덕 이면에 은밀히 자행되는 성적 타락 및 신분 상승에의 욕망은 숨길수록 부각된다.

려 집중되는 구도를 사용하였는데, 박찬욱 감독은 이 풍경화에 보이는 모습을 영화의 배경으로 그대로 화면에서 재현한다. 가짜 백작과 코우츠키의 욕망의 결말과 그 욕망을 바라보는 박찬욱 감독의 시각이 이 풍경화를 통해서 재현된다.

3. 여성-주변인들의 반란과 남은 과제

숙희는 영민하고, 당돌하다. 가짜 백작은 숙희를 협박할 때 남성의 성적 우월감을 활용한다. 프로이트, 라캉 등 남성 심리주의자들은 여성이 남근에 대한 욕망이 있음을 주장한다. 이 남근주의는 후에 페미니스트들에 의해 집중 공격을 받게 된다. 남성우월주의의 대변인 가짜 백작은 숙희의 손을 자신의 남근에 대며 숙희에게 작전을 수행하라고 강요한다. 숙희는 자신의 유익을 위해 작전은 수행하되, 백작의 남근 크기와 자신의 불쾌함을 표현하며 백작이 지닌 남근주의,

남성우월주의를 한 방에 무화시킨다. 히데코 역시 마찬가지이다. 백작은 자신의 성적 매력을 통해 히데코를 유혹할 생각이었으나, 레즈비언인 히데코는 시작에서부터 백작의 스텝을 꼬이게 만든다. 그리고 백작의 설계가 아닌, 자신의 주도적 작전 설계로 자유를 쟁취할 방법을 모색한다.

이러한 숙희와 히데코가 작전 수행 중 서로 사랑에 빠져 편을 먹었다. 결과적으로 숙희와 히데코는 코우즈키가 애지중지하던 책들을 모두 물에 빠트리고 집을 탈출한다. 백작은 코우즈키에 잡혀서 손가락을 모두 잘리고, 코우즈키의 관음증을 이용해서 같이 파멸한다. 숙희와 히데코는 남자들의 추적망과 제국주의의 영토에서 벗어나 자신들만의 공간을 선택한다. 이들이 구소련의 영토였던 블라디보스토크가 아닌, 상하이로 떠나는 것 역시 의미심장하다.

2차 세계대전 이후 제국주의의 가시적 지배가 불가능해지자, 20세기 중후반의 제국들은 자본을 통해, 그리고 문화를 통해 그들의 영토를 확장해간다. 상하이는 황하를 경계로 19세기 건물들의 풍경은 제국주의의 지배사를, 건너편 푸동의 마천루는 그 이후 자본주의의 지배사를 잘 보여주는, 즉 과거와 현재 그리고 미래가 공존하는 복합적인 도시이다. 따라서 숙희와 히데코의 자유와 해방을 향한 질주는 절반의 성공이자 미완의 기획이다. 자본주의와 문화적 제국주의의 지배에서 벗어나기 위해서, 진정한 자유와 해방을 위해서, 숙희와 히데코는 〈아가씨 2〉에서 또 다른 작전을 설계해야 하는 것은 아닌지…….

제4장

현대의 파라오에 저항하는 마술사들
―〈나우 유 씨 미〉

영화 〈나우 유 씨 미(Now you see me)〉는 재밌는 액션 드라마인 동시에 현대사회의 정의 실현에 관한 메시지를 담고 있는 영화이다. '마술쇼'라는 논리적이고 심리적인 패턴의 반복을 통해 〈나우 유 씨 미〉는 현대사회의 파라오인 자본을 비판한다. 1편에 등장하는 세 번의 마술쇼는 어떻게 보면 로즈 딜런의 개인적 원한의 복수극처럼 보인다. 그러나 허리케인 카트리나 피해자의 예에서 볼 수 있듯이 수십 년 전부터 행해오던 현대의 자본의 착취는 현재에도 광범위하게 확대되어 지속되고 있었다. 따라서 영화 〈나우 유 씨 미〉에서 로즈 딜런의 복수극의 대상인 은행과 보험사 그리고 금고회사는 개인적 원한 복수극을 넘어서 자본의 횡포로 인해 피해받은 개인들의 반격으로 그 보편성을 획득한다.

〈나우 유 씨 미〉의 라이트-모티프(leit-Motif)는 '디 아이(The eye)'이다. 이집트의 파피루스에 기록된 '디 아이'는 호루스의 눈이다.

'디 아이'에 속한 마술사들은 마술을 통해 파라오의 재산을 빼돌려 백성들에게 나눠줌으로써 '분배의 정의'를 실현한다. 〈나우 유 씨 미〉는 현대사회의 마술사인 '포 호스맨'의 활약상을 스크린에 재현한다. 이들은 현대사회의 '파라오'인 자본과 정보를 마술을 통해 빼앗아 민중들에게 되돌려 준다.

서사의 기점은 리오넬 슈라이크와 그의 아들 로즈 딜런에서부터 시작된다. 리오넬 슈라이크는 마술사였다. 테디어스 브래들리는 마술 해설가이다. 마술사는 마술을 개발하고, 브래들리는 그 마술의 비밀을 파헤친다. 이들은 라이벌인 동시에 한 팀이다. 슈라이크는 오랜 준비 끝에 마술사 세계에 입문하지만, 브래들리가 그 모든 비밀을 파헤쳤다. 자존심이 상한 슈라이크는 1년간 은둔하면서, 새로운 마술 즉 탈출쇼를 준비하여 세상에 귀환한다. 그러나 엘크혼 금고의 철이 불량품이어서, 금고가 강바닥에 닿자마자 찌그러져버린다. 결국 슈라이크는 금고에서 탈출하지 못하고, 이스트 강에서 사망한다. 리오넬 슈라이크는 가족을 위해 사망보험을 들었지만, 트레슬러 보험사는 부실한 약관을 내세워 보험료를 지급하지 않는다. 그리고 파리신용금고가 슈라이크의 증권을 인수한다. 리오넬 슈라이크의 아들 로즈 딜런(가명)은 아버지의 죽음과 그 이후 어머니와 자신의 가난한 삶의 원인이 보험사, 신용금고 그리고 금고회사에 있음을 알고, 평생을 바쳐 아버지의 복수를 꿈꾸고 마술쇼를 기획한다. 기획을 마친 로즈 딜런은 네 명의 호스맨을 호출하고, 유례 없는 현금 탈취 마술을 세 차례에 걸쳐 공연한다.

개인적 원한에서 시작된 마술쇼 계획이지만, 세 번의 반복된

마술쇼는 '현대의 파라오'인 '자본'의 폭력과 그 해체의 과정을 재현한다. 첫 번째 마술쇼에서 파리 신용 금고의 320만 유로를 빼돌려서 관객들에게 되돌려준다. 두 번째 마술쇼에서는 트레슬러 보험사의 회장 아서 트레슬러의 잔고를 털어 카트리나 허리케인으로 피해를 봤지만 부실한 약관으로 트레슬러 보험사로부터 보상을 받지 못한 사람들을 관객으로 초청해 그들에게 보험사를 대신해서 보험금을 지급한다. 이 두 번째 마술쇼로 인해 로즈 딜런의 개인적 원한은 현대인 모두의 피해로 확대된다. 리오넬 슈레이크의 보험금을 지급하지 않았던 트레슬러 보험사의 횡포는 현재에 이르기까지 지속되고 있었다. 로즈 딜런과 포 호스맨은 철저한 기획하에 아서 트레슬러의 개인 계좌에서 돈을 빼내어서, 카트리나 피해자들에게 입금시킨다. 세 번째 마술쇼에서는 엘크혼 경비회사에 보관된 현금 금고를 털고, 브래들리와 연계시켜 브래들리를 감옥에 잡아 넣는다. 이 세 번의 마술쇼를 통해 로즈 딜런은 아버지를 자극하여 죽음으로 몰고 간 보험사 회장 아서 트레슬러 그리고 파리 신용금고, 엘크혼의 돈을 빼앗아 원래 주인이었던 민중에게 돌려준다. 그리고 범죄에 대한 모든 책임을 테디어스 브래들리에게 뒤집어씌움으로써 자신의 개인적 원한을 갚는다. 그리고 작중에 언급된 '디 아이'의 전설을 현대사회에 실현한다. 즉 파라오의 식량을 마술로 훔쳐서 굶주리는 백성들에게 나눠준 것이다.

〈나우 유 씨 미 2〉에서 '파라오'는 '자본'에서 '정보'로 변이된다. 현대의 파라오인 재벌 2세는 막대한 자본력을 동원하여 현대인의 모든 개인정보를 캐낼 수 있는 칩을 개발한다. 포 호스맨은 난관을 뚫고, 마술을 통해 칩을 빼앗고 '디 아이'의 일원이 된다.

연작 영화 〈나우 유 씨 미〉는 '파라오'의 변이를 통해서 현대사회의 부패한 권력을 고발하고, 마술을 통해 부패한 권력을 해체한다. 그 과정에서 로즈 딜런의 오해와 원한이 풀어지고, 지식인들과 관객들은 연합하여 부패한 권력의 추락을 조롱하고 즐긴다. 포 호스맨 역시 개인적 욕망과 균열을 극복하고 하나가 되어 목표 달성을 향해 힘을 합친다. 로즈 딜런과 포 호스맨, 그리고 '디 아이'의 '마술'은 관객에게 통쾌한 대리만족을 경험하게 한다. 하지만 한편으로는 좌절감과 무력감을 가지게도 한다. 한마디로 '현실'에서 '현실적'인 방법으로는 현대의 파라오인 '자본'과 '정보'를 해체할 수 없다는 한계를 자각하게도 한다는 것이다. 그러나 〈나우 유 씨 미〉에서의 '마술'은 '환상'과 '비현실'의 영역이 아니라 오히려 현실이란 시공간에서의 '눈속임'이고 '논리'이고 이른바 '두뇌싸움'임을 지속적으로 강조한다. '포 호스맨'의 도발과 투쟁으로서의 '마술'이 다수의 지지를 받을 때, 성공할 수 있다는 메시지를 지속적으로 관객에게 던진다. 관객은 포 호스맨과 연대하여 부패한 자본과 정보를 독점하려는 소수를 비웃고, 비판하고, 공격한다. 그리하여 〈나우 유 씨 미〉는 '마술'이란 매개를 이용하여 현실과 비현실의 경계선상에서 '권력 해체를 위한 민중'의 단합과 '두뇌'의 계발을 통한 투쟁'이란 주제를 아주 흥미롭고 역동적으로 재현한다.

현대인들은 출구도, 브레이크도 없는 자본과 정보의 질주로 두렵다. 혈통을 통해 계승되는 현대의 신분제는 난공불락의 성채처럼 보여 무력감을 느끼기도 한다. 권력과 자본의 파놉티콘과 같은 감

시 그리고 정보의 독점으로 현대인들은 자신의 소중한 개인정보를 보호할 권리를 포기하고, 감시를 내면화하여 순종적인 노예로 하루하루 살아간다. 그러나 영원할 것 같은 무소불위의 권력과 힘들이 해체되고, 교체되면서 오늘에까지 이르렀음을 인류의 역사는 증명한다. 현대사회를 가리켜 '이조 오백 년'이 끝나지 않았음을 주장하는 신동엽, 조세희의 암울한 진단은 좌절과 절망의 외침이 아니라, 변화에 대한 간절한 염원의 또 다른 표현일 뿐이다. 연작 영화 〈나우 유 씨 미〉는 민중과 지식인의 연대를 통해 자본과 정보 독점이라는 현대의 '파라오'에 저항할 수 있는 하나의 가능성을 흥미로운 방식으로 제시하는 영화이다.

제5장

신(新) 욕망이란 이름의 전차
— 영화 〈포인트 브레이크〉

욕망을 추구하는 삶, 가치를 추구하는 삶. 인생에는 이 두 가지의 삶이 있다. 그러나 '가치' 역시 욕망의 또 다른 이름이다. 좀 더 순화된 혹은 승화된 욕망으로서의 가치……. 영화 〈포인트 브레이크(point break)〉에서는 서로 다른 욕망을 추구하는 두 인물, 유타와 보디의 삶이 형상화된다.

유타는 인디언인 어머니에게서 태어났다. 영화 중 아버지는 아예 존재하지 않는다. 태생부터 미국 주류 사회와는 거리가 먼 유타는 정상적 학업을 중단하고, 유명한 익스트림 스포츠 선수가 된다. 유타는 자본을 욕망한다.

유타가 익스트림 스포츠를 통해 욕망하는 것은 명성과 돈을 통한 화려하고 자극적인 삶이다. 라캉은 사회의 질서와 틀을 초월하는 욕망, 현실 저편에 존재하기에 욕망하는 것 자체가 체제를 전복하는 욕망을 윤리적이라고 긍정한다. 아버지들의 지배 이데올로기로서

의 도덕주의에 대한 저항으로서의 욕망은 근본적으로 인간을 인간답게 살게 하는 휴머니즘과 맞닿아 있기에 윤리적이다. 그러나 자본주의 사회에서 자본에 의해 추동된 욕망은 진정한 쾌락에 도달하지 못하게 하기에 반윤리적 욕망으로 규정한다. 유타의 욕망은 자본주의 사회의 법과 질서의 틀 내부에 존재하는 것이기에 체제에 전혀 위협적이지 않다. 그래서 그의 형제와도 같은 친구 제프가 자신 때문에 절벽에서 떨어져 죽게 되자, 그의 욕망은 자연스럽게 '법과 질서의 수호'라는 FBI 요원으로 교체된다. 익스트림 스포츠이든 FBI 요원이든 그에게는 모두 자본주의 질서 내에 존재하는 자가 되고자 하는 욕망의 대체물이기에 별 새삼스러운 것이 아니다. 유타는 FBI 정식 요원이 되기 위해, 주류사회에 인정받고, 주류에 편승되기 위해 그야말로 집착에 가까운 최선을 다한다.

또 다른 캐릭터 보디는 유타와 익스트림 스포츠 선수이지만, 유타와는 질도 급도 다르다. 모든 분야에서 유타와는 비교가 되지 않는 최상의 기량을 지닌 보디는 욕망 또한 유타와 확연한 차이를 보인다. 보디가 욕망하는 대상은 현실 세계의 바깥에 있는 것, 문명과 도덕 질서가 금지하는 어떤 것, 세계 바깥에 존재하는 것, 라캉식으로 말하자면 '물 자체'이다. 그것을 영화에서는 '오자키 8'이라 칭한다. 보디는 그 '오자키 8'을 타나토스, 즉 죽음에까지 도달하는 욕망으로 강렬히 갈망한다. 현실이 부과한 한계선을 넘어 금지된 것을 지향한다. 보디는 인간이 자연으로 부터 빼앗은 근원적 대상을 '돌려줘야 한다'는 승화된 사명을 지닌다. 그 사명을 완수하기 위해 법 질서를 교란시키면서, 부의 재분배와 자원의 환원을 실천한다.

보디의 욕망은 자아의 이해타산과 무관한 순수한 의지이다. 자아에 이익이 되지 않고 오히려 해가 됨에도 불구하고 충동은 만족을 집요하게 요구한다. 따라서 그것은 현실에 안주하는 자아에 대하여 적대적이고 심지어 파괴적인 성격을 지닌다. 보디의 욕망은 현실적인 삶이 부과한 경계 너머의 실재를 향한 욕망이기 때문이다. 보디의 욕망은 문명이 보호해 주는 삶 바깥의 존재 양식, 즉 비유적인 의미에서의 '죽음'을 지향하고, 따라서 기존의 삶의 양식에 대해서 파괴적일 수밖에 없다. 라캉은 이러한 욕망을 '파괴에의 의지'로 해석할 뿐만 아니라, 새로이 출발하려는 의지, '영으로부터 창조하려는 의지' 등으로 규정한다. 지젝이 말한 바와 같이 죽음 충동은 현실을 구성하는 '상징 구조의 급진적인 소멸'이고 창조의 가능성을 활짝 열어젖히는 일이기 때문이다. 라캉은 이러한 타나토스를 '창조주의적 승화'라고 일컫는다. 타나토스와 그것의 만족으로서의 승화는 따라서 정치적으로 대단히 급진적이다. 억압적인 지배 질서의 전면적인 부정과 전복을 지향하는 혁명적인 창조 행위이다.

물론 보디는 성공과 동시에 죽는다. '오자키 8'의 마지막 시도인 '물의 삶'을 시도하는 현장에서 유타는 보디를 체포하지 않는다. 보디는 '물의 삶'을 실천하는 동시에 죽는다. 보디의 성공과 죽음으로 세상이 바뀌는 것은 아무것도 없다. 그러나 그의 시도와 죽음은 바로 영화에서 그의 대사를 통해 '지구의 아름다움에 대한 사람들의 관심을 되찾기' 위한 하나의 씨앗이 된다. 유타는 마지막 대사 'Let's go home'을 남긴 채 보디를 물에 남겨두고 현장을 떠난다. 유타의 'home'이 무엇인지는 그 아무도 알 수 없다. 그 누구도 확답을 할 수는 없지

만, 오자키와 보디의 욕망이자 가치를 이어갈 사람이 꼭 유타일 필요는 없기에 질문에 대한 답을 찾는 것은 별 의미가 없는 것이다.

'욕망이란 이름의 전차'는 지금도 질주한다. 산업화 시대의 약자였던 블랑쉬는 비참한 현실을 외면한 채 허영과 환상 속에서 탈출구를 욕망했다. 블랑쉬라는 '욕망이란 이름의 전차'가 최종적으로 멈춘 종착역은 파멸이었다. 후기 자본주의 시대의 약자인 유타 그리고 보디 역시 각자 자기 욕망의 대체물들을 통해 질주한다. 그들의 '욕망이란 이름의 전차'는 아직 질주하는 중이다. 전차가 멈추는 종착역은 어디인지…… 아무도 모른다. 단지 해방구이자 탈출구이길 희망할 뿐이다.

5

문화의 장(場)과
비평의 틀

Fascinating Culture and Seductive Human Being

제1장

현실을 재현하는 비재현적 회화
― 마네와 마티스

1. 마네, 회화의 평면성을 시도하다

　　근대 회화의 시발점은 인상파에서 찾는다. 인상파 화가들은 당시 살롱의 주류 회화 장르인 역사화를 거부하고, 자신 즉 개인의 주관적 인상을 화폭에 담는다. 이를 통해 인상파 화가들은 '개인'이란 근대 표지를 실행한, 근대 회화의 포문을 연 선각자들로 서양 미술사에 자리매김한다. 인상파 화가들이 추구한 '근대(Modern)'는 곧 새로움이다. 마네는 그 새로움의 전위에 위치한 최초의 화가이다.

　　'살롱전'이란 우리의 국전처럼 국가가 관리하던 프랑스 미술 공모전의 명칭이다. 루이 14세 시대인 17세기에 '왕립 회화 조각 아카데미'가 창설되었고, 1699, 1704, 1706년 등 세 차례에 걸쳐 루브르 대회랑인 그랑 갈르리(Grande Galerie)에서 전시회가 열렸다. 20년 후인 1737년부터는 대회랑이 아니라 '사각형의 홀'이라는 이름의 살

롱 카레(Salon carré)로 옮겨져 매년 정기적으로 일반에 공개되었다. 살롱전이라는 전시회의 명칭은 여기서 유래한다. 처음에는 아카데미 회원들만 출품했으나 대혁명 후에는 살아 있는 모든 화가에게 개방되어 들라크루아로 대표되는 낭만주의가 태동하는 계기가 되었다. 제2제정 이후 공식 살롱전에서 낙선한 화가들이 독립적으로 '살롱 낙선전'을 열었는데 그것이 '앙데팡당전(Salon indépendant)'이었고, 여기서부터 인상파가 시작된다. 마네의 〈풀밭에서의 점심식사(Le Déjeuner sur l'herbe)〉(1863)는 〈목욕(Le Bain)〉이라는 제목으로 살롱전에 출품되었으나 낙선하였고, 살롱 낙선전(앙데팡당전)에 전시되어 큰 스캔들을 야기시킨다.

미셸 푸코는 당시 마네 그림을 본 파리 시민들의 당혹감의 원인을 흔히 말하는 도덕적 타락과 성적 문란의 내용이 아닌, 마네 그림의 형식적 측면, 즉 회화의 평면성에서 찾는다. 당시 파리 시민들은 마네를 비판하는 이유로 외설 문제를 내세웠지만, 그 원인은 전통적인 회화 기법 즉 원근법과 명암법을 무시함으로써 평면성을 시도한 마네 그림의 실험성에 있다는 것이다. 마네 그림이 아무리 외설적이라 할지라도 르네상스 이후 여신들의 나체는 무수히 그려졌기에, 유독 마네의 나체에 욕설을 퍼부은 19세기 파리 관객의 반응은 이해할 수 없는 현상

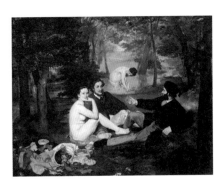

Édouard Manet, *Le Déjeuner sur l'herbe*, circa, 1863
원근법과 명암에 의한 사실적 재현은 '회화적 환영'으로 눈속임이고 거짓일 뿐이다. 마네는 이런 거짓된 환영으로부터 벗어나고 싶었다.

이었다. 미셸 푸코는 그 관객의 반응의 기제를 '새로움에 대한 거부'로 명쾌하게 해명한다. 마네의 나체는 볼륨감이 없는 인체로, 촉각적인 양감이 전혀 없는 지푸라기처럼 건조하고 메마른 느낌을 준다. 원근법과 음영 등의 기법은 장방형의 평면에 불과한 캔버스에 마치 입체의 조각이 새겨지거나 깊은 공동이 파인 듯한 효과를 가져다준다. 그러나 그것은 어디까지나 '회화적 환영'으로 눈속임이고 거짓일 뿐이다. 마네는 이런 거짓된 환영으로부터 벗어나고 싶었다. 얇은 평면에는 깊이도 있을 수 없고, 조명이 들어갈 여지도 없다. 그림은 그림일 뿐이다. 따라서 마네는 온갖 야유와 욕설을 들어가면서도, 수백 년간 원근법에 기초한 '환영주의'를 거부하고 화폭의 물질성을 그대로 보여줌으로써 평면성을 추구한 첫 번째 근대 화가로 미술사에 자리매김한다.

2. 마티스, 평면성의 극한을 구현하다

마네 이후 앙데팡당전에서 마네급에 해당하는 최대의 스캔들을 불러일으킨 화가가 바로 마티스이다. 마티스는 로댕으로부터 조각을 배웠으나, 전체보다는 부분에 집중하여 로댕과는 전혀 다른 조각 작품을 남긴다. 또한 신인상파(점묘파) 시냐크로부터 점묘의 원리와 보색 대비를 통한 색의 긴장을 배우나, 시냐크와는 전혀 다른, 즉 윤곽선이 뚜렷한 점묘 작품 〈사치, 고요, 쾌락〉을 그린다. 야수파 블라맹크로부터 색채의 강렬함에 엄청난 충격을 받지만, 스페인 여행 중

자신만의 정제된 색채를 완성해낸다. 세잔으로부터 '총체화된 장으로서의 회화적 표면'이란 개념을 자신의 회화에 도입하나, '공기 원근법'이 아닌 '색채 원근법'이란 독특한 자신의 기법을 통해 회화의 평면성과 총체성에 도달한다. 피카소처럼 '아프리카 조각'(혹은 이베리아 조각이란 주장도 있음)을 통해 영감을 얻지만, 피카소의 그림처럼 콜라주와 부분 과정이 아닌 '단순한 드로잉, 묘사의 기능에서 색을 해방'하는 그의 독특한 회화적 특성을 개발한다.

마티스가 회화를 통해 추구하고자 하는 것은 '현실의 재현'이 아니다. 마티스의 회화에서 현실을 '재현'하는 것은 불가능하다. 마티스의 평면성은 마네의 평면성처럼 원근법과 명암법만 무시하는 것에서 끝나지 않는다. 마티스의 작품에는 서로 다른 굵기의 경계선을 통해 사물의 균형을 파괴하고, 사디즘에 해당할 정도의 기괴한 인체 왜곡을 통해 성별 구분도 제대로 되지 않는 그림이 많다. 3차원적 환영을 없애기 위해선 원근법만 무시한 것이 아니라, 벽의 경계선 심지어 사물의 경계선마저 제거한다. 평면성의 극한을 추구한 그의 그림에서 남는 것은 보색과 원색의 현란한 향연과 장식적 무늬뿐이다. 마티스의 대다수 그림에서 우리는 그 어떤 메시지도 읽어낼 수 없는, 오로지 색의 유희를 감지할 뿐이다.

마티스는 1905년 살롱 도통 '야수파전'에 〈모자를 쓴 여인〉을 전시함으로써, 1863년 마네의 〈올랭피아〉 이후 가장 극렬한 대중들의 거부와 비판에 직면한다. 당시 최고의 화상이자 비평가인 거트루드와 레오 스타인이 이 그림을 구입했음에도 불구하고, 언론과 대중들은 비판을 거두지 않는다. 마티스는 기존 화법인 분할주의적 붓질

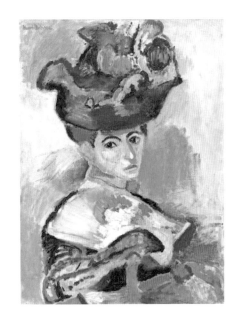

Henri Matisse, *The Woman with the Hat*, 80.6×59.7cm, Oil on Canvas, San Francisco Museum
마티스는 1905년 살롱 도통 '야수파전'에 〈모자를 쓴 여인〉을 전시함으로써 1863년 마네 〈올랭피아〉 이후 대중들로부터 최고의 거부와 비판에 직면한다. 마티스는 화면 전체에 고르게 붓질하는 일률적 붓 사용을 통해 그만의 독창적인 평면성을 추구한다.

을 포기하고 세잔과 시냑의 회화처럼 배경을 가리지 않고 화면 전체에 고르게 붓질하는 일률적인 붓의 사용을 시도한다. 그러나 점차 선의 두께와 간격을 조정함으로써 나타나는 미세한 효과, 비례를 달리함으로써 변조되는 색채에 집중하여 그만의 독창적인 평면성을 추구한다. 그 성과로 마티스는 '회화의 판테온(모든 신들의 집)'으로 불리는 〈생의 기쁨〉을 이듬해 1906년 앙데팡당전에 출품함으로써 에콜 드 보자르에 의해 공식화된 아카데미 규범의 강력한 권위를 몰락시킨다. 선사시대 동굴벽화, 고대 벽화, 베네치안 르네상스 회화, 프랑스 상징주의 등 서양 미술사 전체를 언급하는 듯한 총체적인 작품 〈생의 기쁨〉을 통해 당시 회화의 주된 흐름을 몰락시키고, 새로운 회화의 흐름을 주도한다. 한 화면에서 구현될 수 없는 색채의 흐름과 구도, 장

면들을 동시에 한 평면에 배치함으로써, 객관적 현실의 총체적 파악을 불가능하게 한다.

전체 전망을 불가능하게 하는 마티스의 그림은 이후 정물화에서 더욱 두드러진다. 〈스페인 정물(Spanish Still Life)〉(1910~1911)에서는 그의 고유 지표인 아라베스크 무늬가 격렬하게 회전한다. 화분을 그렸다는 것만 짐작할 뿐, 관객은 결코 화면 전체를 파악할 수 없다. 꽃, 과일, 항아리는 거품처럼 튀어 올랐다가 순식간에 소용돌이치는 배경으로 사라져서 겨우 분간할 수 있을 뿐이다. 형상 하나하나에 주목하려는 시도는 캔버스 나머지 부분의 강렬한 색채로 인해 좌절된다. 역으로 화면 전체를 한눈에 파악하려 들면 색채의 충돌로 인해 화면 전체를 파악할 수 없게 된다. 즉 관객은 마티스의 그림을 보면 볼수록 눈이 멀게 된다. 마티스의 그림은 우리에게 작품을 멀리서 볼 것을 요구하지 않는다. 마티스의 그림은 캔버스를 꽉 채우는 '장식'을 통해 '장식'으로서의 그림을 추구한다. 마티스의 '장식'은 그의 회화의 본질이자 전부이다.

마티스의 회화는 관객에게 그들이 편안하게 여기고, 안정적으로 느끼는 세계에 대해 의문을 던진다. 마티스의 그림을 보는 동안 관객은 자신이 디디고 있는 공간, 우리가 서 있는 좌표가 불확정적인 것임을 자각한다. 시공의 구분은 철저하게 사라지고, 우리 삶의 목표와 방향은 물론 우리가 살고 있는 현실의 시공간 역시 결코 전체적으로 조망될 수 없음을 깨닫게 한다. 현재엔 그저 구분되지 않는 이미지들이 '장식'적으로 부유하고 있을 뿐임을, '주제'와 '장식'의 이분법을 구분하는 자체가 무의미함을 마티스의 회화는 관객에게 전달한다. 그리

고 그것이 바로 그들이 살고 있는 시대, 현대임을 깨닫게 한다. 안정적인 삶, 전체를 조망하는 가치 등은 원근법과 같은 '회화적 환영'에 불과한 것임을 인지하게 하는 것이 바로 마티스의 그림들이다.

3. 미학안의 불편함을 넘어서

자크 랑시에르는 『미학안의 불편함』에서 미학이란 정치와 불가분의 관계에 있다고 전제한다. 권력은 개인의 위계를 나누고 지역을 나눠서 각 개인에게 그가 있을 자리를 강제로 부여하고 재화를 분배한다. 미학은 권력에 편승하여 때론 권력들의 부를 증대하는 마케팅의 일환으로 이용되고, 전체주의적인 정치적 목표를 항해 기능하기도 한다. 개인의 영역과 위계를 확고하게 만들고, 시간과 공간, 주체와 대상, 권력을 분할하고 재배치를 정당화함으로써 사회가 존속하고 유지되도록 하는 것 역시 현대미술의 중요한 기능 중 하나이다. 그러나 자크 랑시에르는 주어진 이분법의 현실을 거부하고, 새로운 감각으로 새로운 시대를 전망하는 것 역시 미학에 주어진 특권 중 하나임을 명시한다. 권력기관으로부터 예술의 독자성·자율성을 확립하여 우리 몸이 느끼는 감각들에 특정한 자리를 부여하려 하는 모든 분할의 노력을 거부하는 것이 미적 체계란 것이다. 미적 체제는 사회적 유용성이나 재현의 완전함이라는 권력이 규정한 예술의 기준을 거부하고, 감각의 자유로운 기준에 따라 예술품을 대중에게 감각하게 하고 궁극적으로는 이를 통해 대중의 승리, 대중의 해방에 이르게 해야 함

Henri Matisse, *The Luxembourg Gardens*, Oil on Canvas, 1902, Hermitage Museum, St. Petersburg, Russia

마티스는 한 화면에 구현될 수 없는 색채의 흐름과 구도, 장면들을 동시에 한 평면에 배치함으로써, 객관적 현실의 총체적 파악을 불가능하게 한다.

을 역설한다.

마네와 마티스 회화의 평면성은 당시 기존 회화의 관습을 철저하게 붕괴시킨 혁명적 기법이자 가치였다. 그들이 세상의 변혁을 유도했든 안했든 무관하게, 그들이 그린 회화는 권력기관으로부터 예술의 독자성·자율성을 확립하려는 혁명적 시도를 감행한다. 그들의 그림은 감각을 통해 관객의 미적 체계를 송두리째 뒤흔들고, 현실관을 전환시킨다. 그리고 우리가 살고 있는 시대의 현실을 목도하게 한다. 마네와 마티스 회화의 평면성은 새로운 감각으로 새로운 시대를 전망하게 한, 기존 '미학안의 불편함'을 거부한 회화로 평가할 수 있을 것이다.

제2장

텍스트는 '유령'이다
― 데리다와 '파레르곤'

1. 나(예술)는 생각한다. 그러므로 존재한다
: 사유를 요구하는 현대 예술

　　근대 회화는 마네에서부터, 현대 회화는 세잔에서부터 시작된다고 미술사가들은 지적한다. 르네상스 이후 추구해온 명암법과 원근법을 통해 현실과 동일한 모습을 재현하고자 한 화가들의 노력은 마네의 평면적 회화로 인해 코페르니쿠스적 전환에 직면한다. 또한 세잔의 정물화 및 풍경화는 회화에서 전체를 조망하고 통제하는 단 하나의 시점 즉 전지적 시점의 지위를 박탈한다. 세잔의 화폭에 담긴 수많은 시점과 시선들은 이후 파블로 피카소, 조지 브라크 등의 입체파로 이어지고, 이후 구상보다 추상이 현대 회화의 흐름을 주도한다.

　　현대 이전의 회화는 작가의 사상이나 감정을 표현했고, 관객은 화폭에 담긴 작가의 언어를 감상하고 경청했다. 물론 데리다의 지

Egon Schiele, *The Embrace*, 170×100cm, 1917,
Belvedere, Wien, Austria

에곤 실레의 작품 〈포옹〉에서는 폭력적 현실 속에서 가진 것 없고, 곧 이별에 직면한 연인들이라 할지라도 서로의 사랑을 통해 위로 받고자 하는 절박한 열망이 형상화된다. 관객은 화폭에 재현된 열망을 통해 동일한 감동과 위로를 향유한다.

적처럼 관객의 관람을 온전히 통제하는 작가는 결코 존재할 수 없어 하나의 회화에 수많은 해석이 존재하기도 한다. 그러나 현대 이전의 회화에서 그 수많은 해석은 문자 그대로 '난무'일 뿐이다. 화폭엔 작가가 말하고자 하는 '중심'이 분명했고, 관객은 작품에서 작가의 언어를 발견하고 해석하고자 노력했다. 관객은 알몸으로 서로를 간절히 껴안고 있는 연인들의 모습을 형상화한 에곤 실레의 작품 〈포옹〉에서 폭력적인 현실 속에서 아무 가진 것 없고 곧 이별에 직면한 연인들이라 할지라도 서로의 사랑만을 통해 위로받고자 하는 절박한 열망을 읽어낸다. 그리고 관객은 화폭에 재현된 열망을 통해 상호간에 동일한 감동과 위로를 향유한다

현대 이후의 상당수의 회화에서는 구체적 모습이 제시되지 않는다. 러시아의 절대주의 화가 카지미르 말레비치의 〈원〉에서 재현되는 현실은 '무(無) 그 자체'이다. 말레비치는 원, 십자가, 네모 등의 기하학 도형을 통해 눈에 보이지 않는 근원과 절대를 화폭에 담아낸다. 카지미르 말레비치의 회화를 바라보는 현대 관객은 이전 관객처럼 회화를 더 이상 '향유'하지 못한다. 현대 이후의 관객들은 회화를 '사유'한다. '미디어' 자체 즉 형식 자체가 하나의 '메시지'가 되어버린 현대 회화에서 작가는 불친절하다. 그들은 더 이상 그들의 작품을 통해 관

객과 대화하려 하지 않는다. 또한 관객과 비평가들의 해석에 관여하지 않고, 그럴 권리 또한 없다. 작품은 더 이상 작가의 소유물이 아니고, 작가는 작품의 의미를 규정하는 유일한 근원으로서의 지위를 상실한다. 작품은 수많은 관객들의 '사유'를 통해서 수많은 의미로 해석된다.

Kasivir Malevich, *Black Circle*, 105×105cm, Oil on canvas, 1920s, The Russian Museum, St. Petersburg, Russia
현대미술은 더 이상 그들의 작품을 통해 관객과 대화하려 하지 않는다. 현대 예술은 사유를 통해 존재한다.

　　　현대 이후의 회화에서 작품의 의미를 완성하는 주체는 작가가 아니라, 관객 그것도 수많은 관객이다. 현대 회화가 말하는 의미/내용은 고정적이지 않고, 유동적으로 작품의 내부 혹은 외부에서 부유한다. 이러한 현대 회화의 특성은 파레르곤, 탈중심화, 차연, 대리 보충 등의 개념들로 이루어진 데리다의 탈구조주의 언어 이론을 통해 간결하고 적절하게 해석될 수 있다. 데리다 언어 이론은 탈근대의 사회 현상 및 문화 현상을 해석할 수 있는 가장 적합한 창 가운데 하나임에도 불구하고, 현대 회화의 경향을 해석함에 있어 장 보드리야르나 라캉, 푸코 등의 다른 현대 사상가들에 비하면 상대적으로 덜 언급되어왔다. 그 원인 중 하나로는 데리다의 글쓰기 방식, 즉 논리적이고 체계적이지 않는 그의 서술 방식을 들 수 있다. 자크 데리다는 '탈중심'과 '차연' 등을 위시한 그의 이론을 자신의 글쓰기 방식을 통해 실천한다. 데리다의 글은 체계적이고 완결된 의미 규정을 회피하고, 중심에서 그 의

미를 퇴색시키고 '흔적'들만 남기는 '유령'적 글쓰기를 추구한다. 그로 인해 데리다의 이론은 타 이론가들에 비해 접근이 힘들 수밖에 없다.

그러나 데리다의 이론이 현대 예술작품의 본질과 의미 조건을 이해하는 데 필수적이란 점에서 이견은 없다. 따라서 이 글에서는 파레르곤을 주로 하는 데리다의 개념들과 이론들을 살펴보고, 그를 통해 현대 회화의 현주소를 고찰해보고자 한다. 데리다에 관한 이론은 여러가지 관점에 중점을 두고 정리할 수 있는데, 여기서는 현대 회화의 경향을 해석한다는 점에서 해석학적 관점에서, 그의 용어들을 위주로 정리할 것이다. 이는 현대 회화를 '사유'하는 관객으로 하여금 현대 회화에 대한 이해의 영역을 확장시킴으로써, 현대 회화의 실체와 의미 생산 메커니즘을 보다 잘 이해하는 데 도움을 줄 수 있을 것으로 기대한다.

2. 데리다의 사유 도구 : '파레르곤'에서 '차연'까지

자크 데리다는 푸코, 리오타르, 들뢰즈 등 프랑스의 다른 탈근대 이론가들처럼 미국이란 필터를 거쳐, 미국이 생산한 포스트모더니즘이란 담론을 통해 '세계화'된다. 예일대학과 직·간접적으로 관련된 소위 '예일학파' 소속 학자들 즉 제프리 하프만·힐리스 밀러·해럴드 블룸 등은 데리다를 통해 텍스트 중심의 내재적 비평인 '신비평'이 그 한계를 극복하고 확대 재생산되기를 바란다. 예일대를 중심으

로 미국에서 활동하는 데리다 학파들에게 우리는 이른바 '해체주의'라는 명칭을 부여한다. 데리다와 해체주의자들은 '미국산 데리다'를 통해 20세기 전반과 중반을 지배한 신비평의 '자세히 읽기'의 지배력을 영속시키려 한다. 그러나 데리다는 1967년 그의 주 저서인 『목소리와 현상』, 『그라마톨로지에 관하여』, 『글쓰기와 차이』를 동시에 출판하는 획기적인 사건을 통해서 하이데거 이후 언어를 통해 신비평에 부역하는 '미국산 데리다'에서 독립을 선언한다. 데리다는 이 세 권을 통해 형이상학을 극복하고 새로이 구축하려는 하이데거 이후의 형이상학 역사적 흐름에 동참한다. 이 세 권에서 데리다는 문화적 엘리트주의와 보수주의에 연루된 미국의 신비평에서 독립하여, '경계의 사상가'이자 문화적·정치적 급진주의자로 새롭게 조명받는다. 데리다의 혁신적 이론은 타자를 억압하는 주체를 해체하고, 타자의 새로운 정체성과 지위를 형성하는 데 새로운 전략으로 활용되면서 탈근대의 대표적 이론으로 급부상한다.

　　해석학적 관점에서 데리다의 이론은 '해체론적 독해'라는 개념으로 집중된다. '해체론적 독해'는 '폐쇄적 독해'의 대립되는 개념이다. '폐쇄적 독해'는 작가가 텍스트의 의미를 지시하기에, 독자(관객)는 텍스트가 내재하는 의미를 향해 텍스트가 지시하는 정해진 절차를 따라 영구불변한 동일한 의미를 읽어내는 독해이다. 그러나 데리다의 '해체론적 독해'는 텍스트는 독자(관객)뿐만 아니라 작가마저도 미처 알지 못했던, 같은 텍스트라도 매번 읽을 때마다 무한히 다른 의미로 해석되기에 그 '정체'를 파악할 수 없는 텍스트를 읽어내는 방식이다. 텍스트의 의미는 유동적이고, 생생하며, 끝없이 변화함으로써, 그

스스로 '사건'이 되고, '사건'을 불러일으키기도 한다. 고정되지 않고, 끝없이 다양한 의미로 재생산되는 텍스트의 특성을 데리다는 '파레르곤(parergon)'으로 설명한다.

'파레르곤'은 데리다가 『회화에서의 진리(The Truth in Painting)』 (1987)에서 설명한 논리로, 이를 통해 데리다는 칸트의 『판단력 비판』을 비판한다. 우리가 그림을 볼 때 액자를 벽의 일부로 여기는데, 벽을 볼 때는 액자를 그림의 일부로 여긴다는 것이다. 즉 작품의 액자는 작품의 내부와 외부를 구분하는 경계인데, 관객은 이 경계를 작품의 내부로도 혹은 외부로도 혹은 없는 것으로도 인지하고, 반응한다. 액자는 작품의 바깥이기도 하고, 작품의 일부이기도 한 이중적 존재이다. 다시 말해 '액자'는 경계이고, 데리다에게 있어 회화 역시 이 '경계'여야만 한다. 칸트는 『판단력 비판』에서 관객은 그림을 통해 그 그림의 특징을 초래한 모든 분야 즉 역사적·경제적·정치적 문맥으로부터 분리된다고 지적한다. 그러나 데리다는 칸트와 달리 그림은 프레임처럼 의미의 내면성과 보이지 않는 외부의 경계까지 가늠하고, 경계·대립·구조에 관심을 가지게 하는 존재여야만 한다고 말한다. 그림을 발생하게 하는 일련의 틀 즉 물리적이고 제도적이고 담론적인 틀을 가늠하게 하는 경계로서의 예술, 데리다에 있어 회화의 의의는 바로 이 문제적 '경계'에 있다고 단언한다. 따라서 '파레르곤'으로서의 회화는 역사적·경제적·정치적 문맥을 통해 해석되어야 하기에, 하나의 확정된 '폐쇄적 독해'는 불가능하다.

하나의 회화의 의미는 '중심(주제)'없이 끝없이 재해석되고, 부유하는 유령과 같은 존재이다. 이를 데리다는 '탈중심화(decentring)'

라고 칭하고, 이를 통해 회화가 말하는 하나의 중심 생각들을 해체한다. '중심 생각' 즉 '주제'는 작가가 지녔던 중심 생각을 말하기에, 작품의 의미를 작가의 의도에 귀속시킨다. 그러나 데리다는 역사상 어떠한 작가도 자신의 텍스트가 읽혀지는 방식을 완전히 통제할 수 없었음을 지적한다. 데리다는 작가의 중심 생각이란 보충하려고 추가하였지만 곧 상실되고 사라질 '대리 보충' 중 하나일 뿐이라고 주장한다. 본래 저자의 의도 즉 전통적 독해에서의 '주제'는 약과 독을 동시에 의미하는 '파르마콘'이다. 하나의 회화, 그리고 그 회화의 의미가 관객에게 '약'이 될지, '독'이 될지 결정하는 주체는 작가가 아닌 독자이다. 독자에 의해 텍스트의 의미는 해체되는 동시에 재구성되고, 또다시 해체된다. 텍스트는 본래부터 훼손된, 불순한, 열린 흔적들이고, 그 흔적들의 흔적으로 구성되어 있다. 쇼핑 목록이 과거에 작성된 것이지만 미래에 '구입'이란 행위들을 수행할 것을 지시하는 것처럼, 회화 역시 과거에 그려진 것이지만, 미래 관객으로 하여금 전통적 관념을 해체하고 새로운 문맥을 형성하라는 '행위수행적' 언어*이다.

* 영국의 언어학자 존 오스틴(Juhn Austin)은 모든 말을 '사실 확인적인 것(The constative)'과 '행위 수행적인 것(The performative)'의 두 가지 범주로 나눈다. '사실 확인적 발언'은 사물의 존재 방식에 대한 진술, 즉 명백한 사실에 대한 진술이다. '행위 수행적 진술이나 발언'은 단지 서술만 하는 것이 아니라 사태를 변형시키거나 변형시키려고 노력하는 발언으로 선전포고 등이 이에 해당한다. 데리다는 텍스트들이 우리의 사고방식을 서술하고, 변형하는 '행위 수행적'인 것이라고 규정한다. 텍스트들은 '전통적 관점'을 서술하고 변형하려는 것으로 '전복 수행적인 것'에 해당한다. 이러한 데리다의 언어이론은 일종의 '철학 내부의 혁명', '전복 수행적 혁명'으로 평가된다.

데리다에 의하면 하나의 언어(회화, 예술)에 고정된 의미, 중심 생각은 존재하지 않는다. 그 의미는 끊임없이 지연되고, 연기된다. 이를 데리다는 '차연(différance)'이라는, 차이(difference)'의 어미 '-ence'를 '-ance'로 바꾸어서 만든 신조어로 규정한다(『Différance』, 1968). 'différence'와 'différance'는 프랑스어 발음으로는 동음이의어로, 그 차이가 구별되지 않는다. 즉 디페랑스란 단어는 차이에 의해 규정되어야만 하지만, 그 차이가 현재엔 동일하게 들리기에 현재에 규정되지 못하고 미래의 시간에 끊임없이 지연되는 것이란 데리다의 언어관을 내변해주는 용어이다. 한 언어, 한 회화 그리고 한 예술작품의 의미 규정은 현재의 영역에 속하지 못한다. 한 언어(회화, 예술)의 의미는 현전하지만, 동시에 부재한다. 현재라는 장에 존재하는 언어(회화, 예술)은 이미 과거의 흔적을 품고 있으며, 동시에 미래와 더 많은 흔적들 즉 실체를 알 수 없는 '유령들'이란 것이다.

3. 내재적 관점을 넘어서 : 데리다로 보는 현대 회화

데리다의 해체주의가 등장하기 전, 서구 학술계를 주도한 것은 소쉬르의 구조주의, 그와 유사한 맥락인 내재적 관점에서 작품을 해석·평가하고자 한 문학에서의 신비평이다. 이들은 작품을 해석하고 평가하는 기준에서 사회·정치·경제적 맥락을 배제한다. 미국의 조각가 도널드 주드(Donald Judd, 1928~1994) 역시 마찬가지로, 예술작품의 의미는 작품에 내재한다고, '보여질 수 있는 것만이 그곳에 있

다'고 주장한다. 예술작품에 대한 이들의 내재적 관점은 작품의 형식적 완성도를 평가하고, 평가와 해석에 있어서 과학적이고 체계적인 학문적 토대를 마련했다는 것에 그 역사적 의의를 높이 평가할 수 있다. 실제로 구조주의, 신비평가들은 문학과 예술에 있어서 '모호성', '외포', '내연', '긴장', '패러독스', '발생론적 오류', '의도의 오류' 등등 수많은 이론을 확립하고, 발전시켜 왔다.

그러나 오늘날 포스트모더니즘 시대에 회화를 비롯한 예술의 양상은 그들의 잣대로는 그 어떤 것도 제대로, 해석할 수 없는 상황에 이르렀다. 복합성과 복잡함, 다면성과 불확정성, 상대주의, 모호함 등을 특성으로 하는 포스트모더니즘 사회를 반영하듯, 현대 예술은 파격과 실험적 센세이션 그 자체이다. 현장에서 관객의 등장과 반응에 의해 완성되는 존 케이지의 음악 〈4분 33초〉처럼, 그리고 키네틱 아트처럼 현대 예술은 현장의 빛, 바람 그리고 관객의 그림자 및 반응에 의해 변모되고 완성된다. 고정된 형식 자체가 존재하지 않는 현대 예술적 상황에서, 기존의 내재적 관점과 잣대를 통해 현대 예술을 독해할 수는 없는 상황이다.

이른바 내재적 관점의 유효성과 효용성은 한계에 달했다. 오늘날 관객은 예술을 '향유'하지 않고, '사유'한다. 작가는 오히려 유희로, 우연적으로 작품을 생산하고, 그것이 오히려 현대의 시대성을 표상하기도 한다. 하지만, 관객은 철학자의 사유와 사회학자의 통찰이 없이는, 작품이 무엇을 말하는지 볼 수도, 읽을 수도 없는 것이 오늘날 현대 예술이다. 현대 예술은 철저하게 문맥적이고, 그 문맥은 비고정적이며 유동적이다.

내재주의적 관점으로 작품을 해석하고 평가하던 '모더니스트 비평가'인 린 쿠크는 '선반 위에 기성 제품들을 다양한 조합으로 올려 놓은' 하임 스타인바흐의 설치미술을 혹평할 수밖에 없다. 기존 모더니스트 비평가들에게 통일성도 전체성을 대변하지도 못하는 스타인바흐의 작품 같은 현대 예술은 사소하고 부적절한 것으로 보일 수밖에 없다. 그러나 데리다의 개념을 통해 스타인바흐의 작품을 바라보면, 대량생산된 기성품들이 생산되는 사회·역사·문화적 맥락을 통해 우리가 당연하게 여기던 현실 사회에 하나의 의문을 제기함을 읽어낼 수 있고, 이 작품을 통해 관객은 새로운 인식과 자각에 도달할 수 있다.

4. '전복'을 '수행'하는 예술 : 데리다 해체주의의 궁극

모든 언어(회화, 예술)는 콘텍스트에 의존하지만, 모든 콘텍스트는 항상 열려 있고, 항상 불충분하다. 이러한 데리다의 주장은 기존 의미 생산의 중심인 작가와 유일한 의미인 주제를 해체한다. 데리다는 텍스트의 고정된 의미를 부여를 거부하고, 확정을 지연시킨다. 이러한 데리다의 해체가 지향하는 점은 무한정한 콘텍스트, 주체가 아닌 타자의 콘텍스트를 예술과 사회에 복원시키고, 재문맥화하고자 하는 노력의 일환이다. 데리다에 의하면 현대사회의 문학, 미술 그리고 예술 텍스트들은 그동안 중심을 이루고 있었던 서구, 남성, 주체 중심의 사유를 뒤흔들고 전복시키는 균열이자 '괴물'이어야만 한다. 이

'괴물'인 예술작품을 통해 우리는 우리가 존재하는 억압적 현대사회의 본성을 지각하고, 전복시켜야 한다. 그리고 '행위 수행적' 언어인 예술작품은 미래에 도래할 비결정적이고 다양한 모습, 순간순간 새롭게 재현되는 미래를 현재 속에 재현시킨다. 관객은 그 예술작품인 괴물을 다양한 방식으로 '환대'함으로써, 상실된 문맥을 발굴해가야 한다. 데리다에 있어 예술은 사회적이며, 모든 구성원들을 향해 열려 있는 미래적인 것이다.

제3장

미메시스, 예술의 영원한 본질

1. 미메시스 폐기론은 '오해'에서 비롯된다

추상화 및 개념 예술 등이 주류를 형성하는 현대 예술에서 미메시스가 여전히 유효할까? 현대사회에 이르러 예술은 더 이상 현실을 모방·재현하지 않는 것처럼 보인다. 그러나, 과연 그러할까? 물론 추상과 표현의 극단을 추구하고, 장르의 경계를 해체하고, 타 장르의 요소들과 결합하는 현대 예술 속에서 '현대'라는 현실을 읽어내기란 쉽지 않은 일이다. 그럼에도 불구하고 우리는 해체하는 행위 속에서, 그리고 그 재현된 결과물에서 역설적으로 '해체'라는 '현실'의 모방이란 내러티브를 읽고 있는 것은 아닐까?

미메시스는 인간의 본능이다. 인간에게는 본래 모방의 본능이 있다고 한다. 인간은 모방을 통해 배우며, 모방 자체에 희열을 느낀다. 이러한 인간의 모방 본능에 의해 예술은 발생했다고 심리학적 기

원설에서 예술의 기원을 주장하기도 한다. 플라톤과 아리스토텔레스의 고전주의적인 모방 본능설은 낭만주의의 현실 창조 이론과 접맥되면서 근대 에리히 아우어바흐에 의해 수정·보완되기도 하지만,* 오늘날 현대 예술에 있어서도 이들의 미메시스는 여전히 유효한 예술의 본질이다. 변하는 것은 각 시대에 따라 변모된 세계상 그리고 그것을 인지하는 동시대인들의 세계관일 뿐이다. 예술은 각 시대에 따라 변모된 세계상과 세계관을 미메시스란 고유의 원칙에 의해 각기 다른 방식으로 재현할 뿐이다. 다시 말해 재현과 모방의 수단이 바뀌었다고 해서, 재현과 모방이란 예술의 원리 자체가 폐기된 것은 아니라는 말이다.

　　이 글에서는 이를 입증하기 위해 각 시대에 따른 미메시스의 변이 양상을 현대 회화의 양상을 중심으로 추적해보고, 이를 통해 현대 예술에서도 여전히 유효한 미메시스의 귀환을 시도하려 한다.

* '있는 현실'의 모방이라는 고전적 미메시스 이론이 '있어야 하는 현실' 즉 당위적이고 이상적 현실의 모방이라는 개념까지 확대된 것은 에리히 아우어바흐의 『미메시스』에 의해서다. 아우어바흐는 당시 낭만주의 예술이 도래되면서, 낭만주의가 주장하는 '현실 창조 이론'을 통해 낭만주의자들이 꿈꾸는 현실을 '있어야 하는 현실'로 규정하면서 이를 모방하는 것 역시 미메시스라고 주장하면서, 미메시스의 외연의 경계를 확장시킨다.

2. 시대에 따른 미메시스의 변이 양상 조망

고전 시대의 미메시스 : '자연'의 모방으로서의 예술

　플라톤은 진정으로 존재하는 것－이데아나 에이도스, 혹은 본질, 실체라고 명명되는－이 아닌 변화하는 것들을 추종한다고 여겼던 시인과 예술가들을 철학의 무대에서 또는 이상국에서 추방했다. 시인과 예술가가 추구하는 감각적 미는 이데아의 희미한 반영이자 그로부터 가장 멀리 떨어진 이중 모방, 재현, 즉 미메시스였다. 또한 시인과 예술가들에 의해 창조된 예술은 이데아를 모방하는 현실 세계의 사물을 다시 한번 모방하는 그림자의 그림자이자, 억견(臆見, doxa)의 계기였다. 플라톤을 통해 확립된 예술관으로서의 미메시스론은 아리스토텔레스에 이르러 보다 확장된 의미, 긍정적인 의미로 새로이 구축된다. 아리스토텔레스에게서 미메시스란 단순히 본질을 모방한 부차적인 산물이 아닌, '자연'이라는 완결되고 이상적인 존재의 재현이자 새로운 창조적 모방의 계기로 긍정된다. 아리스토텔레스에게 예술은 자연과 인간 행위의 단순한 모사가 아닌, 현실 이면에 존재하는 자연과 규범의 모방으로 완결된 형식을 지닌 존재이다. 인간은 모방된 자연, 구현된 코스모스의 조화를 통해 감정을 정화하고, 미적 쾌감과 지식을 획득한다. 따라서 자연을 모방하는 미메시스로서의 고전 예술은 이상국에서 추방해야 하는 것이 아니라, 인간의 삶을 풍요롭게 할 지식과 선을 얻을 수 있는 하나의 유의미한 원천이 된다.

　고전적 미메시스 개념은 근대까지 이어져 미학의 주요 원리이

자 예술 일반의 주류적 범주로서 작동한다. 오랫동안 '재현으로서의 예술'은 원본 혹은 이데아의 시각적 등가물이자, '모방론'의 틀 안에서 해석되어야 할 하나의 내러티브였다. 특히 르네상스 이후 신고전주의에까지 서구 회화의 역사엔 불문율이자 규범으로 자리 잡은 원근법과 명암법은 3차원적 환영을 평면 위에 구사함으로써 현실적 공간감을 극대화한다. 근대 이전의 회화는 원근법과 명암법을 통해 '있는 그대로의 현실'의 모방이라는 미메시스를 규범과 규칙을 넘어서 '정전'으로서의 지위까지 격상시킨다. 단적으로 트롱프뢰유(trompe l'oeil, 눈속임)의 회화는 재현을 통한 시각적 닮음—유사성을 그 한계까지 밀고 나간 그림이라 할 수 있다. 단순히 사실적 모사를 넘어서, 이상적으로 형상화된 현실들을 재현한 회화에서는 현실과의 닮음—유사성을 통해 당시 수용자들에 의해 시각적으로 무리 없이 감상되고 향유되어왔다.

근대의 미메시스 : '모방'이 끝난 곳에서 새로운 방식으로 '모방'하는 예술

'미메시스'의 혁명은 근대 회화의 시작을 알리는 마네의 회화를 기점으로 이후 세잔, 마티스, 피카소 등 현대 회화에 이르기까지 연쇄적으로 그리고 폭발적으로 감행된다. 마네의 회화는 수백 년간 예술의 정전으로 자리를 지켜온 원근법과 명암법을 통한 입체감, 즉 3차원적 환영을 캔버스에서 제거한다. 마네의 평면적인 회화는 수백 년간 정전으로 삼아온 회화의 규범, 즉 현실 재현적 의무와 역할을 파

괴한다. 마네에게 있어 회화는 현실이 아닌 허구일 뿐이고, 화가는 관람객인 시민으로부터 독립한 한 개인일 뿐이다. 따라서 마네는 현실의 미메시스와 무관한 평면성을 화폭에 구현함으로써, 예술을 현실의 재현이라는 임무로부터 해방시킨다. 즉 역사와 종교, 현실과 무관한 예술의 독자성을 확보한다. 또한 왕과 귀족들의 돈과 정치적 영향력으로부터 이전에 비해 상대적으로 자유로워진 회화는 화가 개인의 느낌을 표현하는 것에 주력했다. 즉 마네는 예술과 함께 예술가의 자립 역시 추구했다. '있는 그대로'의 현실을 '보이는 그대로' 재현해야만 한다는 고전적 의미의 미메시스는 근대 이후 더 이상 존재하지 않는다. 현실의 재현이 아니라, 그 현실을 바라보는 화가의 감상과 생각이 화폭에 재현된다. 거대 담론의 재현으로서의 기존 미메시스는 해체된다.

그러나 바로 그 지점에서 새로운 미메시스, 미메시스의 역설이 시작된다. 고전적 개념으로서의 현실의 미메시스는 해체되지만, 마네 이후의 화가들에 의해 '절대적이고 전체적인 현실'이 아닌 '상대적이고 개별화된 현실'이 미메시스를 통해 화폭에 새로이 형상화된다. 즉 파괴된 것은 근대 이전의 현실관이고, 고전적 개념의 미메시스였다. 바뀐 것은 재현으로서의 예술관, 즉 미메시스로서의 예술관이 아니라 산업혁명, 시민혁명, 지리상의 발견 등으로 인해 도래한 새로운 세상에 대한 인식, 즉 현실관과 세계관이었다. 전환된 근대, 세계에 대한 인식은 '있는' 현실 혹은 '있어야 하는' 현실의 반영이라는 미메시스의 미학적 원리에 의해 변용된 채 회화를 통해 지속적으로 추구된다.

현대의 미메시스 : 조망 불능, 모방 불능의 현실을 모방하다

세잔에 의해 시작되는 현대미술과 미학은 모방과 재현이라는 예술의 존재 방식에 종언을 가져온 것처럼 보인다. 마네의 회화는 3차원적 환영을 포기함으로써 현실과 독립된 미학 세계를 구축하기는 했지만, 하나의 그림엔 그 대상을 바라보는 단 하나의 시선 즉 모방하고 재현하는 개인과 주체가 존재했다. 그러나 세잔에 오면 하나의 화폭엔 수십 개의 시선이 교차되면서, 절대적 조망과 전망의 주체였던 화가는 그 지위를 상실하게 된다. 세잔 이후의 화가는 미메시스의 주체, 현실을 조감하는 시선을 지닌 존재가 아니다. 전체를 모방하지 못하고 단지 부분적인 시야와 관점을 지닌 존재이기에, 현실을 제대로 바라보지도 따라서 재현하지도 못한다는 주체가 지닌 미메시스 능력의 한계를 스스로 인정한다.

아인슈타인의 상대성이론은 시공간과 현실에 대한 개념을 새롭게 정립시킨다. 내가 바라보는 현실, 내가 인지할 수 있는 현실은 극히 주관적이고 부분적인 현실일 뿐임을 현대인들은 자각한다. 따라서 있는 현실을 그대로 재현하는 구상화는 더 이상 설 자리를 상실할 수밖에 없다. 재현 주체인 화가는 '있는 현실'을 파악할 수 없기에, 구상화를 통해 현실을 재현한다는 것 자체가 불가능할 뿐만 아니라 일종의 허상이자 사기임을 인지한다. 현대의 현실은 복잡다단하고, 복합적이며, 그 실체는 어떠한 수단을 동원해도 결코 파악되지 않는다. 현대 예술가들이 인지할 수 있는 현실은 '있는 현실' 그 자체가 아니다. 현대 예술가들은 현실엔 현실에 대한 관점들만이 존재한다는 것

그리고 대립되고 다양한 관점들의 공유 및 공존할 뿐이라는 것을 자각하게 된다. 따라서 현대 예술이 재현하고 모방하는 현실은, 즉 현대 예술의 미메시스는 다양한 관점들이 공존하는 현실이다. 따라서 현대 회화는 2차원적이고 획일화된 캔버스를 벗어날 수밖에 없다. 수많은 장치와 도구, 그리고 장르의 혼합 및 변용을 통해 복잡다단하고 다양한 현실을 모방하고 재현한다.

현대 예술은 더 이상 불변의 이념과 현실이 감각적으로 현현되는 장소도 아니다. 도상이 재현하는 것 역시 도상과 현실 사이의 시각적 일치 관계를 보장하는 것도 아니다. 적어도 조형성의 측면에서는 그렇다. 예술은 재현의 포기와 형상의 파괴, 심지어 형상의 부재에 이르는 새로운 조형언어를 통해 '말한다'. 여기서 주목할 점은 현대 예술이 '말하고 있는' 내용이 바로 우리가 살고 있는 복잡다단하고 애매모호한 '현실'이라는 점이다. 따라서 현대 예술이 현대의 '재현'과 '모방'을 포기했다거나 사장시켰다고는 결코 말할 수 없다. 오히려 현대의 미메시스는 다양한 의미론적, 방법론적 층위를 통해 여전히 현대 예술의 근본적인 기제로 작동하고 있다.

3. 현대미술의 미메시스를 집중 조명하다

서양미술사에서 '근대'는 19세기 중엽 마네와 인상주의에서 시작되어 20세기 중엽 미국 추상표현주의까지의 시기를 지칭한다. 미학적 근대는 이보다 반세기 앞선 18세기 말 초기 낭만주의에서 그 시

원을 찾아볼 수 있다. 18세기 후반 낭만주의 예술은 모방에 기초한 고전주의에 대한 반동으로, 예술가의 주관적 감정, 열정의 표현을 예술의 지상과제로 삼았다. 19세기 이후, 미술에 있어서 사실주의는 미메시스나 모방을 대신하여 예술의 현실 의존성을 나타내는 일반 명칭으로 통용되기 시작하였다. 실재-리얼리티란 이념적 형상이 아닌 구체적 현실의 경험적 대상을 지칭하는 용어가 되었고, 예술은 이러한 구체적 현실로서의 리얼리티를 재현하는 과업을 가지게 된 것이다. 기존의 사회 체제, 역사에 대한 부정을 위해, 미술이 화면 안에 시의적인 사건을 등장시켜 '지금, 여기'를 언급하기 시작한 것이다.

도시화, 산업화하는 서구 사회의 빠른 변화 속에서 현대미술가들은 새로운 미술 양식과 이념을 통해 기존의 가치에 지속적인 도전을 해왔다. 20세기 전반부의 미술은 원시주의에의 관심, 정신성의 탐구, 테크놀로지의 찬양, 비합리적인 것과 무의식의 탐구 같은 특정한 주제를 다양한 양식으로 작품화하였다. 미적 현대성과 실험적 아방가르드 정신은 20세기 전반부 미술가들에게 새로운 조형 문법에 대한 강박관념과 실험정신을 촉구, 이들은 르네상스 이래 서구 미술을 지배해온 조형 문법에서 벗어나 새로운 조형 언어를 창출해냈다. 재현적 미술로서의 책무, 즉 미술 바깥의 대상을 미술 안에 그대로 담아내는 비자율적이고 목적적인 전통은 거부된다. 대신 형태, 색채, 질료와 기법 등 미술 고유의 미학적 요소를 강조하는 순수미술-모더니즘으로의 전환이 이루어진다.

대상의 재현을 벗어나 회화의 순수성과 자율성을 주창하는 20세기 모더니즘은 19세기 말 마네의 평면화된 회화 공간, 인상파 화가

들의 전통적인 명암법, 고유색으로부터 탈피하는 과정의 연장이며, 세잔의 복수 시점, 고흐의 거친 마티에르와 표현적 색채, 고갱의 시적 열망과 장식적 색채 패턴의 계승이라 할 수 있다. 사물의 고유색의 포기, 시점의 다원화, 3차원적 환영의 폐기와 평면화 등 대상과 세계 고유의 모습은 지속적으로 왜곡, 과장, 변형된다. 마티스를 필두로 한 야수주의와 피카소로 대표되는 입체주의의 시각적 혁명, 러시아 구축주의와 데스틸의 도식적이고 절제된 화면 구성 등은 바로 이러한 미술의 비대상화, 추상화 과정을 여실히 드러낸다. 미술이 화면 속에서 세계를 밀어내는 과정, 비미술적인 것의 흔적을 지워내는 이 같은 과정의 궁극이 말레비치의 전면화이다. 시각적 자율성을 근거로 한 색채/구조적 도해는 결국 불순한 어떤 것 ─ 재현의 잔재 ─ 도 배제된 순수 색면만을 남겼다. 전통적 의미에서의 재현은 완전히 포기된 듯 보였다.

1945년 이후, 일단의 미국 추상표현주의자들에 의해 유럽적 모더니즘을 계승한 미국적 모더니즘이 옹립된다. 이를 통해 삶 및 사회와의 모든 연관성을 잃고 절대적 자율성의 추구로서 박제화된 모더니즘이 1950년대 서구 미술의 주류를 형성한다. 이후의 현대미술은 이를 반발적 시원으로 삼아 형성된 흐름으로서, 자율성의 강령을 넘어 실재적 현실과 예술 사이의 경계를 극복하고자 하는 아방가르드적 정신을 계승한다. 그 수많은 반예술적 시도들은 1960년대 이후 현재까지 이어지고 있으며, 그 속에서 모더니즘 미술이 배제하고자 했던 미술 외적인 것들이 끊임없이 복귀한다.

미니멀리즘, 팝아트 등의 모더니즘이 상정한 독창성, 유일성,

자율성에 대항해 대중문화나 산업문화를 미술 기호 속에 도입하였다면, 개념미술, 퍼포먼스, 설치미술, 장소 특정적 미술 등은 미술을 더 이상 작품이 아닌 중층적인 텍스트로 전환시켜 미술의 절대적 범주와 분과적 질서를 교란시킨다. 미술 제도를 비판하고, 새로운 사회적 내용을 수용할 것을 요구한다. 현대 예술은 비전통적 매체를 적극적 활용하며, 저자와 원본성에 대한 질문을 제기한다. 젠더/민족 주체성의 구성과 작동 방식에 반대하고, 이분법을 가능하게 하는 제도에 대해 저항한다. 이처럼 동시대 현대미술은 다양한 지평에서 활발한 논쟁을 촉발한다. 더 이상의 매체적 한계나 고정된 조형 방식, 작품의 안정된 의미 혹은 절대적 지위란 존재하지 않는다.

다시 처음으로 돌아가, 재현은 포기되었는가? 표상적 의미의 재현은 그렇다. 미술 기호들이 이토록 무작위로 그리고 광범위하게 산재된 현재 상황 아래, 세계의 단순한 외적 모방과 즉자적 반영은 현대사회에서 새로운 의미를 생성할 수 없는 것처럼 보인다. 그러나 보다 확장된 의미에서 재현은 지속되고 있다. 현대 예술은 재현을 포기하였지만, 바로 그 지점에서 진정한 재현의 의미가 모색된다. 이러한 역설적 현실 재현이 바로 현대 이후의 예술 상황이라고 할 수 있다.

4. 미메시스의 귀환은 이미 재현된 현실이다

각 시대나 사회는 각자만의 고유한 세계관을 통해 세계를 인식하고 해석해왔다. 그러한 해석에 따라 세계가 미술 안에서 조형되

는 방식도 상이해졌다. 이는 사실적인 재현이 될 수도 있고, 그러한 사실성을 포기하는 재현이 될 수도 있다. 사실의 재현이든, 비사실의 재현이든 여기서 중요한 것은 '재현'이라는 예술의 본질이다. 리얼리티 자체가 존재하는가 부재하는가는 이미 조형된 미술 속에서 부차적인 물음이 된다. 왜냐하면 리얼리티의 부재조차 하나의 리얼리티, 즉 세계에 대한 하나의 인식이자 해석으로서 '재현'되어 있기 때문이다. '재현으로서 예술'은 세계를 객관적으로 제시하는 방식으로만 한정될 수 없다. 그것은 오히려 세계를 바라보는 특정한 방식을 제공한다. 대상을 나타내는(present) 것이 아니라 대상에 관해 무언가를 말하는 것이다. 이처럼 현대 예술에서 재현-미메시스는 단순한 모방이라는 조형원리를 넘어서, 예술의 존재론적 기반이자 본질이 된다.

그러나 이러한 주장이 모든 미술적 시도들을 현실의 직접적 반영물 혹은 광역화된 리얼리즘의 하위분과로 환원시키려는 것은 아니다. 오늘날 미술은 더 이상 하나의 본질, 불변의 진리, 절대적 가치에 대한 언급이 아니다. 우리의 삶과 그것의 역사는 논쟁적 구성물이며, 미술은 바로 그러한 현실에 대한 언급이다. 그 자체가 하나의 논쟁적 담론이 된다. 현실인식에 기반한(할 수밖에 없는) 예술, 그러한 현실 속에서 의미를 건져 올리는 예술은 따라서 여전히 현실을 재현하고 모방한다. 아리스토텔레스적 의미의 미메시스는 바로 그러한 맥락에서 현실로 귀환한다. 창조적 모방으로서의 형식을 통해, 행위의 진리를 매개하고 모종의 쾌와 지적 인식을 가능케 하는, 현실에 대한 '재인식'이자 창조적 '해석'이라는 층위에서 현대 예술에서 미메시스는 여전히 귀환한 제왕의 지위를 차지한다.

포스트모던 예술의 사회성 규명을 위하여
― 프레드릭 제임슨론

1. 예술사의 양극단 : 예술의 자율성과 예술의 사회성

조르주 바타유는 2만 년 전 프랑스 라스코 동굴벽화를 예로 들면서, 애초 예술은 사회현실과 무관한 예술가의 자율적 상상력과 유희의 산물이었다고 주장한다. 그 근거는 라스코 동굴벽화에서는 그어떤 '서사성'을 찾아낼 수 없기 때문이다. 바타유는 회화가 서사성에 종속되어 주체적 측면을 강조하게 되면, 회화의 자율성을 해칠 수밖에 없음을 지적한다. 라스코 동굴벽화는 그림 최초의 목적, 즉 색채와 선과 면을 사용해 그저 사람들의 눈에 보여지는 어떤 형상을 만들어낸 것으로, 어떠한 현실적 목적에도 봉사하지 않고 오로지 그림을 그리는 기쁨 또는 그림을 바라보는 즐거움을 위해서만 그려진 그림이라고 주장한다. 그리고 이러한 회화의 자율성이 바로 회화의 진정한 본질이라고 주장한다.

예술론과 문학론의 원전으로 평가받는 플라톤의『국가론』과 아리스토텔레스의『시학』은 상반된 입장을 보이기는 하지만, 두 입장에서 모두 명백하게 사회학적 측면에서 예술에 접근하는 모습을 볼 수 있다. 플라톤은『국가론』에서 예술이 이데아의 모방품을 재모방하는 가상에 불과할 뿐만 아니라, 사회질서 유지에 해가 되는 감정의 요소를 장려하여 수용자에게 심리적 폐해를 가져다주기에 이상국에서 예술을 추방해야 한다고 주장한다. 이로써 플라톤에게 예술의 사회성 여부는 논의 대상이 못 되는 기본 전제임을 알 수 있다. 아리스토텔레스 역시 마찬가지이다. 아리스토텔레스는『시학』에서 예술은 완결체인 '우주적 자연'을 모방하고, 플롯이라는 합리적이고 지적인 작업의 소산일 뿐만 아니라, '카타르시스' 즉 감정의 정화를 통해 통치에 위협을 가하는 불만을 해소함으로써 안정을 취할 수 있다는 점을 들어서 예술의 사회적 효용성을 옹호한다. 뿐만 아니라 플롯의 완결성 및 내용에 있어서 '자연의 모방'으로 예술을 규명한 부분은 예술의 자율성을 확보하는 계기 또한 마련한 것으로 해석되기도 한다.

예술의 자율성은 이후 칸트의『판단력 비판』의 '숭고미'를 통해서 명시된다. 칸트는 숭고미를 '대상이 너무 압도적이어서 그것을 표현할 수단이 없을 때 발생하는 미적 감정'이라고 규정한다. 예를 들어 입을 다물지 못할 정도의 장엄한 폭포나 절벽을 봤을 때, 우리는 자신의 의지와는 상관없이 다른 일체의 대상이나 사건은 떠올리지 못하는 상태, 즉 '무관심의 상태'에 빠지게 된다. 칸트에 의하면 이럴 때 느끼는 미적 감정이 '숭고미'란 것이다. 이 순간 인간은 관람자인 자신의 개인사나, 자신을 둘러싸고 있는 사회와 단절되고, 칸트는 이러한 숭

고미를 통한 예술의 자율성이 바로 예술의 본령이라고 주장한다. 그러나 이러한 칸트의 미학은 예술적 취향을 통해 구별하는 '구별 짓기'라는 천박한 자본주의 추종자들의 행태를 뒷받침하는 근거로 활용되어왔다는 피에르 부르디외의 비판에 직면하게 된다. '무관심'은 아주 특별한 경우를 제외하면 상류층만이 지닌 학습의 산물이기에 교육 주체들의 계층적 가치가 포함될 수밖에 없으므로 예술의 본령이 될 수 없다는 것이다. 칸트의 예술의 자율성은 피에르 부르디외뿐만 아니라 이후 수많은 철학자와 사회학자, 미학자들의 비판을 받는다.

예술은 자율적 존재일 수도 있겠지만, 예술 생산 메커니즘은 본질적으로 사회적이다. 창작 주체의 측면에서 보자면, 아무런 현실적·사회적 목적 없이 예술을 단순히 아름다움을 향유하고 표현하기 위해 창작할 수도 있다. 미국 화가인 제임스 맥닐 휘슬러(1834~1903)는 〈회색과 검은색의 구성 : 화가의 어머니〉라는 작품을 통해서 형상화하고자 한 것은 제목처럼 단순히 '회색과 검은색의 구성', 떨어져 있거나 겹쳐지는 일련의 수직과 수평축을 중심으로 구성된 형태미를 구현하려 한다. 곧이어 휘슬러는 '녹턴' 연작을 통해 어떠한 메시지도 등장하지 않는 순수미의 세계를 색채를 통해 형상화함으로써 서정적 추상이란 회화적 실험을 선취한

James Abbott McNeill Whistler, *Arrangement en gris et Noir no.1, ou la mère de l'artiste*, 144.3×162.5cm, 1871, Musée de O'rsay, Paris
휘슬러가 이 작품을 통해 형상화하고자 한 것은 제목처럼 단순히 '회색과 검은색의 구성', 떨어져 있거나 겹쳐지는 일련의 수직과 수평 축을 중심으로 구성된 형태미이다.

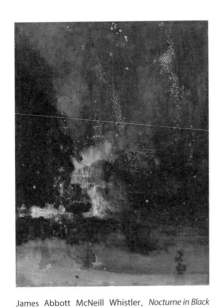

James Abbott McNeill Whistler. *Nocturne in Black and Gold : The Falling Rocket*, 1977
휘슬러의 작품은 미술사에서 '예술의 독자성을 통한 새로운 예술을 향한 신념'으로 평가된다. 새로운 사회 속에서 새롭게 형성된 예술관을 통해 형성되었다는 점에서, 작가의 의도와는 무관하게 그의 작품들은 사회 속에서 역사적으로 평가받는다.

다. 그러나 당시 주제론에 함몰되어 있던 평론가들은 휘슬러의 작품 〈회색과 검은색의 구성 : 화가의 어머니〉에서 '구성'적 아름다움보다는 '화가의 어머니'의 완고함과 인고의 세월을 통해 드러난 인간의 삶에 중점을 둠으로써, 이 그림을 '모성의 상징'이란 사회적 효용성을 부여한다. 뿐만 아니라 휘슬러의 '녹턴' 연작에서 어떠한 메시지를 추출할 수 없었던 평론가 존 러스킨은 '아무것도 알아볼 수 없는 물감이 무작위로 칠해진 화면'으로 평가하면서, 이 그림을 2천 기니에 판 휘슬러를 '관중들 면전에 물감통 하나 집어던지고 돈을 받는 사기꾼'으로 폄하함으로써 명예 훼손 소송에 휩쓸리는 등 사회적으로 일대 파란을 불러일으킨다.

휘슬러의 예를 통해 알 수 있듯, 화가는 순수 추상 세계를 지향한 회화를 통해 사회와 동떨어진 회화를 추구할 수도 있지만, 그의 작품은 명백히 사회적 산물로 거래되고, 사회적 논란 속에 휩쓸린다. 또한 휘슬러에 대한 미술사의 평가. 즉 '예술의 독자성을 통한 새로운 예술을 향한 신념' 역시 새로운 사회 속에서의 새로운 예술관으로 평가받게 된다는 점에서 예술은 명백히 사회적이다. 이른바 '순수 예술'

의 생산과 유통 메커니즘이 이럴진대, 애시당초 사회성을 표방하고 등장한 예술품들의 사회성은 언급할 필요도 없다. 오히려 예술의 '자율성', '순수성'을 주장하는 이면을 살펴보면, 그러한 담론을 통해 특정 집단, 주로 기득권의 사회 · 정치 · 경제적 이데올로기와 이해관계를 옹호하고 재생산하는 역학 관계가 드러나는 경우가 대다수다. 즉 예술의 '자율성', '순수성' 담론은 예술의 사회성을 가장 잘 활용했다는 점에서 예술의 사회성을 역설적으로 명시한다고 할 수 있다.

2. 포스트모던 사회 예술에 대한 프레드릭 제임슨의 처방전

오늘날 후기 자본주의 사회, 포스트모던 사회에서 예술의 '사회성'은 어떤 관점에서 해석, 평가되어야 할까? 들뢰즈가 지적한 것처럼 현대 예술은 '천 개의 고원' 그 자체이다. '천 개'의 '차이'를 지닌 '주체'들이 그들 고유의 이념과 의지를 다양하고 실험적인 방식으로 표출한 것이 오늘날 현대 예술이다. 얼핏 보면 현대 예술에선 어떠한 총체적 지향점이 존재하지 않는 것처럼 보인다. 그렇다면 예술은 개별적 '매개'(작품)를 통해 전체적 사회상을 재현하고, 이를 통해 관객은 사회를 총체적으로 인식해야 한다는 예술사회학의 기본 계명은 오늘날 포스트모던 사회에선 더 이상 유효하지 않는 것인가 하는 의문을 품게 된다. 그저 예술품에 존재하는 겹겹의 개별적인 '주름'을 어떠한 전체적 용어로 해석하고자 하는 것 자체가 시대착오적인 발상일

수밖에 없는 것일까? 프레드릭 제임슨의 문화 예술 이론은 이러한 포스트모던 예술의 사회성을 해석 · 평가하는 관점에 하나의 지침서 역할을 제시한다.

　트랜스 비평가라 불리는 프레드릭 제임슨은 고전적 마르크시즘을 포스트모던 사회에 적합하게 융합시킨 문화비평가이다. 사회주의자인 프레드릭 제임슨 이론의 근저엔 무엇보다 예술의 실천적 자세, 즉 마르크스주의는 세계를 해석하기보다는 변혁하는 일에 복무해야 한다는 전제가 깔려 있다. 이를 위해 제임슨이 주창하는 예술이 지향하는 바는 이전 루카치나 골드만 등의 고전적 마르크스주의 학자들이 주장한 '총체성'과 '변증법'이다. 그러나 이 '총체성'이란 용어의 뜻도, 도달하는 방식에 있어서 기존 마르크스주의 학자들과 현격한 차이를 보인다. 그 이유는 오늘날 사회적 · 경제적 상황이 19세기와는 판이하게 다른 양상을 보이기 때문이다. 프레드릭 제임슨은 우선 후기 자본주의 사회를 진단할 때는 알튀세르와 아도르노의 이론을, '총체성'의 개념을 규정할 때는 라캉의 심리학을, '총체성'에 도달하고자 하는 수단과 방법으로는 아도르노의 방법을 차용하고 있다.

진단 : '소외'와 '사물화'의 후기 자본주의 사회

　'소외'란 자신의 존재 조건과 활동의 결과에서 주체가 유리되는 현상을 말한다.[*] 사르트르는 인간을 타인과의 교류를 추구하는 '대

[*]　애덤 로버츠, 『트랜스 비평가 프레드릭 제임슨』, 곽산순 역, 앨피, 2007, 7쪽.

자적 존재'와 타인과 무관하게 홀로 실존하는 '즉자적 존재'로 구분한
다. 사르트르는 '대자적 존재'로서의 인간을 비판한다. '대자적 존재'
로서의 '타자'는 '주체'를 자신의 실존으로 살아가게 하지 못하고, 끝
없이 거짓된 모습으로 살아가게 하기 때문이다. 그러나 알튀세르와
아도르노 그리고 프레드릭 제임슨은 사르트르와 달리 '즉자적 존재'
인 현대인, 즉 고립되고 소외된 인간으로서의 현대인의 존재 조건을
부정적으로 기술한다. 특히 이러한 고립된 개인인 '즉자적 존재'를 가
능하게 하는 것이 후기 자본주의 사회라는 것이다.

　　'사물화'란 루카치의 중요한 개념으로, 사람·일의 진행 과
정·추상적 개념 등을 사물로 전환하는 것을 의미한다. 마르크스는
자본주의 속에서 인간의 능력과 창조성이 주체의 통제를 벗어나 스스
로 생명력을 지니는 방식에 주목했다. 예를 들어 '시장 원리'는 인간
상호작용의 결과물로 작동해야 하지만, 이것이 주체의 통제를 벗어나
중력과 같은 자연법칙처럼 다루어지게 된다. 이처럼 '사물화'된 힘은
인간 존재를 지배하고 억압한다. '사물화'된 원리와 법칙은 그 자체가
더 중요한 것, 심지어 인간보다 더 중요한 것처럼 다루어지면서 '소
외'를 가속화시킨다. 자본주의 사회엔 모든 것이 교환가치로 사물화
되고, 심지어 인간관계 또한 화폐단위로 대체된다. '사물화'는 사회가
하나의 유기적 전체라는 인식을 소멸시키고, 상품과 자본의 최종적
승리를 뜻하는 사회적 상황이다. 단적으로 오늘날 현대인들은 사회적
조화나 정의라는 개념보다는 고급 승용차와 주거지를 욕망한다. 마르
크스주의 이론가들은 이러한 사물화와 소외가 자본주의의 직접적 결
과물이라고 결론짓는다.

후기 자본주의 사회엔 각종 매체와 통신의 발달로 '광장'에서 타인과의 교류를 추구하기보다는, 그 구성원 각자를 즉자적 존재와 '밀실'에 묶어두려는 경향이 있다. 또한 조직화와 정보화의 발달로 인해 개인 주체는 사회를 구성하는 조직하는 하나의 부품 취급을 받으면서, 경제적 관계의 표상인 자본에 종속된 채 실존한다. 주체는 즉자적 존재이고, 자본과 돈의 노예이다. 또한 자본주의 사회 체계를 지탱하는 하나의 사물에 불과한 채 '사물화', '소외'당하면서 살아간다. 그럼에도 불구하고, 현대인들은 영화 〈트루먼 쇼〉의 트루먼처럼 가상 무대장치와 그 속에서 삶이 세팅된 채 수동적으로 살아감에도 불구하고, 자신의 자율적 의지에 따라 선택한 삶을 능동적으로 살아간다고 착각하고 있다. 알튀세르가 지적한 바, 자본주의 이데올로기는 현대인을 주체로 '호출'함으로써 지배를 교묘하게 은폐하고 영속화한다. 루이 알튀세르는 이러한 자본주의 이데올로기를 은폐시키는 것에 동원되는 교육 · 가족 · 법률 · 매체 · 문화 등의 국가기구를 이데올로기적 국가기구로 규정한다. 이들은 군대나 경찰 등의 억압적 국가기구의 직접적 통치와 관리와는 다른 방식으로 지배 이데올로기를 구축한다. 이들은 억압적 국가기구보다 더 음험하고 교묘하게 작동하기에 그 실체 파악이 힘들고, 따라서 비판과 교정은 거의 불가능하다.

마르크스에 의하면 이데올로기란 일종의 '오인(false consciousness)'이자 '허위의식'이다. 마르크스의 유물론에 의하면 사회 · 정치 · 교육 · 종교 · 문화 등의 상부구조는 경제적 토대를 바탕으로 구성된다. 지배계급은 이러한 현실적 진리, 지배 구조를 은폐함으로써, 경제구조를 바탕으로 자신들의 지배를 영속화하려 한다. 이데올로기

는 사람들이 자기 삶의 경험을 구조화하는 사고 체계로서, 지배 구조의 진실을 은폐시키기 위한 허위의식이다. 이 이데올로기는 마르크스주의 사상가들을 거치며 미적·문화적으로 보다 세련되고 정교화된다. 이 이데올로기에 의해 사람들은 자기 삶의 현실인 사회적 부의 불평등 문제에 관해 항의하기는커녕 그것을 인식하지도 못하며, 그러한 불평등을 시정할 엄두조차 내지 못하게 된다. 소외, 고립, 파편화, 사물화된 현대인들은 저항 역량을 분산시킨 채, 지배 이데올로기의 은폐 및 재생산을 영속화시킨다. 이데올로기는 후기 자본주의 사회에서 불안정한 존재와 불확실한 상황을 유지하고자 하는 억압적인 힘이다.

프레드릭 제임슨을 비롯한 현대 이데올로기 비평은 문화가 표명하는 이데올로기의 옳고 그름을 따지기보다는, 문화와 예술이 개인 의식에 영향을 끼치거나 나아가 개인 의식을 조종하는 메커니즘을 고찰하는 데 그 역량을 집중한다. 알튀세르는 '중층결정론'을 통해 허위의식인 이데올로기가 현대인의 삶의 조건이자, 개인이 맺는 상상적 관계를 표상함을 주장한다. 고전적 마르크스주의자들은 상부구조(정치·종교·문화 등)를 결정 짓는 토대는 하나 즉 경제구조뿐이라고 규정한다. 그러나 알튀세르는 상부구조와 토대와의 관계가 하나는 원인, 하나는 결과가 되는 단순한 관계가 아니라고 말한다. 토대 즉 경제 구조가 상부구조를 결정하는 것은 사실이지만, 각 상부구조들은 '상대적 자율성'을 지닐 뿐만 아니라, 상부구조가 경제를 구조화하면서 토대를 결정하는 '중층결정론'을 주장한다. 프레드릭 제임슨은 알튀세르의 '중층결정론'을 수용하여, 포스트모던 사회의 예술과 문화를 해석한다. 경제제도의 변모가 오늘날 소설 형식을 비롯한 문화의 내적

변화를 결정했음을 인정하지만, '기계적 인과성'이 모든 경우에 적용되지 않음을 주장한다. 또한 오늘날의 변모된 형식과 내용을 지닌 문화가 경제 구조를 변모시킬 수 있을 것으로 기대한다. 현실의 변혁과 변모를 위해 프레드릭 제임슨이 높이 평가하는 문화 양식은 바로 아도르노가 '부정의 변증법'에서 긍정한 아방가르드 양식이다.

처방 : 아도르노의 '부정의 변증법'으로서의 예술과 문화 양식

아도르노는 기계 문명과 자본주의 사회의 가속화란 20세기 초반의 상황 속에서 예술을 두 가지로 구분한다. '사악한 대중문화'와 '난해한 고급예술'이 바로 그것이다. 산업화·자본화된 자본주의 사회에서 문화는 고유한 아우라를 상실하고 '문화산업'으로 전락한다. 아도르노는 '문화산업'이 모든 예술작품을 상품화의 대상으로 만들어 할리우드 B급 영화나 팝송의 수준으로 전락시킨다고 주장하며, '문화산업'에 의해 등장한 대중문화를 '사악한 대중문화'로 규정한다. 반면 '난해한 고급예술'은 우리의 경험을 흔들어, 주어진 것을 그대로 추종하지 않도록 만들기 때문에 일상적 즐거움에 대한 도전과 저항이 될 수 있다고 주장한다. 아도르노는 그 예로 쇤베르크의 무조음악, 12음계 등을 들면서, 이들 혁신적 형식이 기존 음악의 한계를 극복했다고 주장한다. 형상의 '부정'을 통해 '총체성'을 변증법적으로 지향할 수 있다는 것이 바로 아도르노의 '부정의 변증법'이다.

'표준화', '동일성'의 개념은 자본주의 대량생산의 산물이다. 아도르노는 그 '동일성'이 바로 인간의 다양성과 차이를 파괴하는, 자

본주의의 일반적 생존 조건을 일컫는 말이라고 주장한다. 동일성을 통해 현대인들은 일상생활 속에서 비슷한 것이 끊임없이 되풀이됨으로써 영혼이 황량해지고, 일상의 지루함에 함몰되어간다. 아도르노의 문화 이론은 이 동일성에 저항하는 자리에 위치한다. 아도르노의 '부정의 변증법'은 바로 '비동일성'에 대한 일관된 의식이다. 부정의 변증법을 통해 현대인은 체계에 저항하며, 자본주의적 삶의 동일성을 거부한다. 그리고 단순히 눈에 보이는 현상 이면, 즉 '무의식'으로서의 총체성을 사유함을 가능하게 한다는 것이다.

프레드릭 제임슨은 아도르노의 부정의 변증법으로서의 예술 형식을 수용한다. 마르크스주의적 관점에서 보자면, 내용을 통해 도시 빈민의 비참한 생활상을 형상화한 에밀 졸라의 자연주의 소설이 난해하고 실험적 형식을 통해 주체를 해체하는 사뮈엘 베케트의 부조리극보다 훨씬 더 유용하다고 평가받는다. 그러나 프레드릭 제임슨은 『마르크스주의와 그 형식』에서 진실은 다른 방식, 즉 다른 형식 속에 있을 수도 있음을 명시함으로써, 아도르노의 뒤를 계승한다. 아도르노는 예술작품에서 가장 중요한 것은 장르·구조·문체 등의 형식이며, 줄거리·인물·배경 등의 내용은 부차적인 것이라고 믿었다. 내용이 중요하지 않다는 말은 아니지만, 위대한 혁명적 잠재력을 담는 것은 형식적 국면이다. 형식 파괴 그 자체가 현대 예술의 가장 진보적 측면을 반영한다고 주장한다. 프레드릭 제임슨에게 '부정의 변증법'은 바로 다른 것, 차이에 관한 인식으로, '개념의 바깥 측면, 달의 뒷면처럼 직접 볼 수도 접근할 수도 없는 개념의 바깥 면을 사유'하는 것을 가능하게 하는 인식이다. 프레드릭 제임슨은 '부정의 변증법'을

통해 사유하게 되는 것이 바로 '총체성'이라고 규정한다.

결과 : 무의식으로서의 '총체성'을 사유하게 하는 문화

'총체성'은 루카치의 문화와 문학이론에서 주로 언급한 개념으로, 그리스 시대 개인과 집단 사이에 조화롭게 형성된 삶의 양식을 일컫는다. 이 총체성은 크게 ① 경험 범위의 총체성 ② 경험의 유기체적 총체성 ③ 사회 역사주의적 총체성으로 나누어 고찰할 수 있다. 문화 (문학)는 삶의 전반적인 문제를 언급하고, 무질서한 삶의 경험에 질서를 부여하고 의미를 확장시킨다. 또한 그 삶의 범위를 확장함으로써 '총체성'(① 경험범위의 총체성)을 지향하게 한다는 것이다. 이 총체성은 상호 유기적으로 연결됨으로써 부분의 합이면서 전체로서의 승화된 총체성 즉 자족적이고 법칙적이며, 목적성을 지닌 총체성(② 경험의 유기체적 총체성)을 획득하게 된다. 이러한 총체성이 현실적인 사회문제를 고찰할 때, 역사 진행과 시대 상황과 함께 형성되면서 역동적이고 변증법적인 총체성(③ 사회 역사주의적 총체성)이 형성된다고 주장한다. 프레드릭 제임슨은 이 총체성을 수용하지만, 여기에 심리학자 라캉의 '실재계' 개념을 도입하여 변용시킨다. 포스트모던 이론가인 푸코와 들뢰즈 같은 비평가들은 '상징계'를 거의 직접적으로 억압적인 힘과 동일시하고, '상상계'를 너무 쉽게 혁명적 자유와 동일시한다. 반면 프레드릭 제임슨이 선호하는 방식은 좀 더 마르크스주의적이고 변증법적으로 접근하는 것이다.

우선 라캉의 개념인 상상계 · 상징계 · 실재계의 개념은 다음

과 같다. 라캉은 『욕망이론』에서 인간의 주체 형성 단계를 상상계 · 상징계 · 실재계의 세 단계로 분류한다. 첫째 단계인 상상계는 '거울 단계'라고도 불린다. 어린 아이는 거울 속에 비친 자신과 어머니, 그리고 다른 아이를 보고 자신과 동일시하게 된다. 아기는 자기 자신 이외의 다른 것을 보지 못하며, 자신이나 자기 영상 또는 자기 어머니와의 동일성의 관계가 세상의 전부라고 여기는 환상을 가지게 된다. 두 번째 단계는 '상징계'로, 각 주체는 타인과 구별되는 자기를 발견하게 된다. 라캉은 주체의 상상계에서 상징계로의 진입 과정을 설명하기 위해 프로이트의 '외디푸스 콤플렉스'를 가져온다. 외디푸스 콤플렉스의 첫째 단계에서 아이는 어머니를 자기와 동일시하며, 어머니의 남자가 되기를 갈망하는 '상상계'의 욕망을 지닌다. 그러나 아이는 '아버지'라는 절대 타자를 인식하게 되면서부터, 거세의 위협에 시달리게 된다. 이를 '거세 콤플렉스'라고 지칭한다. 그로 인해 아이는 아버지의 말과 법칙, 질서에 순응하게 되면서 사회질서에 편승되고, 이를 '상징계'라고 지칭한다. 그러나 프로이트가 지칭했듯이 인간의 욕망은 제거되지 않고, 무의식 속에 저장된다. 이성을 지닌 주체는 상징질서에 편승되지만, 아버지의 법칙에 순응함으로써 본 욕망의 결핍이 의식과 무의식 속에 내재한다. 결과적으로 주체는 끝없이 욕망한다. 그러나 주체가 욕망하는 것은 모두 본 욕망의 환유로서의 대체물일 뿐이다. 따라서 주체는 영원히 결핍에 허덕인다. 그리하여 라캉은 '욕망은 환유고, 주체는 결핍'이라는 유명한 명제를 내세운다. 여기서 '실재계'가 등장한다. 주체는 상징계의 현실에서 대체물을 욕망하지만, 실재 욕망은 무의식 속에 존재한다는 것이다. 이러한 실재 욕망이

존재하는 무의식을 라캉은 '실재계'라고 칭한다. 그리고 이 실재계의 욕망은 영원히 도달할 수 없는 것으로 규정한다.

현대사회에서 예술과 문화는 끊임없이 기성 질서를 파괴하고 해체한다. 현대 예술은 아도르노의 부정의 변증법 그 자체로, 기존 상징 질서를 해체하고 자신의 욕망을 거침없이 토로하는 것처럼 보인다. 설정된 금기를 위반하고, 기성 질서와 규범을 해체한다. 들뢰즈나 푸코는 이를 '상상계'의 전복, 반란으로 독해하지만, 프레드릭 제임슨은 이들과 다른 방식으로 현대 예술을 바라본다. 파괴를 위한 파괴, 기존 질서와 형식의 전복을 과감하게 드러낸 현대 예술은 부분적이고 파편적인 욕망만 존재하는 것처럼 보일 수도 있다. 그러나 프레드릭 제임슨은 이러한 현대 예술은 총체성, 즉 실재계에 존재하는 무의식적이고 근원적 욕망으로서의 총체성을 지향한다고 주장한다. 이러한 '실재'로서의 현대 예술의 '총체성'이 상징계의 지배 담론과 상상계의 저항 담론을 변증법적으로 지양 극복한 개념이다. 프레드릭 제임슨은 부분적이고 파편적인 모든 현대 예술품들은 역사의 흔적이 담겨 있고, 현대인 의식 바깥에 존재하는 실재 세계에 대한 개념을 추출할 수 있다고 주장한다. 따라서 비평가와 관객은 텍스트를 신경증 환자처럼 다루면서, 텍스트 표층 아래에 진행되는 무의식을 해석해야 한다고 주장한다. 또한 그 해석을 통해 무의식적 실재, 텍스트의 이데올로기적 의미 즉 무의식으로서의 총체성을 지향해야만 한다고 주장한다.

3. 포스트모던 사회의 예술 사회학을 위하여

　　예술 텍스트는 하나의 '매개'이다. 우리는 현대인과 현대사회를 직접 이해할 수 없다. 예술 텍스트를 통해 접근이 가능하다는 점에서 예술 텍스트는 '중간자적 기제'이자 '매개'이다. '차이'를 통합하지 말고 있는 그대로 양상을 모두 수용하려는 현대 포스트모던 예술 비평은 '타자의 복원'이란 점에서 그 의의를 찾아볼 수 있는 것은 사실이다. 그러나 그 모든 텍스트들이 작가의 의도나 유통과 소통 매커니즘을 넘어서 시대의식과 역사의식을 지님으로, '총체성'을 무의식적으로 지향한다는 점이 그동안 예술사를 통해서 규명되어왔음은 주지의 사실이다. 모든 예술은 사회적 산물이고, 사회의 이데올로기에 저항하기도 하고 또는 재생산하기도 한다. 고전적 마르크스주의 이론과 포스트모던 사회학과 심리학을 결합시킨 트랜스 비평가인 프레드릭 제임슨의 이론은 현대 관객과 비평가 그리고 예술사가들에게 현대 예술에 접근하는 유용한 방식을 제시한다. 또한 예술의 사회성을 포스트모던 사회 현실에 맞게 재조정한 혜안으로, 파편적이고 부분적이고 개별적인 포스트모던 예술의 현주소에 교조적이지 않은 총체성과 지향점을 제시한 이론으로 높이 평가할 수 있을 것이다.

제5장

'예술'의 위력과 '예술가'의 위상

1. 시인은 추방되어야 한다 : 플라톤, 『국가론』

플라톤은 철학자로 알려져 있지만, 한편으로는 탁월한 시인인 동시에 신화의 창작자였다. 『향연』에 있는 '에로스의 탄생 신화', '미의 사다리'에 대한 언급, 『파이드로스』의 '영혼의 신화' 등에는 아름다운 예술에 대한 열정이 고스란히 담겨 있다. 그럼에도 불구하고 그는 『국가론』에서 '시인 추방론'을 주장한다. 플라톤은 예술의 존재론적 · 인식론적 · 심리적 효용론적 관점에서 '시인 추방론'의 근거를 제시한다.

플라톤에게 있어 예술의 존재론적 지위는 '가상의 모방'이기에 열등한 것으로 평가된다. 이를 플라톤은 '침대의 비유'를 통해 설명한다. 플라톤에 의하면 침대에는 세 종류, 즉 창조자인 신이 만든 '침대의 이데아', '목수가 만든 침대', '화가가 그린 침대'가 있다고 규정한

다. 화가는 '침대의 이데아', 즉 진리에 주목하지 않고, 이데아를 모방한 목수의 침대, 즉 '진리의 모방'을 재모방한 것이다. 따라서 화가의 침대는 진리 또는 실체로부터 두 단계나 떨어져 있는 '가상의 모방'이란 열등한 존재이다. 또한 영감론의 입장에서 플라톤은 시인들의 시작 활동이 비합리적인 영감의 소산이기에 시가 인식론적 지위 역시 갖지 못한다고 주장한다. 게다가 존재론적으로도, 인식론적으로도 열등한 지위에 처해 있는 예술작품은 사회가 질서 유지를 위해 억제를 권장하는 감정의 요소들을 장려한다. 호메로스나 비극 시인에 등장하는 영웅들은 과도하게 슬퍼하고, 탄식조의 말을 길게 늘어놓는다. 이런 예술작품을 접하게 되면 '가장 훌륭한 자들까지도 그것을 좋아하고 영향을 받는다'고 플라톤은 지적한다. 즉 '가상의 모방'인 예술작품은 '이성적 부분을 파괴하고, 열등한 부분들의 욕구를 충족시킴으로써 영혼 속에 나쁜 정부'를 설립한다는 것이다. '가상의 모방'에 불과한 인식론적으로 열등한 존재인 예술작품, 이성이 아닌 비합리적인 영감의 산물에 불과한 예술작품은 수용자로 하여금 심리적 폐해를 가져다주기에, 이런 예술작품을 생산하는 시인은 이상국에서 추방해야 한다고 주장한다.

　　탁월한 시인이었던 플라톤의 '시인 추방론'을 제대로 이해하기 위해서는 당시 아테네의 정세 및 예술적 상황을 고찰해야 한다. 마라톤 전투(BC 490)와 살라미스 해전(BC 480)을 승리로 이끎으로써 페르시아 전쟁(BC 492~479)에서 승리한 아테네는 정치적 · 문화적 황금기를 맞이한다. 이러한 시대적 상황에서 그리스 비극은 아테네의 정신을 가장 잘 반영하는 국민적 예술로 그 기반을 공고히 한다. 아이스킬

로스는 '고통을 통한 깨달음'이란 주제를 부각시키면서 비극을 통해 문화적 부흥을 주도하고, 이러한 정신은 소포클레스에게 계승된다. 그러나 아테네는 펠로폰네소스 전쟁(BC 431~404)의 패배 이후 쇠퇴의 길로 접어든다. 이러한 시대적 상황에서 에우리피데스는 그리스 황금기 비극에서 추구하던 '지혜'와 '깨달음' '정의'란 비극 정신을 외면하고, 사실적이고 충격적인 묘사에 집중하면서 멜로드라마적이고 감상적이며 수사학적인 작품을 생산한다. 플라톤은 이러한 시대적 분위기에서 위대한 아테네의 황금기를 재건하기 위해서는 시와 예술의 정화가 우선되어야 함을 주장한다. 예술의 영향력에 대해서는 누구보다 깊은 통찰을 지닌 플라톤이기에 기존 비극에 스며 있는 부정적인 요소를 철저하게 비판하고, 이상국 재건을 위해서는 검열과 엄격한 제한을 통해 예술의 자율성을 억압해야 함을, 나아가 시인을 추방할 것을 주장한다.

2. 비극을 생산하는 시인을 옹호하라
: 아리스토텔레스, 『시학』

아리스토텔레스는 시와 예술, 그 가운데서도 스승인 플라톤이 철저히 비판한 비극을 옹호하기 위해 비극 이론에 중점을 둔 『시학』을 집필한다. 플라톤이 시의 존재론 · 인식론 · 효용론적 측면을 근거로 '시인 추방론'을 주장한 것에 대해 아리스토텔레스는 플라톤의 근거인 이 세 가지 측면을 미메시스론 · 플롯의 중요성 강조 · 카타르시스

라는『시학』의 주된 기술을 통해 우회적이지만 날카롭게 반박한다.

플라톤의 '가상의 모방'이란 시의 존재에 대해 아리스토텔레스는 '시란 자연의 모방'이란 '미메시스론'을 내세운다. 여기서 '자연'이란 아리스토텔레스 일원론 철학에 의하면 '본질이 내재된 형상'으로서의 자연, '있어야 하는' 당위적이고 이상적 자연, 즉 완벽한 질서와 균형을 이룬 코스모스로서의 자연이다. 이러한 '당위적 자연'을 모방한 것이 시 즉 비극이고, 예술이기에 예술이 가지는 존재론적 위상은 최고의 지위를 차지하게 된다.

또한 아리스토텔레스는 예술이 모방하는 것은 '행동'의 모방이고, 이는 '플롯'에 의해 일정한 질서를 지니고 구성됨을 강조한다. 일정한 배열과 질서, 일정한 크기로 규정되는 플롯에 의해 짜여진 비극은 플라톤의 주장처럼 '영감의 소산'이 아닌, '합리적이고 지적인 작업의 소산'이기에 인식론적 위상 또한 확보된다.

또한 '비극은 진지하고 완결된 그리고 일정한 크기를 가진 행동의 모방으로서 연민과 공포를 통하여 감정들의 카타르시스를 행한다'는 구절에서 등장하는 아리스토텔레스의 '카타르시스론'은 영혼의 정화를 가져다주는 예술의 효용을 강조한 구절이다. 관객은 '카타르시스'를 통해 영혼의 정화를 경험하고, 이를 통해 '무해한 안정'을 취할 수 있게 되기에, 비극은 그 효용론적 가치 또한 인정되어야만 할 것을 아리스토텔레스는 주장한다. 즉 아리스토텔레스는『시학』을 통해 플라톤의 '시인 추방론'을 통한 예술에 대한 부정적 견해를 비판 극복하고, 나아가 예술의 가치와 위상을 높임으로써 예술의 자율성을 확보하는 계기를 마련하게 된다.

3. 추방하지 말아야 할 시인들을 기대하다

　아테네가 처한 국가적 위기에서 예술의 통제를 통해 위기를 극복하고 재건의 길을 모색한 플라톤의 '시인 추방론'은 파시즘적이지만, 민족주의적 색채가 절박하다. '민족주의'란 평화의 시기엔 폐쇄적이고 억압적으로도 작동하지만, 민족의 운명이 걸린 국가적 위기엔 긍정적 가치를 지님은 주지의 사실이다. 반면 조국의 정복자인 알렉산더 대왕의 스승 노릇을 한 아리스토텔레스가 집필한『시학』엔 정교한 이론을 통해 예술의 자율성과 가치에 대한 옹호만이 존재하는 듯하지만, 그 이면엔 지배 이데올로기에 대한 투항과 부역의 흔적이 내비친다. 특히 그의 카타르시스 이론은 비극의 주인공인 영웅과 왕, 귀족에 대한 연민과 공감을 불러일으킴으로써 일상에서의 불만의 감정을 '정화'한다는 부분은 질서와 안정이라는 지배 이데올로기의 강화에 지대한 역할을 한다. 이러한 측면은 풍자와 해학으로, '웃음'이란 도구로 지배 질서에 대한 약자의 저항을 유도할 수 있는 '희극'에 대한 비하 및 축소 기제에서도 엿볼 수 있는 측면이다.

　현실 속에서, 사회 속에서 생산되는 언어와 매체, 그 결과물인 예술작품엔 가치 중립이란 존재하지 않는다. 지배 담론의 도구로도, 저항 담론의 도구로도 활용될 수 있는 예술은 '양날의 칼날'이다. 하나의 작품에 대한 평가는 당대에서 이루어질 수도 있고, 세월이 지난 시점에서 재평가될 수도 있다. 그 모든 평가들은 공정할 수도 없고, 여러 가지 시대적 이념적 요청에 의해 끊임없이 유동적으로 변모된다. 이러한 상황 속에서 현실 사회에 요구되는 예술에 대한 태도

는 '시인의 추방'이 아니다. 예술은 인간의 본능인 동시에 인간의 존재 양식이다. 따라서 예술은 '추방'될 수 있는 것이 아니다. 검열과 통제 또한 바람직하지 않다. 현재와 미래를 위한 예술과 그에 대한 바람직한 태도는, 아니 그리 거창한 말이 아니라 단지 한 개개인이 하나의 예술작품을 제대로 이해하기 위해서는 예술 생산자의 명료한 자의식이 필수적이다. 또한 수용자의 측면으로는 비판적 독해력과 분석력을 통해 예술작품이 생산되는 메커니즘에 대한 충분한 인식이 요구된다. 플라톤의 이상국가는, 유토피아는 존재하지 않는다. 에른스트 블로흐의 『희망의 원리』에 제시된 현실적으로 실현 가능한 사회, 즉 '억압으로부터의 자유, 빈곤으로부터의 풍요'에 대한 가능성만이 존재한다. 그러한 실현 가능한 이상국가를 보다 많은 개인이 누리기 위한 예술을 자기만의 방식으로 생산하고 창작할 보다 많은 '시인'들을 우리는 옹호하고 갈망해야 할 것이다.

작품, 도서명